世界、東亞及多重的現代視野

臺灣藝術史進路

The Advance of Taiwanese History of Art:
the Plural Perspectives of World, East Asia and Modernity.

黃蘭翔　主編

國立台灣美術館 策劃
National Taiwan Museum of Fine Arts

藝術家 出版社 執行

世界、東亞及多重的現代視野

臺灣藝術史進路

The Advance of Taiwanese History of Art:
the Plural Perspectives of World, East Asia and Modernity.

黃蘭翔　主編

　　所謂書寫歷史，談論的時態是過去，但以何種視角切入觀察、用什麼觀點紀錄，反映的則是執筆者的當代哲學和文化思維。歷史的發展與文化的演進是兩條同步運行的軸線，當一個個的「當代」持續堆疊，發展成更深層、寬廣的文化意識和思考向度，使書寫歷史除了記錄未曾紀錄的範圍，同時也對既有的論述加入更細緻的討論，或是翻轉前人的觀點。

　　演化（evolution）一詞，字源來自拉丁文的 evolvere，意思是展開一個原本捲在一起的東西。歷史書寫其實就是一種不間斷的文化演化，透過不同世代書寫者的持續爬梳，歷史因此不僅只是一個被禁錮的殘影，而是隨著時間擴張討論內容的有機體，由相對單純的解讀，走向多元層次的理解，是一項不斷被重啟、推進的動態文獻。正所謂鑑往知來，藉由這種不斷「展開」的過程，我們得以更清楚的了解過去，進而理解現在，同時邁向未來。這也是為什麼不論在何種領域，研究、建構、了解歷史是如此的重要。

　　臺灣藝術史的書寫最早始於 1950 年代，至今不到百年時間，然而透過不同時代藝術史學者的投入，我們已然經歷了資料發

掘整理、引用西方觀點探討，以及結合多元學術領域檢視藝術發展的不同時代進程。在逐漸摸索的過程中，不論在研究方法或主題的探索上，都已構築出一個屬於臺灣的獨特理解脈絡。而在資訊擴散愈發快速的今日，對於藝術史的書寫更不容停滯。

　　國立臺灣美術館長期致力於臺灣藝術史的研究撰寫與推廣，配合文化部推動之「重建臺灣藝術史」計畫，2020 年起推出「臺灣藝術論叢」系列專書，這套系列叢書將以臺灣藝術史為核心，兼容藝術領域中的繪畫、雕塑、建築、攝影、美學、漫畫、設計、工藝、影像科技等範疇，邀請當代藝術史研究者針對不同主題展開專題性的探討。我們期待透過今日更加多元豐富的研究觀點，在既有藝術史知識體系中作突破和創新思考，或開拓出不同以往的嶄新研究命題。透過規劃與推動，書寫臺灣藝術史，紀錄這個世代的文化軌跡。

國立臺灣美術館館長　梁永斐

世界、東亞及多重的現代視野：
臺灣藝術史進路

　　本書是國立臺灣美術館在 2019 年 11 月舉辦的「2019 重建臺灣藝術史」國際學術研討會後，重新改編的專書，以兼容本土性、國際性與現代性多重觀點作為基本構想，探詢臺灣藝術史的未來發展。

從世界性觀點回看臺灣的藝術史

　　臺灣是亞洲及世界體系脈絡裡的一部分，建構亞洲觀或是世界觀的臺灣藝術史是當然的事情。布野修司氏的〈世界建築史之建立——從東南亞的觀點〉。作者作為非西歐國家的建築史學者，企圖建構亞洲觀點的「世界建築史」。他綜覽群書，親踏田野，收集建築史材料，擁有名符其實的等身著作問世。本文以極短的篇幅，特別觸及歐美不太觸及的亞洲、非洲、南美洲的建築。從歐亞大陸的中國／印度的具有都城宇宙觀的 A 範圍與不具都城理念的 B 範圍、殖民都市與建築論述與東南亞建築體系三個體系脈絡，鋪陳出可以放置臺灣建築位置的世界建

築史體系。

　　石守謙氏的〈國家藝術史的困擾：從中國與臺灣的兩個個案談起〉超越國界的藝術史論述。舉林玉山與張大千為例，檢視兩人畫作的創作脈絡與風格流變，解讀畫作在臺灣美術史、中國繪畫史的定位，實證性地闡明以國別美術史觀對兩人畫作風格的言說論述，並指出「主體性」論述反而迷失了畫作的美術史價值意義，說明以國別為主的藝術史論述雖有其獨特的解析力道，其嚴重的後遺症也侵蝕了判定畫作的藝術史定位。

所謂的「新東亞世界觀」下的臺灣藝術史

　　不同於過去的「東亞文化圈」概念，在 19 世紀末因為日本對臺灣的殖民統治，卻帶來具有現代性與日本「民藝」思想進入臺灣，這股新的思潮與藝術觀點，可稱為「新東亞世界觀」。

　　在臺灣，因為研究畫家顏水龍作品，曾經旁引柳宗悅的「民藝論述」。伊藤徹氏的〈柳宗悅：民藝思想的現代性〉，直接

　　討論民藝思想本身的文章，指出了「民藝」民族復古的群體主義，也保有現代性個體主義的兩面性複雜關係，隨著柳宗悅民藝思想的進展，最後歸結於現代化的「實用即美」之思潮。

　　黃蘭翔氏的〈臺灣初期現代建築思想知識的習得與實踐：高而潘建築師〉中提出，高而潘青少年時受日本教育，養成擁有幾近母語的日語閱讀能力，日殖時期結束後留下的大量日籍書本文獻，成為他基礎知識與人格特質養成的重要養分，也影響到他後來實踐建築專業觀、思想與知識。高氏透過日文版的《闡明》與日人建築師前川國男而習得柯比意的建築思想與知識，因此將柯比意奉為終生師，這樣的知識傳承，亦讓柯比意的新時代精神與理想機械主義的藝術性關連知識傳入臺灣的路徑可視化。

　　臺灣《文化資產保存法》的「有形文化資產」、「無形文化資產」與「民俗文化資產」的概念與作法，來自日本《文化財保護法》。堀込憲二氏的〈臺灣文化資產保存之「周圍環境

真實性」保存課題〉，舉出「新竹市歷史建築新竹孔廟」與「臺中市歷史建築水湳菸樓」，兩者的建築本體與其周圍環境各別與「十八尖山」，以及其周邊的合院建築的農舍、古道與廟宇等有所關係，應被視為一體；兩例又是「有形文化資產」、「無形文化資產」、「民俗文化資產」可在臺灣實踐的案例。

從地方出發的美術館與博物館

 21 世紀的新時代之下，美術館與地域社會發展成緊密繫連的關係，已是世界的潮流。並木誠士氏的〈地方美術館打造的新美術史〉指出，在 1990 年代以後的日本，因為經濟狀況的惡化，地方美術館無法採購新的作品或舉辦大型的展覽會，只好認真地從事地方出身作家作品的調查與策展，促使這些作家作品為人所識，進而增補了日本美術史的論述。過去的日本美術史體系是以中央為主的論述，忽略了地方的美術品，但在這個

契機之下，未來美術史研究得以透過地方美術館扎實的調查與策展，使日本美術史體系加上新的一頁。

　　從 1990 年代以來，不同於國立故宮博物院，臺灣更根本地思考如何收集與展示在地的藝術作品。回溯世界博物館的起源，除了 15 世紀以來海上霸權國家展示各地的藝術品，與因封建皇權瓦解而開放展示收藏品的博物館外，其他如設置具有振興產業，及作為在地與海內外資訊收集與傳遞的中介據點的物產陳列所（館），也是博物館起源的一種類型。這種類型風行於當時的歐美與日本，同時也出現在作為日本殖民地的臺灣。吳瑞真氏的〈日治時期臺灣的博物館創設過程與其特質〉，嘗試釐清臺灣從物產陳列館發展至臺灣博物館成立的歷史進程。

具原住民藝術史論述的臺灣藝術史

　　許勝發氏的〈排灣族與魯凱族傳統人像雕刻的地域性風格及族群移動意義〉以排灣族與魯凱族的建築雕刻裝飾為案例，

除了闡明其雕刻裝飾與階層社會制度、象徵祖先、榮耀事蹟有關之外，進一步透過裝飾型制來理解其族群分合遷移分布。文中指出魯凱族的圓頭石標柱多見於歷史性舊社，方頭石標柱是前者的變形，它也是族群遷移別處後所創新的石標柱。西部排灣族的石雕裝飾被用於家屋的主柱、壁板構件上，其與族群的起源傳說有關。文章指出兩種風格迥異的石雕紋飾，代表著排灣族中隱含的兩股不同來源的人群，但最後被共同的社會制度（階層制度）與語言（排灣語）所包納融合成為今日族群分類範疇中更具規模性的一群文化群體者（排灣族）。

主編 黃蘭翔

世界建築史之建立——
從東南亞的觀點

◎布野修司

世界建築史之建立——
從東南亞的觀點 [*]

布野修司 [**]

摘要

「世界建築史」是探討人類創造什麼樣的建築、建築如何誕生、經過什麼樣的過程演變至現代之學問。當我們敘述建築的世界史或是世界的建築史時,其問題核心在於如何設置「世界」的框架。

在日本書寫建築史,通常以「西洋建築史」為前提,後來再相對地進行「日本建築史」(東洋建築史)的寫作。而「近代建築史」是以「近代」作為斷代來敘述歷史,敘述的結構亦是以西洋的近代建築傳播到日本為前提,因此日本的近代建築史幾乎沒有討論到日本以外的區域,如亞洲、非洲、拉

[*]　本文由日文撰寫,繁體中文版本由綱川愛實翻譯。
[**]　日本大學生產工學部特聘教授。

丁美洲的近代建築。本篇以筆者長期從事之東南亞建築歷史的田野調查為例,試圖勾勒出建築的全球史。

本文的主題是以「殖民地建築」為中心的全球史。西歐列強在世界各地建設了殖民都市,並將「西歐世界」的價值觀移入到殖民地。透過探討其在地化的過程,讓我們瞭解在具有不同歷史背景的建築文化發生相遇時之相互作用的基本原理。關於東南亞,可以敘述相對於當地的風土建築,在其印度化、伊斯蘭化、中國化以及西歐化等衝擊下出現的多層形式。

過去在《世界建築史十五講》一書中,筆者試圖進一步對各種主題、建築類型等作全球性的敘述。而我們要瞭解的是,建築的世界史不會是一元的歷史,因此我們應該藉由累積對區域的細節描述,進而持續建構世界(史)。

一、前言──亞洲都市組織之研究

　　以印度尼西亞甘榜研究為出發點，[1] 筆者在亞洲各地透過田野調查的方式展開都市組織之研究。[2] 其成果經整理並已出版於所謂的亞洲都城三部曲《曼荼羅都市：印度教都市空間理念與其轉化》、《蒙兀兒帝國：伊斯蘭都市的空間轉化》、《大元都市：中國都城的理念與空間結構》等著作裡。[3] 進一步，因以印度尼西亞為研究對象的緣故，田野調查的研究範圍也延伸到宗主國荷蘭在世界其他各地所建設的殖民都市。關於這些殖民都市的研究成果，則彙整於《近代世界體系與殖民都市》及《棋盤狀都市：西班牙殖民都市的起源、形成、轉化與重生》等專書中。[4] 雖然筆者不是建築史的專家，但透過這些研究的展

1　　布野修司，《印度尼西亞的居住環境之變容及其整備手法之研究：關於建房子計畫論之方法論考察》（學位論文，東京：東京大學，1987。1991年日本建築學會論文獎受獎）。布野修司，《甘榜的世界》（東京：PARCO，1991）。

2　　將都市視為一個或複數的組織體，而焦點放在其組織編成的是「都市組織」urban tissues（urban fabrics），義大利文 tessuto urbano 論，將都市視為有機體，以基因、細胞、臟器、血管、骨頭等各個生體組織而構成，進而考慮都市是以「都市組織」而構成的。「都市組織」此概念中，都市是以複數的建築之集合體，在建築類型學（tipologia edilizia）上，應用到都市組織的概念。一般認為由義大利的建築家 Saverio Muratori（1910-1973）開始，以地形（地基）而規定之建築類型，其隨著時間的變化為基礎，說明都市的形成過程之方法。此學問研究都市形成的各個階段；即首先以建築物（住宅）的集合形成之「街區（isolato）」為單位，其構成「地區（settore）」，由地區的集合形成「都市（citta）」，如此的階段性就如同在我們身邊的以家具與床而形成之臥室，同樣地，建築都市構成理論的討論也應用到以建築、街區以及都市的構成之「都市組織」的概念。荷蘭 N. J. Habraken（1928-）主導的都市建築設計方法論，將建築物構成的因素分開來討論，如房間、建築零件等部件，或者是如軀體、內裝、設備等系統，進而試圖構成房間、住宅、建築、街區以及都市。具體而言，關注都市的物理面，即基礎設施（infrastructure）的空間配置與變成，考慮其空間構成之理念、原理以及計畫手法。「都市組織」此概念的前提為，由共同體組織、鄰居（community）組織等社會群體的編成會規定都市的空間構成。在此討論的是群體內的關係以及群體與群體的關係，因而規定的空間配置與編成。

3　　布野修司，《曼荼羅都市：印度教都市的空間理念與其轉化》（京都：京都大學學術出版會，2006）；布野修司、山根周，《蒙兀兒帝國：伊斯蘭都市的空間轉化》（京都：京都大學學術出版會，2008）；布野修司，《大元都市：中國都城的理念與空間結構》（京都：京都大學學術出版會，2015）；Shuji Funo and M.M.Pant, *Stupa and Swastika* (Kyoto; Singapore: Kyoto University Press; Singapore National University Press, 2007).

4　　Robert Home，布野修司及安藤正雄監譯，亞洲都市建築研究會翻譯，《被移入的都市：英國殖民都市之形成》（京都：京都大學學術出版會，2001）；Robert Home, *Of Planting and*

開過程，學習了各國的建築史，進而意識到國家框架的限制，感受到擁有超越各國框架之全球性視野的必要性。後來經過《亞洲都市建築史》及《世界住居誌》[5] 這兩本書的嘗試，有機會進行企劃編輯《世界建築史十五講》（「世界建築史十五講」編集編輯委員會編，彰國社，2019 年 4 月出版，日語），此書深入探討何謂「世界建築史」的概念。此外，也出版了《世界都市史事典》（布野修司編，昭和堂，2019 年11 月出版，日語）一書。而本文想要敘述的是在編輯撰寫上述兩本書的過程，以筆者所思所想為中心，嘗試論述建築的全球史之可能性。

二、邁向建築的世界史

建築的歷史，就是人類的歷史。人類獲得了建設的能力，即是獲得了空間辨識的能力以及空間表現的能力，這也是涉及到現代智人（Homo sapiens）誕生的問題。西元前 3000 年，人類建設了如埃及金字塔群這樣巨大的建築，這個構造物甚至即使採用現代的建築技術也未必可以建造起來，隨著人類歷史的演進，確實建設了許多偉大的建築。「世界建築史」，便是探討人類創造了什麼樣的建築、建築是如何誕生的、經過什麼樣的過程演變至現代的種種營造行為。

建築的起源，即是原初的住宅，就是簡單的庇護所（shelter）小屋。或者是為了標記特別空間的區分，豎立一根柱子或一顆石頭的行為。

Planning: The making of British colonial cities (New York: E and FN SPON, 1997)；布野修司編，《近代世界體系與殖民都市》（京都：京都大學學術出版會，2005）；布野修司、Jimenez Verdejo 及 Juan Ramon，《棋盤狀都市：西班牙殖民都市的起源、形成、轉化與重生》（京都：京都大學學術出版會，2013）；布野修司、韓三建、朴重信及趙聖民，《韓國近代都市景觀之形成：日本人移住漁村與鐵道町》（京都：京都大學學術出版會，2010）。

5　布野修司，《亞洲都市建築史》（京都：昭和堂，2003）；布野修司，胡惠琴、沈謠譯，《亞洲城市建築史》（北京：中國建築工業出版社，2009）；布野修司編，《世界住居誌》（京都：昭和堂，2005）；布野修司，胡惠琴譯，《世界住居》（北京：中國建築工業出版社，2010）。

因此，其實對任何人都是身邊熟悉的事情。人類建立了家族、組織了採集狩獵的群組，經過了定居革命、農耕革命而創造了都市。[6] 都市，是人們所創造的事物當中，就如同語言一樣，是屬最為複雜的創造物。都市或聚落，都是由各種建築所構成。當我們回顧建築的世界史或者是世界史中的建築時，以此為基礎我們便可以展望建築以及都市的未來。

為了敘述建築的世界史或世界的建築史，一開始的問題是如何設置「世界」。若將人類的「居住領域」（Ökumene）視為「世界」，我們需要將現代智人擴散到世界各地後的地球全體為視野之「世界史」。然而，目前我們習慣的「世界史」不見得是以所有人類的居住領域為「世界」而敘述的歷史。過去的世界史之描述，是提供「國家」正當性的各國之歷史。因此，一般受到其個別所根據之「世界」所約束。

無論是最古的歷史書，希羅多德（西元前約485至420年）寫的《歷史》；[7] 或者是司馬遷（西元前145／135至西元前87／86年）寫的《史記》，他們寫的僅可稱為該地域的「世界」的歷史。首次敘述歐亞大陸東西方的歷史的人物為旭烈兀（伊兒汗國）的第七代君主合贊之宰相拉施德丁（Rashid-al-Din Hamadani, 1249-1318）編纂的《史集》（Jami' al-tawarikh，1314），其有「世界史」，亦有「大蒙古國（ulus）」的世界範疇，然而在大蒙古的歷史範疇裡，仍然沒有涉及撒哈拉以南非洲及南北美洲的領域。今天所謂的全球歷史成立，是源於西歐的「新世界」發現，西歐列強國家在世界各地建立了為數眾多的殖民都市，同時也植入了「西歐世界」的價值觀。因此，既有的「世界史」，基本上是根據西歐本位的價值觀；換言之，是以西歐為中心史觀而描寫

6 V. Gordon Childe, "The Urban Revolution," *The Town Planning Review* 21.1(1950.4): 3-17.

7 Herodotus, *The Histories*, 440 BC.

的歷史、合理化了西歐對世界的統治。在此思維下，歷史敘述主要是以世界向特定方向發展之進步史觀，也就是基於所謂的社會經濟史觀或近代化論之歷史敘述為主流。

同樣的，關於「世界建築史」的時代劃分，也根據西歐的建築概念，亦即對應於世界史的時代劃分為古代、中世、近世、近代與現代史，作階段性的劃分來描述歷史。在此背景下，關於非西歐世界的建築即被完全忽略或者是以補充性質的觸及而已。然而，建築不會跟著歷史劃分或經濟發展的階段而發生變化。此外，建築的歷史或稱其存留期間，也不會與王朝或國家的盛衰一致。當討論世界建築史的框架時，其實不需很仔細的劃分區域或時代。作為世界史的舞臺空間，亦即形成人類居住在地球上的整體空間，與其轉化時的時代分期，也就大大地等同於建築的世界史時代區分。

在日本所敘述的建築史是以「西洋建築史」為前提，「日本建築史」（東洋建築史）也是對應那種情形為前提的構圖。其次，如「近代建築史」以「近代」為時代劃期的歷史敘述，仍以西洋的近代建築在日本傳播之構圖為前提。幾乎沒有提到近代建築在日本以外的地域，如亞洲、非洲、拉丁美洲等地區的傳播。《日本建築史圖集》、《西洋建築史圖集》、《近代建築史圖集》及《東洋建築史圖集》此四本書得以分開編輯，即表示過去的建築史敘述存在著一些框架。當然這個問題在「日本史」和「世界史」歷史上的關係也有同樣情形。日本出現「世界史」是在 1900 年代以後（有坂本健一的《世界史》〔1901-1903〕、高桑駒吉的《最新世界歷史》〔1910〕等作品），明治時期的《萬國史》（有西村茂樹的《萬國史略》〔1869〕；《校正萬國史略》〔1875〕；文部省出版的《萬國史略》〔1874〕等），這些彙整了日本史以外的亞洲史與歐美史，再並列世界各國的歷史的書籍。其中關於西歐各國的歷史，也是以書寫國民國家的歷史為中心。換言之，就是以西歐列強統治世界為前提，所敘述的「世界史」。在這層意義上，甚麼才是「世界史」的世界史？（秋田滋、永原陽子、

羽田正、南塚信吾、三宅明正、桃木至朗編，《「世界史」の世界史》，ミネルヴァ書房，2016）。

　　若是建築史，可以將建築技術內涵（技術史）做為歷史敘述的主軸，那麼就能設定共同的時間軸。然而，建築技術內涵是受到各個地區的生態系統所約束，即界定建築面貌的不僅是科學技術，也涉及到該地區人們的活動及當地生活，也可以說就是支持建築所有的社會與國家的機制。世界各地的建築能夠以共通的尺度進行比較是工業革命以後的事情；而可以將世界各國及各地用相互依賴的網絡連結在一起的時機，則是持續發生資訊通信技術 ICT 革命、蘇聯瓦解、資本主義全球化的潮浪衝擊世界各個角落的 1990 年代以後的事。但是，並不是拼接各國史或是地域史，而是嘗試去敘述全球史（World History）。《世界建築史十五講》，就是日本試圖撰寫全球建築史的第一步。

　　《世界建築史十五講》總共分為〈第一部：世界史中之建築〉、〈第二部：建築的起源・系譜・轉化〉及〈第三部：建築的世界〉的三個部分。在第一部，筆者用全球性的觀點來探討建築整體的歷史。建築之所以成為建築，是因為它興建於大地之上。人類今天雖然已經可常住在宇宙空間建立的太空站裡，因此也可以承認在宇宙空間也存在所謂的建築，但是基本上建築仍以被束縛於地球大地，立基於地域生態系才能成立。在此章節，以地球環境的歷史為基礎，各別探討建築的起源、成立、形成、變遷以及轉化。首先，建築此概念成立於「古代的地中海世界」，然而在此之前建築已有了起源，亦即曾存在過「古建築的世界」。後來，建築形成於羅馬帝國，使建築的基礎成型；此後由於羅馬帝國的分裂，以基督宗教為核心的希臘、羅馬帝國之傳統，透過結合、整合日耳曼傳統而誕生，並傳播至歐洲世界。如此在歐洲形塑養成的建築世界，隨著西歐列強邁向大航海時代的海岸擴張，輸出至殖民地世界。而讓建築作了大幅度轉變的是工業革命，跟著工業化的發展而成立之「近代建築」，其實就是符合所謂的全球之世界建築。

在第二部的討論中，首先縱覽世界各地的風土建築（vernacular architecture）。人類的歷史可說是將整個地球作為「居住領域」的歷史。現代智人是進化於東非大裂谷（Great Rift Valley）的人類起源，大約在12萬5000年前，智人開始從非洲往外移動，經過幾種路徑擴散到歐亞大陸各地。學界認為首先前往西亞（12-8萬年前），再往亞洲東部（6萬年前），另外也前往歐洲東南部（4萬年前）。在此過程中，在中亞地區適應了當地寒冷的氣候的是蒙古人種（Mongoloid），他們前往歐亞大陸的東北部，再渡過白令海峽（Bering Strait）到了美洲大陸，到達南美洲最南端之大火地島（Isla Grande de Tierra del Fuego）時，是1至2萬年前。過去——西歐列強開始將非西歐世界作為殖民地的16世紀以前，人類在各地形塑生成了多樣的建築世界。建築有開展性發展之震源地為四大都市文明之起源地，在這些地區孕育了世界性宗教——即基督教、伊斯蘭教、佛教及印度教，而這些宗教的誕生成為興建紀念性建築之原動力。在此章節探討的不是宗教建築的系譜，而是確認發生建築大型震源地，它不僅在歐亞大陸的歐洲，也在歐洲以外地方的西亞、印度以及中國等地。

第三部，則是彙整組構建築的元素、建築樣式、建築的基本技術、建築類型、都市與建築的關係、建築文獻等，進而理解建築歷史的論述與想法，當然也涵蓋更多面向的討論。

三、「殖民建築」的世界史：西歐的世界統治及其建築

（一）近代世界體系的形成與殖民都市

西歐列強開始出入海外，最初是克里斯多福・哥倫布（Cristóbal Colón）到達聖薩爾瓦多（San Salvador，英文名稱為 Watling Island〔華特林島〕）的1492年。之後，便將西歐建築的傳統傳播至非西歐世界，同時發生了西歐建築與非西歐建築的同化、異化、折衷，透過其過程誕生了新的建築。因此，1492年是世界建築史一個重要的劃時代的年

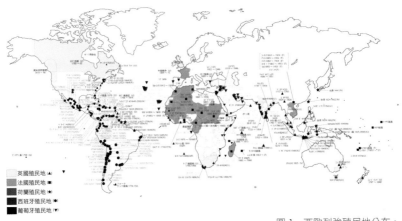

圖 1　西歐列強殖民地分布。

代。西歐列強出入海外的過程，可以視為從「發現」、「探險」的時代，轉變為「宣教」、「征服」的時代，也是從「交易」的時代轉變為「重商主義」的時代，再進一步發展到「帝國主義統治」的時代。在此過程中，「近代世界體系」於焉誕生，其佔有樞紐角色的是列強的交易據點，也就是殖民都市（圖 1）。

　　葡萄牙可稱是最早出入海外的先驅者。他們不進行殖民地領土的統治，而是將交易據點之網絡視為「印第安領土」（Idians）。佔領果阿舊城（Goa Velha）是 1510 年，而隔年佔領麻六甲，後於 1517 年到達廣州。眾所周知，葡萄牙在 1543 年來到日本九州之種子島，將鳥銃（musket）帶來島上。葡萄牙設置市參議會，將其所在地作為都市（cidades）者，可有首都的果阿、科契（Cochin）、澳門（Macau）、可倫坡（Colombo）、麻六甲（Malaca）。哥倫布的發現「新大陸」後，葡萄牙與西班牙立刻在教宗亞歷山大六世（Alexander PP.VI, 1431-1503）的中介下締結了托德西利亞斯條約（Tratado de Tordesilhas, 1492）而將世界分割成兩半。由於佩德羅・阿爾瓦雷斯・卡布拉

爾（Pedro Álvares Cabral, 1467／1468-1520）發現巴西（1500 年），讓巴西成為葡萄牙的屬地，在此建設薩爾瓦多（Salvador）、勒西菲（Recife；奧林達〔Cidade Alta〕）、里約熱內盧（Rio de Janeiro）及聖保羅（São Paulo）等都市。

將發現的「新大陸」納入到「世界經濟」體系者是西班牙，它也於 16 世紀發展成為巨大的帝國。他們破壞了當地的風土文化，並以特定理念建設了都市，擴張了西歐的世界範圍。最早的近代殖民都市聖多明哥（Santo Domingo）之外，較有代表性的西班牙殖民都市如下：新西班牙代王領之墨西哥城（Ciudad de México）、利馬（Lima），設置皇家審問院（Audiencia）的波哥大（Bogotá；Nueva Granada〔新格拉納達〕）、巴拿馬（Panamá）、瓜地馬拉（Guatemala）、瓜達拉哈拉（Guadalajara）、蘇克雷（Sucre；La Plata〔拉普拉塔〕；Charcas〔查爾卡斯〕）、基多（Quito）、聖地牙哥（Santiago）、哈瓦那（Habana）以及馬尼拉（Manila）。

17 世紀是荷蘭掌握「世界經濟」爭奪霸權（hegemony）的世紀。荷蘭爭奪了葡萄牙的亞洲據點，將俗稱的東印度，亦即南亞與東南亞（The East Indies）納入「歐洲世界經濟」體系裡。荷蘭的主要殖民都市有加勒（Galle）、可倫坡（Colombo）、賈夫納（Jaffna）等錫蘭（Ceylon）的各都市，以及麻六甲（Melaka）和巴達維亞（Batavia）等的印度尼西亞各都市。另外，還有西印度公司（West-Indische Compagnie）據點的開普敦（Cape Town）以西的西非埃爾米納（Elmina），以及位於加勒比海（Caribbean Sea）的各個都市。荷蘭以這些區域內的交易作為它的經濟基礎架構。

法國的殖民地統治的歷史可分為，自 16 世紀開始至 18 世紀的君主專制時期（absolute monarchism；法蘭西第一殖民帝國）與 19 世紀中葉至 1962 年失去阿爾及利亞（Algeria）為止（法蘭西第二殖民帝國）的二期。法國在與英國衝突的七年戰爭（La guerre de Sept Ans; 1756-1763）戰敗，於 1763 年締約了《巴黎和約》（*Traité de Paris*），

失去了大部分的殖民地。於法蘭西第二殖民帝國時期作為殖民地的地方有馬格里布（Maghreb）、越南、寮國、柬埔寨等印度支那半島（la Péninsule indochinoise）的區域。

掌握工業革命先機的英國，它也掌控了與法國之間的霸權爭奪戰。英國以加爾各答（Kolkata；或舊名 Calcutta）、馬德拉斯（Madras；Chennai〔清奈〕）、孟買（Mumbai；Bombay）三處為東印度公司（即之後的英屬印度）管轄區（或稱省）的行政中心（Presidency towns）為據點，建構了印度帝國，後來陸續統治了馬來西亞（Malaysia；Straits Settlements〔海峽殖民地〕）、南非（South Africa）、澳洲（Australia）等地，於 1930 年代統治了世界約四分之一的土地。

（二）殖民都市與要塞

支撐西歐列強出入海外的動力是航海技術、造船技術、攻城武器（火器），以及建立要塞等防禦工事技術。再來因有宗教改革（Protestant Reformation；馬丁·路德〔Martin Luther, 1483-1546〕，《九十五條論綱》〔95 Thesen〕，1517）、哥白尼革命（Copernican Revolution；《天體運行論》〔On the Revolutions of the Heavenly Spheres by Nicolaus Copernicus of Torin 6 Books〕，1543）改變了世界觀、地球觀及宇宙觀。總之，從 14 至 15 世紀的文藝復興時期到 16 至 17 世紀之間的科學革命，也是讓世界史作大改變的時期。

西歐列強國家在建設殖民都市的發展過程，有兩種不同的情況，一為原本就有的本土都市，與另一是建於處女地的分別。首先為了交易而建設宿所（lodge），接著建設商館（factory），下階段是將商館要塞化，或建設獨立的要塞，後來在其周邊形成在地人民及西歐人居住之城郭，最後則是將整個都市用城牆圍起來（圖 2）。以荷蘭的殖民都市為例，麻六甲與可倫坡是擁有雙重城郭的都市，其他都市多採要塞加城郭的形式（圖 3）。殖民地建設的強大武器是火器大砲，尤其是搭載火器大砲的船隻擁有的威力十足。文藝復興時期的建築家之所以投入精力

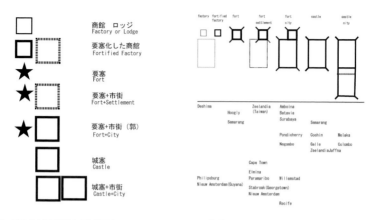

圖 2　殖民地的形態與形成過程。　　　圖 3　荷蘭的殖民都市類型。

於理想都市的建設計畫，是因為他們被要求發展出可對應大砲攻擊的新築城技術。

　　主導葡萄牙出入海外的是恩里克王子（Infante Dom Henrique, 1346-1460），他在薩格里什海岬（Sagres Point）建設了擁有造船廠、天文臺、教育航海技術及製作地圖技術的學校等設施的「王子之村」（Vila do Infante，1416），並收集了各種地圖，進行對航海活動全面性的指揮。葡萄牙的殖民都市例子則有：被稱為最大又最堅固的葡萄牙要塞奧爾穆茲城堡（Castle Hormuz，圖 4）；在麻六甲也仍保留有早期聖地牙哥堡的門（Porta De Santiago〔A'Famosa〕，圖 5）；以及於 1612 年在果阿建設了四邊有陵堡之阿瓜達堡（Aguada Fort，圖 6）。

　　西班牙設立了以印度皇家最高議會（Real y Supremo Consejo de Indias）為最高決定機構，作為強大的統治機構。採用相關統治法令集成《印地亞斯法典》（The Laws of the Indies，573；菲利普二世〔Felipe II de España, 1527-1598〕之敕令），進行極有系統的方式來建設殖民地（圖 7）。在此時期建設了超過一千座的殖民都市，其中蓋有城牆

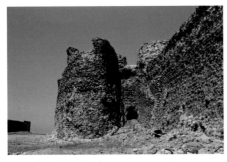
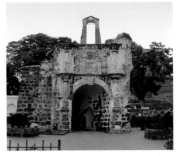

圖 4　奧爾穆茲城堡（Castle Hormuz）。

圖 5　聖地牙哥堡，麻六甲（Porta De Santiago〔A' Famosa〕）。

的城堡有聖多明哥（1494）、哈瓦那（1515）、巴拿馬（1519）、利馬（1535）以及馬尼拉（1571）等（圖8）。

　　荷蘭建設了數量龐大的要塞，光是斯里蘭卡，以加勒為首的要塞就有二十一處之多（圖9）。曾與拿索的毛里茨王子（Maurits van Nassau, 1567-1625）共同建設萊登工程學校（Nederduytsche Mathematique，1600）的西蒙・斯蒂文（Simon Stevin, 1548-1620），提出了最具系統化的理想港灣都市計畫（圖10），他也執行了今日雅加達前身的巴達維亞（Batavia）建設之基本計畫。

　　而在法國有位著名軍事技術者，名稱塞巴斯蒂安・勒普雷斯特雷・德・沃邦（Sébastien Le Prestre, Seigneur de Vauban, 1633-1707），服侍了第三代法國國王路易十四（Louis XIV；在位期間 1643-1715），建設了一百五十座要塞，領導了五十三次的攻城戰。他更系統化了陵堡（bastion）式的要塞，對於殖民都市的建設有很大的影響。

　　讓殖民都市計畫趨於完善的是英國，其先驅有位於北愛爾蘭的阿爾斯特（Ulster）的馬凱特城（Marquette）。而由沙夫茨伯里伯

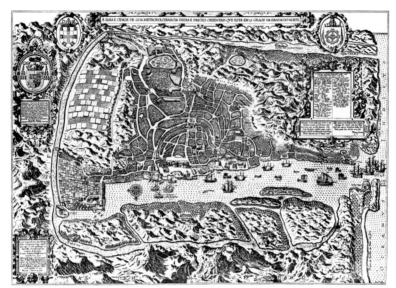

ゴア島の見取図

圖6　阿瓜達堡，果阿（Aguada Fort），圖片來源：皮萊資（Tomé Pires）。

爵（Earl of Shaftesbury）所提出之「查爾斯頓計畫」（Charlestown Town Planning）被視為大型的殖民都市模型，接著則有由威廉·佩恩（William Penn, 1644-1718）建設的費城（Philadelphia）、喬治亞殖民地（Province of Georgia）沙凡納（Savannah）等都市也逐漸被建設出來。其次，於加拿大、非洲的獅子山共和國（Republic of Sierra Leone）、澳洲（Commonwealth of Australia）、紐西蘭（New Zealand）等地區也建設了殖民都市。而將具系統化的殖民地手法進行理論化的人是威克費爾德（Edward Gibbon Wakefield, 1796-1862）。英國最具代表性殖民都市是，由建設檳城喬治市（George Town）之弗朗西斯·萊特（Francis Light, 1740-1794）的兒子威廉·萊特（William Light, 1786-1839）所建設之位於澳洲的阿得雷德（City of Adelaide）。英國用寬廣的散步綠地大道（esplanade）將白人居住區的「白城」與黑人居住區的「黑

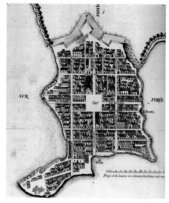

Plaza Mayor 中央広場

街区

ポルティコ（アーケード）

I 主要道路caminos

II 普通道路calles

Plaza Mayor（中央広場）の最小値、最大値（1pie≒278.33mm）
300pie ＜ X ＜ 800pie（83499mm ＜ X ＜ 22266㎜）
200pie ＜ Y ＜ 533pie（55666㎜ ＜ Y ＜ 148071.56㎜）

中間値
X=600pie=166998㎜
Y=400pie=111332㎜

長さと幅の関係
$\frac{X}{Y} \geqq 1.5$

圖7　印地亞斯法典（The Laws of the Indies）的都市模型。

圖8　巴拿馬，1673。

城」隔離分開；此外，通常軍營地（cantonment）也設置在遠離當地的市鎮與聚落的地方，南非共和國（South Africa）是將這種分離區劃（segregation）都市規劃實踐得最澈底的地方。其他被興建作為大英帝國的首都的殖民都市有印度的新德里（New Delhi）、南非的普利托利亞（Pretoria）以及澳洲的坎培拉（Canberra）。

（三）傳教士與教會

西歐列強出入海外的最初動機是香料，葡萄牙與西班牙競爭欲搶得先機的是摩鹿加群島（Moluccas）及班達群島（Banda Islands）。驅策這些出入海外的征服者們（Conquistadors）的，是希望能夠短時間發大財的夢想。後來，發展成為由公司組織所進行組織性貿易活動。一方面，葡萄牙及西班牙等天主教國家的公開目的是宣教，因此許多傳教士靠著傳遞福音的熱忱支撐了渡海航行的活動，確實也有不少傳教士夢想能夠見到理想都市的實現。事實上，推動宗教改革的新教徒也是朝向建立「新大陸」邁進。

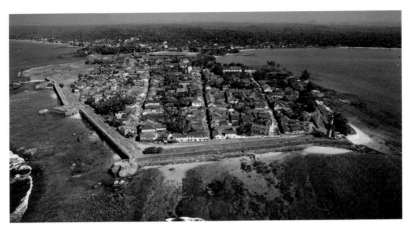

圖 9　斯里蘭卡，加勒（Galle）。

　　在科契（Cochin）興建有印度最古的天主教教堂，亦即聖方濟堂（St. Francis's Church，1503），在此還留有最先登陸印度半島的瓦斯科・達伽馬（Vasco da Gama, 約 1460-1524）的墓碑（圖 11）。信奉新教（Protestantism）的荷蘭，當他們在 1633 年奪取了科契，雖破壞了整個都市，卻保留了聖方濟堂。承擔葡萄牙向亞洲傳教活動的是由聖方濟・沙勿略（Francisco de Xavier, 1506-1552）所率領之「耶穌會」（Societas Iesu，創設於 1534 年）。沙勿略在 1542 年抵達了果阿，經過麻六甲（1545），於 1549 年抵達日本。在返回果阿的途中，卻逝世於廣州近海的上川島（1552）。他的遺體被安葬於麻六甲的聖保羅教會堂（St. Paul's Church，圖 12）之後，又被移至果阿的慈悲耶穌大殿（Basilica of Bom Jesus；教會堂於 1594 年開始興建，完成於 1605年）安葬（圖 13）。相較於正統文藝復興樣式之聖加大肋納主教座堂（Se Cathedral；開始興建於 1562 年，完成於 1619 年，圖 14），慈悲耶穌大殿增加了巴洛克樣式元素。於 1557 年，葡萄牙從明朝宮廷獲得在澳門的居留權，在此建設了當時在全亞洲最大規模的聖保祿大教

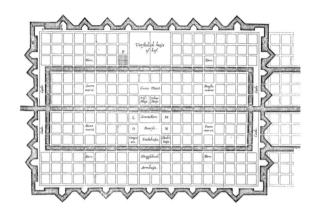

圖 10　斯蒂文（Simon Stevin）的理想港灣都市。

堂（Church of St. Paul；教會堂建設年代為 1582-1602 年，現在只留下教堂的立面）（圖 15）。

　　分屬於方濟各會（Order of Friars Minor）、道明會（Dominican Order）、奧思定會（Order of Saint Augustine），以及耶穌會（Society of Jesus）各會之聖職人員的第一個使命，即是要讓印地安人改宗信仰耶穌基督，但是他們對於都市建設及建設教堂也扮演了重要的角色。

　　興建於美洲最早建設的殖民都市聖多明哥的梅納聖母教堂（Cathedral of Santa Maríala Menor，1512-1540），這座教堂也是美洲首座大聖堂（圖 16）。整體建築是用珊瑚礁石建造，哥倫布的遺體安置於此，他的銅像立於面對梅納聖母教堂的主廣場（Plaza Mayor）。最早的醫院聖尼古拉斯·德巴里醫院（San Nicolás de Bari，1533-1552）（圖 17）、最早的大學聖多明哥自治大學（Autonomous University of Santo Domingo，1518-1538）、巴托洛梅·德拉斯·卡薩斯（Bartolomé de las Casas, 1484-1566）悔過改信耶穌基督成為修道士所在的聖道明會修道院（Iglesia de los Dominicos，1510），以及聖方

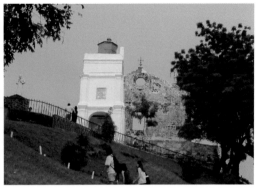

圖 11　聖方濟堂，科契（St. Francis's Church in Cochin）。　　　　　　　　　　11｜12
圖 12　聖保羅教會堂，麻六甲（St. Paul's Church in Malacca）。

濟各聖殿與修院（Iglesia de San Francisc，1524-1535）等主要的修道院
及教堂都在 16 世紀末以前就已經建設。位於墨西哥城的代王領總主
教座（Mexico City Metropolitan Cathedral）、秘魯的利馬聖殿主教座
堂（Cathedral Basilica of Lima）等許多教堂也都陸續地被興建出來。馬
尼拉聖奧斯定堂（San Agustin Church Manila）與抱威聖奧斯定堂（The
Saint Augustine Church Paoay，圖 18、19）及菲律賓的巴洛克式建築
群（The Baroque Churches of the Philippines）也都被登錄為世界文化遺
產。法國殖民地時期，作為天主教的一大據點，位於北越的發艷玫瑰
聖母主教座堂（Phát Di m Cathedral，1891），雖然外觀是屬於中國風
的石造建築，但其主要架構為木造（圖 20）。

　　一般而言，教堂會建於原住民的聚落裡，先破壞原住民原有的
神殿後，再利用其舊建材來建設。南美洲原住民印地奧（Indio）考
慮防禦的策略，所以他們的聚落通常建設於山間，因此對西班牙而
言，一開始實難以讓他們改宗，進行徵稅等的行政管理；後來西班
牙將印地奧強迫集中居住在雷度庫西昂聚落（Villa Reducción）或者

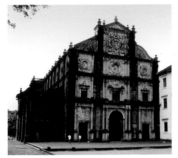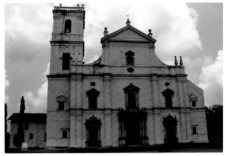

圖 13 　慈悲耶穌大殿，果阿（Basilica of Bom Jesus in Goa）。　　　　　　　　13 | 14

圖 14 　聖加大肋納主教座堂，果阿（Se Cathedral in Goa）。

是康固雷噶西昂聚落（Villa Congregation）政策。墨西哥米卻肯教區（Parish of Michoacán）的主教瓦斯科・基羅加（Vasco de Quiroga, 1470/78?-1565），他深深共鳴於人文思想家湯瑪斯・摩爾（Sir Thomas More, 1478-1535）的哲學思想，企圖興建印地奧原住民族人的聚落共同體。基羅加如同告發非人道地對印地奧族人進行屠殺的拉斯・卡薩斯，強烈反對將印地奧族人視為奴隸對待，寫了一封信嚴厲批判指揮官（Encomendero）的書信給查理五世（Charles V，在位期間 1519-1556 年）。耶穌會的雷度庫西昂聚落主要由秘魯代王領所建設，尤其是在巴拉圭共和國（Paraguay）的巴拉那桑蒂西莫與塔瓦蘭格耶穌殖民地（La Santisima Trinidad de Paraná and Jesús de Tavarangue），這裡是耶穌會所興建的殖民市街中算成功的案例。

（四）支配與被支配——異化與同化

　　殖民統治，它不僅是物理上及政治經濟上的支配，而是包括文化、精神上的支配。殖民地化，即是將西歐世界價值體系全體導入移植的

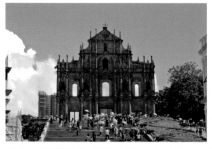

圖 15 聖保祿教堂，澳門（Church of St. Paul in Macao）。 15｜16

圖 16 梅納聖母教堂，聖多明哥
（Cathedral of Santa Maríala Menor in Santo Domingo）。

過程。而天主教教堂是傳教的場所，也是象徵基督宗教世界的權威。在殖民都市的中心建設鐘塔，乃是表示必須以西歐（標準）時間的規律為基準的意思（圖 21）；此外，劇場和音樂廳也是傳播西歐文化的場所。

在都市核心處設置廣場，並於周邊興設教堂、宮殿、總督官邸、市政廳舍等公共建築，廣場處舉行各種儀式，同時開設市場——有時也可變為刑場。西班牙殖民都市的代表，新西班牙總督轄區（Virreinato de Nueva España）首都墨西哥城（Ciudad de México）的中央廣場索卡洛（Zócalo）之周邊各種設施，象徵了支配與被支配關係的反轉。位於索卡洛東邊的國民宮殿，原是科爾特斯的宮殿（Palacio de Cortes，1522），後來西班牙王室於 1562 年將此宮殿買下，於 1692 年重新修建為巴洛克式樣式的宮殿（圖 22）。

阿姆斯特丹市政廳（王宮）（Paleis op de Dam，1648）建於面對歐洲首屈一指的水壩廣場（de Dam），而巴達維亞市政廳（Stadhuis, 1710）就是模仿了阿姆斯特丹市政廳的設計。設計巴達維亞市政廳的

圖 17　聖尼古拉斯‧德巴里醫院
（San Nicolás de Bari）。

建築師為阿伯拉罕（Abraham van Riebeeck）總督，他是建設開普敦（Cape Town）的約翰‧安托尼斯宗‧揚‧范里貝克（Jan van Riebeeck, 1619-1677）的兒子，阿伯拉罕總督改建了原本由第四任荷蘭東印度公司總督簡‧皮特斯佐恩‧科恩（Jan Pieterszoon Coen, 任期 1619-1623 年、1627-1629 年）在 1627 年所建，於立面之三角楣飾（pediment）中央置有正義的女神像，在地下室設有水牢的建築（圖 23）。此外，被稱為「宮殿都市」的加爾各答（Kolkata），這個在 20 世紀初期就擁有人口一百二十二萬人的大都市，亦為英國所建設的殖民都市代表。在達爾豪西廣場（Dalhouseie Square；B. B. D. Bagh）的周邊，興建了東印度公司的文職人員辦公室作家大廈（Writer's Building）、總督官邸（Government House）、市政廳等主要建築設施。威廉‧瓊斯（Sir William Jones, 1746-1794）於 1784 年建設孟加拉亞洲協會（The Asiatic Society）；1814 年，亞太地區最大的印度博物館於焉誕生（圖 24）。

　　當初西歐諸國試圖將自身國家的建築樣式直接原樣移植到殖民地來。若是要在殖民地建設要塞建築、教堂建築等石造建築，船上裝載

圖 18　聖奧斯定堂，抱威
（The Saint Augustine Church Paoay）。

石材與磚塊作為壓艙材（ballast）過去，回程則可以滿載商品回航。亦即，他們以同樣的建材、構造方式及工法，去建設與西歐相同建築樣式的建築。因此西歐建築對殖民地建築的影響相當的大，例如出現很有趣的拉丁十字平面的印度教寺院。在果阿近郊的 ShantaDurga 寺院（1736）、Nagueshi 寺院及 Mangesh 寺院等印度寺院，其平面配置皆採用拉丁十字形式，其聖堂的屋頂不是印度本地傳統的屋頂塔「西卡拉」（Shikhara），而是西方建築的圓頂與塔，還附設了七層樓的鐘樓（圖 25）。

　　然而，所有的建材從宗主國國內供應不是容易的事情，且殖民地當地的氣候、建築工匠擁有的技術也與西歐不相同。因此隨著時間的增長，西歐人逐漸採用了當地傳統建築的元素。在 19 世紀以後，於英國殖民地興建不少所謂的印度撒拉遜樣式（Inian-saracenic style），就是因此而誕生的建築型態。這種建築文化背景是，自從伊斯蘭文化傳播到印度以後，尤其是在蒙兀兒王朝（Mughal dynasty）導入了印度教建築元素後，因此而出現的建築，被稱為印度──伊斯蘭建築（Indian-

圖 19　聖奧斯定堂，抱威（The Saint Augustine Church Paoay）。　　　19｜20
圖 20　發艷玫瑰聖母主教座堂，寧平（Phát Di m Cathedral in Ninh Bình）。

islam Architecture），而印度撒拉遜建築，就是接受印度——伊斯蘭建築特色的殖民建築。其名稱的由來是因為穆斯林被稱為「撒拉遜」，就其特徵的差異，也有稱呼其為印度／哥德建築，或是新蒙兀兒建築。

　　英國哥德復興式建築之代表建築師喬治‧吉爾伯特‧斯科特（George Gilbert Scott, 1811-1878），他雖然未訪問過印度，但是設計了孟買大學圖書館（1878，圖 26），這是哥德復興樣式建築之案例。但一般而言，此時期的建築是以維多利亞哥德式（哥德復興式）為基礎，加上小圓頂型涼亭式的「卡垂」（chatri），或如清真寺的圓頂。這種樣式的建築案例，有清奈（Chennai）的馬德拉斯高等法院（J. W. Brassington and H. Irwin, 1892，圖 27）。進入 20 世紀，首都遷往德里之後，由威廉‧愛默森（W. Emerson, 1843-1924）所設計，位於加爾各答的維多利亞紀念堂（Victoria Memorial Hall，1921），樣式是屬於帕拉第奧式（Palladian Style）之古典主義堂堂的建築，卻在屋頂兩端帶有卡垂之裝飾。由詹姆斯‧富蘭克林‧富勒（James Franklin Fuller, 1835-1924）設計的孟買高等法院（Bombay High Court，1879），由弗

圖 21　市政廳，麻六甲（Stadhuys in Malacca）。

21 | 22

圖 22　索卡洛與國家宮，墨西哥城（Zócalo and Cathedral in Ciudad de México）。

雷德里克・威廉・史蒂文斯（Frederick William Stevens, 1847-1900）所設計建設於孟買管轄區（Bombay Presidency）的維多利亞車站（Victoria Terminus，1887）與市政廳（Municipal Corporation Building，1893）等孟買管轄區（Bombay Presidency）建築之外，也在印度帝國各地區建設了像邁索爾皇宮（Mysore Palace）、達卡的卡頌大廳（Curzon Hall in Dhaka）、拉合爾博物館（Lahore Museum）等印度地方都市的印度撒拉遜建築。進一步，在英屬的馬來西亞，或英國國內也反向引進了印度撒拉遜建築，甚至出版了印度撒拉遜建築的指南書。日本近代建築之父喬賽亞・康德（Josiah Conder, 1852-1920）也曾經到印度，有接觸印度撒拉遜建築的經驗，因此設計了鹿鳴館建築。

活躍在印度的建築家中，羅伯特・奇斯霍姆（Robert Fellowes Chisholm, 1840-1915）試圖融合風土建築和西方建築，他設計有馬德拉斯大學評議員會館（the Senate buildings of the University of Madras，1873）。他在印度尼西亞一方面設計了戴有帝冠樣式般屋頂表現風土建築之折衷樣式（圖28）；另一方面，也可以看到畢業於臺夫特理

圖 23 市政廳，巴達維亞（Stadhuis in Batavia）。 23 | 24

圖 24 印度博物館，加爾各答（Indian Museum in Kolkata）。

工大學（Delft University of Technology）的亨利・麥克蘭・龐德（Henri Maclaine Pont, 1884-1971），他試圖將印度尼西亞傳統建築與近代建築的結構結合，而建設了萬隆理工學院（Institut Teknologi Bandung，圖29）及博薩朗教堂（Puh Sarang Church，圖30）的案例。

（五）殖民地住宅

住宅，是結合當地的自然、社會、文化及經濟的複合體。其形式可有如下的四類重要因素所決定：1. 氣候與地形（微地形與微氣候）；2. 生計產業形態；3. 家族以及社會組織；4. 世界觀、社會觀、宇宙觀以及信仰的各種因素。殖民地的宗主國國內有屬於他們自己地域裡形塑的傳統住宅，具有特定的形式及風格，以及建構住宅之建築技術。在殖民地也有根基於當地的生態體系，成長成形並被持續維持的住宅形態。

（1）工法與建材

基本上，從當地現場採集建築材料是最經濟的方法。果阿的建築

圖25　Mangesh 寺院，果阿（Goa）。

25 | 26 | 27

圖26　孟買大學圖書館。

圖27　馬德拉斯高等法院，清奈（Madras High Court, Chennai）。

使用了出產在熱帶草原或熱帶雨林的紅土（laterite），再塗灰漿於其建築外觀。加勒比海區域（Caribbean Sea）建築則用珊瑚作為石材使用。印度的喀拉拉邦（Kerala）、喜馬拉雅地區，或是東南亞等地屬於木造建築文化圈，當然使用木材當作建築材料。進駐爪哇的荷蘭人住宅，直接應用了爪哇傳統由四根柱子支撐，稱為「喬格洛」（Joglo）的住宅（圖31）。相反方向的，也有過去住在木造建築的馬來人，改住在如在開普敦波卡普區（Bo-Kaap）似的，用石造平屋頂的住宅街裡的例子（圖32）。爪哇人被強迫移民到南美洲的蘇利南之巴拉馬利波（Paramaribo, Republiek Suriname），他們居住的房子卻都是木造建築（圖33）。

（2）屋頂形與立面設計

民族或地域的族群認同意識，會表現在屋頂形態，或是建築立面的設計，或是建築風格形式上。荷蘭在它的殖民地新阿姆斯特丹，亦即現在的紐約，直接採用了風車及擁有荷蘭風格山牆（Dutch gable）作法（圖34）。位於加勒比海的荷蘭王國之構成國（constituent

圖 28　西爪哇州廳舍。

圖 29　萬隆理工學院（Institut Teknologi Bandung）。

country）古拉索（Curaçao）首都威廉斯塔德（Willemstad），其再現了荷蘭風格的沿街建築群（圖 35）。此外，亦有如南非的田園都市派恩蘭茲（Pinelands），興建了荷蘭風茅草屋頂農家的例子（圖 36）。

（3）熱帶環境

　　基本上，歐洲住宅不適合於以熱帶或亞熱帶為主要地區的殖民地氣候，因此，必須學習當地傳統住宅以進行種種的修改住宅建築的樣態。例如進駐爪哇後的荷蘭人，他們起先都穿著西服，到了 18 世紀以後才終於改了習慣穿上爪哇風的衣服，也開始興建適合熱帶氣候，具備透氣的多孔、含納大量室內空氣的住宅，這其實是要花相當多時間的事情（圖 37）。另外，建設於巴達維亞運河（Kali Besar）旁之紅店（Toko Merah）（1730 年）（圖 38），類似總督官邸（1760 年，現在是國家檔案館）（圖 39）的郊外住宅，這些建築有大的門窗開口，屬於樓高又大的建築。

（4）陽臺迴廊與簡易獨棟住宅

　　在殖民地誕生，反過來影響西歐住宅的建築元素有陽臺迴

圖 30　博薩朗教堂（Puh Sarang Church）。

圖 31　殖民時期住宅，爪哇。

廊（Veranda）及簡易獨棟住宅（Bungalow）。關於 Veranda 的詞源，有一種說法是來自印地語的 varanda（孟加拉語的 baranda）之葡萄牙文稱法。原本是格子狀窗櫺區隔面向中庭的開放性空間。據說最早知道 veranda 這種空間，是航海冒險家瓦斯科·達伽馬在喀拉拉邦的卡利卡特（Calicut；Kozhikode〔科澤科德〕）發現的，但在那之前是由阿拉伯人將迴廊形式帶到馬拉巴爾海岸（Malabar Coast）來的（圖 40）。阿拉伯文裡面相當於 veranda 詞意的名詞，有 sharjab，它的意思是格子狀窗櫺；而 balcony 則是來自義大利文的 balcon（梁），原是指二樓以上外壁突出的空間。

　　後來陽臺迴廊被置於建築的外部，逐漸發展成將陽臺迴廊圍繞在建築的三面或四面，因此圍繞陽臺迴廊的簡易獨棟住宅就於焉誕生（圖 41）；而若並非採用在孟加拉常見的倒船形的屋頂，則是稱為 banglā 的建築型態。就其住宅形式而言，或許可以是從以蒙兀兒王朝帳篷生活為基礎發展的結果，其原型就是將迴廊圍繞在方形或是四坡頂住宅之四周而出現的型態。bungalow 在印度被作用為暫時的住宅，當初的

圖 32　波卡普區（Bo-Kaap）。

圖 33　巴拉馬利波的木造建築，蘇利南（Paramaribo, Republiek Suriname）。

英國人只不過將之做為旅行途中加以利用的設施而已。

　　成立於盎格魯印度（Anglo-India）的簡易獨棟住宅，後來反向輸出進到宗主國的英國，再透過大英帝國的網絡普及到北美洲以及非洲。於 1730 年代，出現在伊利諾伊州（State of Illinois）建設；到了 18 世紀，「bungalow」這個詞成為英語名詞使用，法國也將「bungalow」這個詞帶到紐奧良（New Orleans）等地去。最早一般化這種簡易獨棟住宅的地方是在澳洲。日本案例則出現在長崎的哥拉巴住宅（Glover's House，1863）。簡易獨棟住宅結合英國 9 世紀所發明的白鐵（鍍鋅鐵板）屋頂一起擴散至全球各地，它也成了殖民地建築文化的象徵。

（5）中庭式住宅

　　無論古今的東方或是西方，一般的都市住宅形式均為中庭式住宅（courtyard house），然而被帶到使用西班牙語和葡萄牙語的所有美洲國家和地區的伊比利美洲（Ibero-America）的則是採用西班牙中庭（patio）之住宅，在不同的都市則有規模與形式不同的中庭住宅。在哈瓦那（Havana）可以看到設有中間二樓夾層的形式（圖 42）；

圖 34　新阿姆斯特丹（現紐約）。

圖 35　威廉城的荷蘭風殖民時期住宅，古拉索（Willemstad in Curacao）。

而在菲律賓的美岸（Le Vigan），則有被稱為石造之家（Bahay na bato）的住宅，它是用木材為骨架的二層樓造的建築，一樓為石造，二樓為生活空間之建築形式（圖 43）。

（6）店屋

　　在巴達維亞（Batavia），從荷蘭引進於市鎮裡為建築所圍繞的中庭建築型態，建築屋頂山牆面向街道的建築，但此建築形式並不常見於印度尼西亞國內。在印度尼西亞，都市普遍存在的是店屋（Shophouse；店舖兼住宅使用）。店屋的英語為「shophouse」，這種形式起源於中國的南部。店屋在東南亞普遍發展，是在托馬斯‧斯坦福‧萊佛士（Thomas Stamford Raffles, 1781-1826）規劃興建新加坡時，採用了臨街建築帶有廊道（arcade）形式之後的事情。西班牙殖民都市的中心廣場（Plaza Mayor）周邊建築確實是帶有廊道（arcade；或 portico〔門廊〕）的形式，其起源可以追溯到希臘的細長型建築（stoa）。另一方面，在中國稱為「亭仔腳」的廊道，日本稱為「雁木形式」。由上可知新加坡店屋建築是東西兩洋傳統結合而成的結果（圖 44）。

圖 36　派恩蘭茲的荷蘭風民宅，開普敦（Pinelands in Cape town）。

圖 37　泗水的殖民時期住宅（Surabaya in Indonesia）。

（7）營房

　　西歐列強在殖民地製造出最大量的住宅形式，可以總稱其為營房（barrack），是建設在戰場之簡易兵舍，這是為了讓殖民地當地的勞動者居住之建築。新加坡的店屋原本也是為了給中國勞動者居住的住宅。若是用於監送奴隸的臨時收容所，稱之為「bararacoon」，在加泰隆尼亞語或西班牙語裡面，很早就有「barraque」（營房）一詞。奴隸自西非往大西洋監送的路上，其收容所稱為「bararacoon」，抵達「新大陸」後，即讓他們住進營房「barrack」。在南非，稱這種建築為「hostel」（簡易旅社）（圖 45），被大量建設在金礦或鑽石礦山旁側。在印度出現了稱為「chawl」長條形屋式的營房（barrack），後來發展成高層住宅。

四、東南亞建築史

　　我們試圖將臺灣建築史放在心上，從全球史（Global History）的

圖 38　紅店店屋，雅加達（Toko Merah, Shophouse in Jakarta）。

圖 39　總督官邸，雅加達（Residence of the Governor of the Dutch East Indies in Jakarta）。

觀點思考東南亞區域的建築史。從大範圍的空間區分來看，針對整個歐亞大陸的都市文明發祥地，可以分為幾個文明生態圈的分布（圖46）。

　　（一）亞洲地區可以分為以下 A、B 地帶。A 地帶為擁有與「宇宙論、王權、都城」相關連的都城思想（理念）之區域；B 地帶則為無都城思想的地帶。據此，可以進一步指出以下的幾個觀點：（二）A 地帶具有「中心──周邊」之結構特質，亦即發展出都城思想（理念）之核心區域，以及接受此思想之周邊區域；（三）A 地帶有兩個核心，就是古代印度（A1）及古代中國（A2），能夠述說兩地都城思想之文獻書籍，有《實利論》（Arthashastra）（A1）以及《周禮・考工記》（A2）（圖 47）；（四）B 地帶（西亞）並不存在宇宙論之都城理念（以都市形式表述宇宙觀念）；（五）伊斯蘭文化裡沒有將一座都市空間視為可以表現一個宇宙概念的想法，而是以麥加（Makkah）為中心的都市網絡來構成宇宙（世界）；（六）伊斯蘭文化不太在意都市整體的具體形態，因此伊斯蘭世界裡的各個都市之形態會因區域之

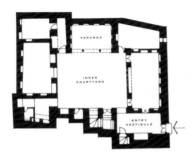

圖 40　陽臺迴廊的原型，巴格達（Veranda, Baghdad）。

圖 41　簡易單棟住宅，伊利諾伊州（Bungalow in State of Illinois）。

不同而異；（七）伊斯蘭文化沒有論述理想都市形態之文獻。東南亞則屬於受到 A1、A2 以及 B 地帶文化影響之區域。

　　若將世界史作大時代的分期，人類發展歷史則有：（一）現代智人擴散到地球各地；（二）定居革命／農業革命；（三）都市革命；（四）帝國的誕生；（五）歐亞大陸的連結／蒙古的衝擊；（六）環大西洋革命／近代世界體系之形成和西方的衝擊；（七）工業革命；（八）資訊革命（1. 火器的出現及攻城法、2. 航海技術與造船技術／馬與船、3. 工業革命／都市與農村的分裂、4. 近代建築／建築生產的工業化、5. 交通革命／汽車與飛機、6. 資訊通信技術）。參照以上人類發展（一）至（八）的歷史分期，世界建築史可以分為以下列六個時代的建築文化：（一）底層風土建築的世界；（二）古代都市文明與建築；（三）世界宗教與建築，涵蓋佛教、印度教、基督宗教、伊斯蘭教；（四）西歐世界與殖民地建築；（五）工業革命與近代建築；（六）全球化時代。

　　東南亞地區的建築，若採用底層風土建築、印度教建築、佛教建

圖42　都市建築，哈瓦那（Havana）。

圖43　石造之家，美岸（Bahay na bato in Le Vigan）。

築、伊斯蘭建築、中國建築、殖民地建築、近代建築、全球建築這種區別，則可以敘述其豐富的建築歷史故事。關於東南亞的風土建築，可以參考《東南亞的住宅：其起源、傳播、類型、轉化》[8] 一書的仔細討論。雖然這本書將焦點放在泰系族群，但若將原始南島族（Proto-Austronesian）的世界納入進去，就可以討論包含臺灣的風土建築問題。[9]

　　關於印度教及佛教建築，東南亞有如婆羅浮屠（Borobudur，圖48、49）、百因廟（Bayon；Angkor Thom〔大吳哥〕）等存在於東南亞世界，在同時代的歐洲卻沒有的世界性建築之傳統。如此，可以納

8　布野修司、田中麻里、Nawit Ongsavangchai、Chantanee Chiranthanut，《東南アジアの住居その起源・伝播・類型・變容》（京都：京都大學學術出版會，2017）。

9　佐藤浩司，〈オーストロネシア世界から見た臺灣原住民の建〉，發表於「2019重建臺灣藝術史學術研討會——世界、地域及多元當代視野下的臺灣藝術史」，2019年11月16日至17日。

圖 44　店屋，新加坡（Shophouse in Singapore）。

圖 45　簡易旅社，南非共和國（Hostel in South Africa）。

入印度世界及中國世界的建築，進行各種比較研究；而關於佛教建築的世界史，於《世界建築史十五講》[10] 一書中已提出了概要內容。

　　而伊斯蘭的建築議題，正適合從全球性視角檢討的問題。雖然這道文化波浪對臺灣並沒有太大的波及，但因為海上絲綢之路的開通，伊斯蘭教文化確實進入了中國南部。在馬來西亞與印度尼西亞這些國家，伊斯蘭建築史的書寫就與國家認同（National identity）有很深的關連性存在。

　　最後，西歐建築往世界各地的傳播，包括其定位問題，已在前文的殖民地住宅部分提到各種實際案例；若要將其拿來與西歐建築作比較研究，仍有諸多研究題目尚待進行。尤其是在近代建築發展中──

10　黃蘭翔、布野修司，〈Lecture09「教建築」の世界史起源・類型・伝播〉、布野修司，〈Column09 ストゥーパその原型と形態變容〉，收於世界建築史編輯委員會，《世界建築史十五講》（東京：彰國社，2019）。

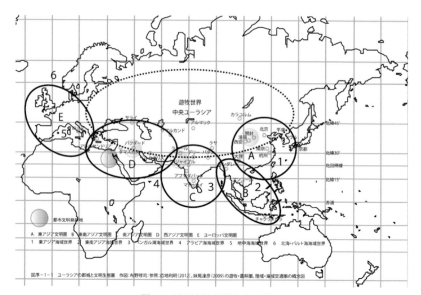

圖 46　歐亞大陸的都市文明圈。

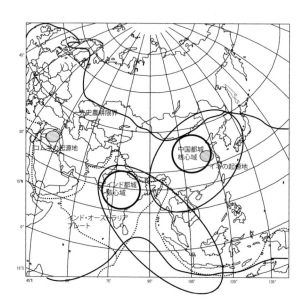

圖 47　亞洲都城與宇宙觀。

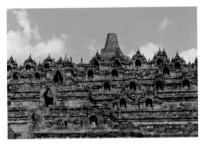
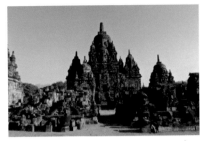

圖 48　婆羅浮屠（Borobudur）。

圖 49　普蘭巴南，婆羅浮屠（Prambanan, Borobudur）。

48 | 49

異化與同化——的摩擦過程，要慎重地挖掘與討論。例如：在印度尼西亞即有如 M. Punt（圖 50）與 T. Karsten（圖 51）等有趣的荷蘭建築家所興建的建築案例。

五、結語

　　藝術（建築）的歷史即是人類的歷史。人類獲得創造藝術（建築）的能力，即是意謂獲得了認識空間以及表現空間的能力，這直接關聯到現代智人誕生的問題。因此藝術（建築）的世界史，其實就是描述人類本身的歷史，或者可以認為就是人類表現的歷史。若將人類居住區域的整個地球視為「世界」，那麼我們的「世界史」就需要將現代智人擴散到全球各地後的整個地球作為視野範圍。

　　然而，過去所敘述的歷史，是根據於為建構「國家」正當性而書寫的各國歷史，因而一般被敘述書寫出來的歷史，都受到它所依據的「世界」約束。自從「民族國家」成立之後，「國家」這個框架就

55

圖 50
博薩朗教堂內部
（Puh Sarang
Church）。

圖 51　梭羅的王宮
（Surakarta）。

大大地限制了歷史的敘述。如何跳脫國家的框架面向全球，則是今天
人類所面臨的課題。

　　最後，要如何敘述藝術（建築）的世界史，或世界的藝術（建
築）史，回到最初始的出發點，即為本文一開始所提：如何設置「世
界」的問題。此認識的前提與基礎是，藝術（世界）史絕非一元性
的歷史發展，我們應該不斷地從地域的細節中累積經驗，進而理解世
界（史）。

參考書目

· 日本建築學會，《日本建築史圖集》，東京：彰國社，1963。
· 日本建築學會，《近代建築史圖集》，東京：彰國社，1976。
· 日本建築學會，《西洋建築史圖集》，東京：彰國社，1981。
· 日本建築學會，《東洋建築史圖集》，東京：彰國社，1995。
· 世界建築史編輯委員會，《世界建築史十五講》，東京：彰國社，2019。
· 布野修司，《インドネシアにおける居住環境の變容とその整備手法に關する研究─ハウジング計畫論に關する方法論的考察》，學位論文，東京：東京大學，1987。
· 布野修司，《カンポンの世界》，東京：PARCO，1991。
· 布野修司，《アジア都市建築史》，京都：昭和堂，2003。
· 布野修司，《近代世界システムと植民都市》，京都：京都大學學術出版會，2005。
· 布野修司編，《世界住居誌》，京都：昭和堂，2005。
· 布野修司，《曼荼羅都市：ヒンドゥー都市の空間理念とその變容》，京都：京都大學學術出版會，2006。
· 布野修司、山根周，《ムガル都市：イスラーム都市の空間變容》，京都：京都大學學術出版會，2008。
· Robert Home，布野修司及安藤正雄監譯，亞洲都市建築研究會翻譯，《被移入的都市：英國殖民都市之形成》，京都：京都大學學術出版會，2001。
· 布野修司，胡惠琴、沈謠譯，《亞洲城市建築史》，北京：中國建築工業出版社，2009。
· 布野修司，胡惠琴譯，《世界住居》，北京：中國建築工業出版社，2010。
· 布野修司、韓三建、朴重信、趙聖民，《韓国近代都市景觀の形成：日本人移住漁村と鉄道町》，京都：京都大學學術出版會，2010。
· 布野修司、Jimenez Verdejo、Juan Ramon，《グリッド都市─スペイン植民都市の起源、形成、變容、轉生》，京都：京都大學學術出版會，2013。
· 布野修司，《大元都市：中國都城の理念と空間構造》，京都：京都大學學術出版會，2015。
· 西村茂樹，《萬國史略》，東京：西村茂樹出版，1875。
· 坂本健一，《世界史》，東京：博文館，1903。
· 秋田滋、永原陽子、羽田正、南塚信吾、三宅明正、桃木至朗編，《「世界史」の世界史》，京都：Minerva 書房，2016。
· 高桑駒吉，《最新世界歷史》，新潟：尚文館書店，1916。
· 師範大學編，《萬國史略》，東京：文部省，1874。
· Childe, V. Gordon. "The Urban Revolution." *The Town Planning Review* 21.1(1950.4): 3-17.
· Funo, Shuji, and M. M. Pant. *Stupa and Swastika*. Kyoto; Singapore: Kyoto University Press; Singapore National University Press, 2007.
· Home, Robert. *Of Planting and planning: The making of British colonial cities*. New York: E and FN SPON, 1997.

世界建築史の構築——
東南アジアからの視座

布野修司

梗概

　「世界建築史」は，人類はこれまでどのような建築を創造してきたのか，建築がどのように誕生し，どのような過程を経て，現代に至ったのかを明らかにする営為である。建築の世界史あるいは世界の建築史をどう叙述するかについては，そもそも「世界」をどう設定するかが問題となる。

　日本の建築史は、「西洋建築史」を前提として、それに対する「日本建築史」（「東洋建築史」）という構図によって書かれてきた。そして、「近代建築史」という「近代」という時代区分による歴史が書かれるが、ここでも西洋の近代建築の歴史の日本への伝播という構図が前提である。近代建築の、日本以外の地域、アジア、アフリカ、ラテンアメリカへの展開はほとんど触れられるこ

とはない。本稿は、建築のグローバルヒストリーを目指して、筆者が長年フィールドとしてきた東南アジアの建築の歴史を具体例として、そのスケッチを試みたものである。

　本稿が、主として焦点を当てたのは、「植民地建築」のグローバルヒストリーである。西欧列強は、世界各地に數々の植民都市を建設し、それとともに「西欧世界」の価値觀を植えつけていった。その土着化の過程を考えることは、歴史的背景を異にする建築文化が出會う場合の相互作用の基本原理についての手掛かりを与えてくれる。東南アジアについては、ヴァナキュラー建築に対するインド化、イスラーム化、中国化、西欧化のインパクトが重層する形で記述することが可能である。

　『世界建築史15講』では、さらに、さまざまなテーマ、建築類型などについて、グローバルな叙述を試みた。予め確認すべきは、建築の世界史は決して一元的な歴史とはならないことである。積み重ねるべきは、地域のディテールに世界（史）をみる試みである。

一、はじめに──アジア都市組織研究

　　インドネシアのカンポン研究を出發點として，[1] 筆者は，アジア各地において フィールドワークをもとにした都市組織研究を展開してきた。[2] その成果は，アジアの都城三部作と呼ぶ《曼荼羅都市──ヒンドゥー──都市の空間理念とその變容》《ムガル都市──イスラーム都市の空間變容》《大元都市──中國都城の理念と空間構造──》などにまとめている。[3] さらに，インドネシアを對象にしたことからその宗主國であるオランダが世界中に建設した植民都市についてもフィールドワークを展開することになった。植民

1　布野修司《インドネシアにおける居住環境の變容とその整備手法に關する研究──ハウジング計画論に關する方法論的考察》，（學位請求論文，東京大學，1987 年。1991 年日本建築學會論文賞受賞）。布野修司，《カンポンの世界》，東京：パルコ出版，1991 年。

2　都市をひとつのあるいは複數の組織體とみなし，そのかたちとその組織編成に焦点を當てるのが「都市組織 urban tissues （urban fabrics），tessuto urbano」論である。都市を，有機體が遺伝子、細胞、臓器、血管、骨など様々な生体組織からなっているように、「都市組織」からなっていると考えるのである。「都市組織」という概念は、都市を建築物の集合體と考え、集合の単位となる建築の一定の型を明らかにする建築類型學（ティポロジア・エディリツィア）で用いられてきた。イタリアの建築家サヴェリオ・ムラトーリ（1910 〜 73）が創始したとされるが，地形（敷地の形）に從って規定される建築類型の歴史的變化をもとに都市の形成過程を明らかにする方法として注目されてきた。建築物（住居）の集合からなる「街区（イゾラート isolato）」を単位として、「地区（セットーレ settore）」が構成され、その集合が「都市（チッタ citta）」となる段階構成を考えるのである。身近な家具やベッドからなる寝室や居間から、建築、街区、そして都市まで一貫して構成しようとする建築都市構成理論においても「都市組織」という概念は用いられる。オランダの N.J. ハブラーケン（1928 年〜）が主導してきた都市建築設計方法論。建築物をいくつかの要素（部屋、建築部品…等々）あるいはいくつかのシステム（躯体、内装、設備…等々）からなるものと考え、身近な家具やベッドからなる寝室や居間などの部屋、住居、建築、街区、そして都市まで一貫して構成しようとする。具体的には、都市のフィジカルな基盤構造（インフラ・ストラクチャー）としての空間の配列、編成に着目し、その空間構成の理念、原理、計画手法を考える。「都市組織」という概念は、共同体組織、近隣（コミュニティ）組織のような社會集団の編成が都市の空間構成の大きな規定要因となることを前提としている。集団内の諸關係、さらに集団と集団の關係によって規定される空間の配列、編成を問題とする。

3　布野修司《曼荼羅都市──ヒンドゥー──都市の空間理念とその變容》京都：京都大學學術出版會，2006 年。布野修司・山根周《ムガル都市──イスラーム都市の空間變容》，京都：京都大學學術出版會，2008 年。 布野修司《大元都市──中國都城の理念と空間構造──》京都：京都大學學術出版會，2015 年。Shuji Funo and M.M.Pant, *Stupa and Swastika* (Kyoto; Singapore: Kyoto University Press; Singapore National University Press, 2007)。

都市研究は，《近代世界システムと植民都市》《グリッド都市——スペイン
植民都市の起源，形成，變容，轉生》などにまとめている。[4] 建築史の專
門家ではないけれども，以上のような研究展開の過程で，各国の建築史
を學んで，その枠組みの限界，すなわち各国のフレームを超えたグローバ
ルな視点の必要を意識するようになった。そして，《アジア都市建築史》《世
界住居誌》[5] のような試行を経て，《世界建築史 15 講》（刊行委員會編，
彰国社，2019 年 4 月，日本語）という「世界建築史」をうたうテキストを企
画編集する機會を得た。また，《世界都市史事典》（布野修司編，昭和堂，
2019 年 11 月，日本語）を上梓することが出來た。本稿では，建築のグロー
バル・ヒストリーの可能性をめぐって，この 2 冊の本を編集・叙述する過程
で考えたことを中心に記したい。

二、建築の世界史へ

　　建築の歴史は人類の歴史である。建築する能力を獲得したこと，すな
わち，空間認識そして空間表現の能力を得たことが，そもそもホモ・サピエ
ンスの誕生に關わっている。そして人類は，紀元前 3000 年期には，エジプ
トのピラミッド群のような巨大な，現代の建築技術によっても建設可能か
どうかを疑われるような建築を建設し，その歩みとともに數々の偉大な建

4　　ロバート・ホーム（2001）《植えつけられた都市 英国植民都市の形成》，布野修司＋安藤
　　正雄監訳，アジア都市建築研究會訳，京都：京都大學學術出版會 Robert Home, *Of Planting
　　and Planning: The making of British colonial cities* (New York: E and FN SPON, 1997)。布野修司編《近
　　代世界システムと植民都市》，京都：京都大學學術出版會，2005 年。布野修司、ヒメネス・
　　ベルデホ、ホアン・ラモン《グリッド都市——スペイン植民都市の起源，形成，變容，轉生》
　　京都：京都大學學術出版會，2013 年。布野修司、韓三建、朴重信、趙聖民，《韓国近代 都
　　市景觀の形成——日本人移住漁村と鉄道町——》，京都大學學術出版會，2010 年。
5　　布野修司編《アジア都市建築史》，アジア都市建築研究會，京都：昭和堂，2003 年。（布
　　野修司《亞洲城市建築史》，胡惠琴・沈謠訳，北京：中国建築工業出版社，2009 年）。布
　　野修司編《世界住居誌》，京都：昭和堂，2005 年。（布野修司《世界住居》，胡惠琴訳，北京：
　　中国建築工業出版社，2010 年）。

築を作り出してきた。「世界建築史」は，人類はこれまでどのような建築を
創造してきたのか，建築がどのように誕生し，どのような過程を経て，現代
に至ったのかを明らかにする営為である。建築の起源は，原初の住居，す
なわち，簡単な覆い（シェルター）の小屋である。あるいは，特別な空間を
記し，区別するために，一本の柱や石を置く行為である。それ故，誰にとっ
ても親しい。人類は，家族を形成し，採集狩猟のための集団を組織し，定
住革命・農耕革命を経て，都市を生み出す（《都市革命》G. チャイルド）。
都市は，人間が作り出したもののなかで，言語とともに，最も複雑な創造
物である。都市や集落は，様々な建築によって構成される。建築の世界史，
世界史の中の建築を振り返ることによって，われわれは，建築のそして都
市の未來を展望することになる。

　建築の世界史あるいは世界の建築史をどう叙述するかについては，
そもそも「世界」をどう設定するかが問題となる。人類の居住域（エクメー
ネ）を「世界」と考えるのであれば，ホモ・サピエンスの地球全体への拡散
以降の地球全体を視野においた「世界史」が必要である。しかし，これま
での「世界史」は，必ずしも人類の居住域全体を「世界」として叙述してき
たわけではない。書かれてきたのは，「国家」の正當性を根拠づける各国の
歴史である。一般に書かれる歴史はそれぞれが依拠している「世界」に拘
束されている。

　人類最古の歴史書とされるヘロドトス（紀元前485頃～420頃）の《歴
史》にしても，司馬遷（紀元前145/135 ?～紀元前87/86 ?）の《史記》
にしても，ローカルな「世界」の歴史に過ぎない。ユーラシアの東西の歴史
を合わせて初めて叙述したのは，フレグ・ウルス（イル・カン朝）の第 7 代君
主ガザン・カンの宰相ラシードゥッディーン（1249 ～ 1318）が編纂した《集
史》（1314）であり，「世界史」が誕生するのは「大モンゴル・ウルス」におい
てである。しかしそれにしても，サブサハラのアフリカ，そして南北アメリカは
視野外である。

　今日のいわゆるグローバル・ヒストリーが成立する起源となるのは西

欧による「新世界」の發見である。西欧列強は，世界各地に數々の植民都市を建設し，それとともに「西欧世界」の価値観を植えつけていった。そして，これまでの「世界史」は，基本的に西欧本位の価値観，西欧中心史觀に基づいて書かれてきた。西欧の世界支配を正統としてきたからである。そこではまた，世界は一定の方向に向かって發展していくという進歩史觀いわゆる社會経済史觀あるいは近代化論に基づく歴史叙述が支配的であった。「世界建築史」もまたこれまでは，基本的には西欧の建築概念を基にして，古代、中世、近世、近代、現代のように世界史の時代区分に応じた段階区分によって書かれてきた。そして，非西欧世界の建築については，完全に無視されるか，補足的に触れられてきたに過ぎない。しかし，建築は，歴史的区分や経済的発展段階に合わせて變化するわけではない。また，建築の歴史，その一生（存続期間）は，王朝や国家の盛衰と一致するわけではない。世界建築史のフレームとしては，細かな地域区分や時代区分は必要ない。世界史の舞臺としての空間，すなわち，人類が居住してきた地球全体の空間の形成と變容の画期が建築の世界史の大きな区分となる。

　　日本で書かれてきた建築史は，「西洋建築史」を前提として，それに対する「日本建築史」（「東洋建築史」）という構図を前提としてきた。そして，「近代建築史」という「近代」という時代区分による歴史が書かれるが，ここでも西洋の近代建築の歴史の日本への伝播という構図が前提である。近代建築の，日本以外の地域、アジア、アフリカ、ラテンアメリカへの展開はほとんど触れられることはない。

　　《日本建築史図集》《西洋建築史図集》《近代建築史図集》《東洋建築史図集》というのが別個に編まれてきたことが，これまでの建築史叙述のフレームを示している。もちろん，この問題は，歴史學における「日本史」と「世界史」の關係についても同じである。日本で「世界史」が現れるのは 1900 年代に入ってからであるが（坂本健一（1901〜03）《世界史》、高桑駒吉（1910）《最新世界歴史》など），明治期の「万国史」（西村茂樹（1869）《万国史略》、（1875）《校正万国史略》、文部省（1874）《万国

史略》など）は，日本史以外のアジア史と欧米史をまとめ，世界各国史を並列するかたちであった。西欧諸国についても，国民国家の歴史が中心であり，西欧列強の世界支配によって「世界史」が叙述されてきたのである。そうした意味では，「世界史」の世界史（秋田滋・永原陽子・羽田正・南塚信吾・三宅明正・桃木至朗編（2016）《「世界史」の世界史》ミネルヴァ書房）が問題である。

　建築史の場合，建築技術のあり方（技術史）を歴史叙述の主軸と考えれば，共通の時間軸を設定できるであろう。しかし，建築技術のあり方は，地域の生態系によって大きく拘束されている。すなわち，建築のあり方を規定するのは，科學技術のみならず，地域における人類の活動，その生活のあり方そのものであり，ひいては，それを支える社會、国家の仕組みである。

　世界各地の建築が共通の尺度で比較可能となるのは產業革命以降である。そして，世界各国、世界各地域が相互依存のネットワークによって結びつくのは，情報通信技術 ICT 革命が進行し，ソ連邦が解体し，世界資本主義のグローバリゼーションの波が地球の隅々に及び始める 1990 年代以降である。そして，各国史や地域史を繋ぎ合わせるのではなく，グローバル・ヒストリーを叙述する試みも様々に行われてきた。《世界建築史 15 講》は，日本におけるグローバル建築史の叙述へ向けての第一歩である。

　《世界建築史 15 講》は，大きく「第 I 部 世界史の中の建築」「第 II 部 建築の起源・系譜・變容」「第 III 部 建築の世界」の 3 部からなる。第 I 部では，建築の全歴史をグローバルに捉える視点からの論考をまとめた。建築は，大地の上に建つことによって建築でありうる。今や宇宙ステーションに常時人が居住する時代であり，宇宙空間にも建築が成立すると言わねばならないけれど，建築は，基本的には地球の大地に拘束され，地域の生態系に基づいて建設されてきた。ここでは，地球環境の歴史を念頭に，建築の起源、成立、形成、轉成、變容の過程をそれぞれ考える。建築という概念は「古代地中海世界」において成立するのであるが，それ以前に，

建築の起源はあり，「古代建築の世界」がある。そして，ローマ帝国におい
て形成され，その基礎を整えた建築は，ローマ帝国の分裂によって，キリス
ト教を核とするギリシャ・ローマ帝国の伝統とゲルマンの伝統を接合・統合
することによって誕生するヨーロッパに伝えられていく。そうしてヨーロッパ
世界で培われた建築の世界は，西欧列強の海岸進出とともにその植民地
世界に輸出されていく。そして，建築のあり方を大きく轉換させることにな
るのが産業革命である。産業化の進行とともに成立する「近代建築」は，
まさにグローバル建築となる。

　　第II部では，まず，世界中のヴァナキュラー建築を總覽する。人類の
歴史は，地球全体をエクメーネ（居住域）化していく歴史である。アフリカ
の大地溝帯で進化・誕生したホモ・サピエンス・サピエンスは，およそ12万
5000年前にアフリカを出立し（「出アフリカ」），いくつかのルートでユーラ
シア各地に広がっていった。まず，西アジアへ向かい（12～8万年前），そし
てアジア東部へ（6万年前），またヨーロッパ南東部（4万年前）へ移動し
ていったと考えられる。中央アジアで寒冷地気候に適応したのがモンゴロ
イドであり，ユーラシア東北部へ移動し，さらにベーリング海峡を渡ってアメ
リカ大陸へ向かった。南アメリカ最南端のフエゴ諸島に到達したのは1～
2万年前である。そして，西欧列強が非西欧世界を植民地化していく16
世紀までは，人類は，それぞれの地域で多様な建築世界を培っていた。建
築が大きく展開する震源地となったのは，4大都市文明の發生地である。
そして，やがて成立する世界宗教（キリスト教、イスラーム教、仏教・ヒンド
ゥー教）が，モニュメンタルな建築を建設する大きな原動力となる。宗教建
築の系譜というより，ユーラシア大陸に，ヨーロッパ以外に，西アジア，インド，
そして中国に建築發生の大きな震源地があることを確認する。

　　第III部では，建築を構成する要素、建築様式、建築を基本的に成り
立たせる技術、建築類型、都市と建築の關係、建築書など，建築の歴史
を理解するための論考をまとめた。さらに多くの視点による論考が必要と
されるのはいうまでもない。

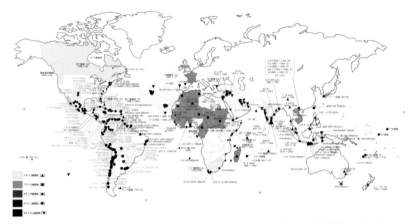

図1　西欧列強の植民地分布

三、「植民地建築」の世界史：西欧の世界支配と建築

（一）近代世界システムの形成と植民都市

　　西欧列強が海外進出を本格的に開始するのは，クリストバル・コロン
がサンサルバドル（グアダハニ）島に到達した1492年である。以降，西欧建
築の伝統が非西欧世界に移植されていくとともに，西欧建築と非西欧建
築の接触による同化・異化・折衷のプロセスによって新たな建築が産み出
されていくのである。1492年は，世界建築史の大きな画期である。

　　西欧列強の海外進出の過程は，「發見」「探検」の時代から「布教」「征
服」の時代へ，「交易」の時代から「重商主義」の時代へ，さらに「帝国主
義的支配」の時代へ推移していく。この過程で「近代世界システム」が成
立するが，その要となったのが列強の交易拠点であり，植民都市である（図
1）。

　　海外進出の先鞭をつけたポルトガルは，領域支配を行わず，交易拠

点のネットワークをインディアス領とした。ゴア占領が 1510 年，マラッカ占領が翌年，1517 年には広州へ到達する。1543 年に種子島にマスケット銃を伝えたのはよく知られている。市参事會を設けてシダード cidades（都市）としたのは，首都ゴア、コーチン、マカオ、コロンボ、マラッカである。コロンの「新大陸」發見直後，ポルトガルとスペインはローマ教皇アレクサンデル VI 世の仲介でトルデシーリャス条約（1492 年）を結んで世界を二分割する。A. カブラルのブラジル發見（1500 年）によってブラジルはポルトガルのものとなり，サルヴァドル、レシフェ（オリンダ）、リオ・デ・ジャネイロ、サンパウロなどが都市形成される（P）。

　「新大陸」を「世界経済」に組み入れる役割を担ったスペインは，16 世紀に広大な帝国を形成する。土着の文化を破壊した上に，ヨーロッパ世界の拡張として一定の理念に基づく都市を建設したのがスペインである。最初の近代植民都市サント・ドミンゴ以下，代表的なスペイン植民都市は，副王領の首都となったメキシコシティとリマ、アウディエンシアが置かれたボゴタ（ヌエヴァ・グラナダ）、パナマ、グアテマラ、グアダラハラ、スクレ（ラプラタ、チャルカス）、キト、サンティアゴ、ハバナ、マニラである（S）。

　17 世紀は「世界経済」の最初のヘゲモニーを握ったオランダの世紀である。オランダは，アジアのポルトガル拠点を次々に奪取することによって東インドを「ヨーロッパ世界経済」に組み入れた。オランダの主要な植民都市は，ゴール、コロンボ、ジャフナなどセイロン島の諸都市、マラッカ、そしてバタヴィアを始めとするインドネシアの諸都市である。そして，西インド會社が拠点としたケープタウン以西の，西アフリカのエルミナなど，そしてカリブ海の諸都市がある。オランダは地域内交易をベースとした（D）。

　フランスの植民地支配の歴史は，16 世紀から 18 世紀にかけての絶対王政期（第 1 期植民地帝国）と 19 世紀半ばから 1962 年のアルジェリア喪失まで（第 2 期植民地帝国）の 2 期に分けられる。英仏が全面衝突した 7 年戦争（1756 ～ 63）で敗北し，1763 年のパリ条約によってフランスは植民地の大半を失う。第 2 期植民地帝国において植民地としたのはマ

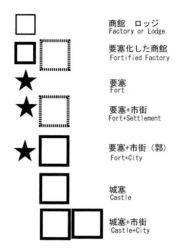

商館　ロッジ Factory or Lodge	
要塞化した商館 Fortified Factory	
要塞 Fort	
要塞+市街 Fort+Settlement	
要塞+市街（郭） Fort+City	
城塞 Castle	
城塞+市街 Castle+City	

図2　植民地の形態と形成の過程

グリブとヴェトナム、ラオス、カンボジアのインドシナ半島である（F）。

　　産業革命のイニシアチブを握ったのは，フランスとの覇権争いを制したイギリスであった。イギリスはカルカッタ（コルカタ）、マドラス（チェンナイ）、ボンベイ（ムンバイ）の3つのプレジデンシー・タウンを拠点にインド帝国を樹立し，マレーシア（海峡植民地）、南アフリカ、オーストラリアなど1930年代には世界の4分の1を支配するに至る（E）。

（二）植民都市と要塞

　　西欧列強の海外進出を支えたのは，航海術、造船技術、攻城砲（火器）、そして築城術である。さらに，宗教改革（M, ルター《95ヶ条の論題》1517），コペルニクス革命（《天体の回轉について》1543）による世界觀、地球觀、宇宙觀の轉換がある。14 ～ 15世紀のルネサンスから17世紀の科學革命に向かう16世紀は世界史の大轉換期である。

　　西欧列強による植民都市の建設、發展過程は，土着の都市が存在す

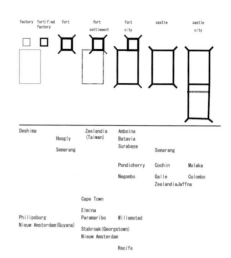

Deshima

 Hoogly Zeelandia Amboina
 (Taiwan) Batavia
 Semarang Surabaya
 Semarang

 Pondicherry Cochin Melaka
 Negombo Galle Colombo
 ZeelandiaJaffna

 Cape Town
 Elmina
Philipsburg Paramaribo Willemstad
Nieuw Amsterdam(Guyana)
 Staroak (Georgetown)
 Nieuw Amsterdam

 Recife

図3　オランダ植民都市類型

る場合と処女地の場合で異なるが，交易のためにまずロッジ（宿所），続い
て商館（ファクトリー）が建てられ，次の段階で商館が要塞化され，あるい
は独立した要塞が建設され，その周辺に現地民および西欧人の居住する
城郭が形成される，そして，全体が城壁で囲まれる段階へ移行していく（図
2）。オランダ植民都市の場合，城郭の二重構造をとるのはマラッカとコロ
ンボで多くは要塞＋城郭の形式である（図3）。

　　植民地建設の強力な武器となったのは火器であり，とりわけ，火器搭
載船の威力は絶大であった。ルネサンスの建築家たちが理想都市の計画に
エネルギーを注いだのは，大砲の出現に対応する新たな築城術が求められ
たからである。

　　ポルトガルの海外進出を主導したのは，　サグレス岬に造船所、天体
觀測所、航海術や地圖製作術の學校などを建設し（「王子の村」Vila do
Infante,1416 年），各種地図を収集、航海全体の指揮をとったエンリケ航
海王子（1346-1460）である。最大最強を誇ったポルトガル要塞はオルムズ

図4　オルムズ要塞　　　　　　　　　　図5　サンチアゴ砦マラッカ

要塞（図 4）である。マラッカにも初期のサンチャゴ要塞の門（図 5）が残っ
ている。ゴアに四隅に陵堡を設けたアグアダ要塞（図 6）が建設されたのは
1612 年である。

　　スペインは，インディアス諮問會議（1524 年）を最高決定機關とす
る強大な統治機構を設ける。そして，インディアス法（フェリペ II 世の勅
令（1573））に集約される極めてシスマティックな方法で植民地建設を行っ
た（図 7）。1000 を超える植民都市が建設されたが，市壁を持つ都市はサ
ント・ドミンゴ（1494 年）、ハバナ（1515 年）、パナマ（1519 年）、リマ（1535
年）、マニラ（1571 年）などである（図 8）。

　　オランダが建設した要塞も膨大な數にのぼり，スリランカだけでもゴー
ルをはじめ 21 ある（図 9）。マウリッツ王子とともに軍事技術者養成機關
としてネーデルダッチ・マテマティーク（1600）を設立した S. ステヴィンは，
最も体系的な理想港灣都市計画を提案し（図 10），バタヴィアの基本計
画を行ったとされる。

　　フランスにはルイ XIV 世（1638 〜 1715）に仕え，150 もの要塞を建設

ゴア島の見取図

図6　ゴアのアグアダ要塞

し，53 回の攻城戦を指揮した軍事技術者ヴォーバン（1633 ～ 1707）が知られる。稜堡（bastion）式要塞の築城法を体系化し，植民都市建設に大きな影響を与えた。

　　植民都市計画を完成させたのはイギリスである。その先駆は北アイルランドのアルスターのマーケットタウン群である。シャフツベリー卿のチャールズタウン計画がグランドモデルとされ，W. ペンのフィラデルフィア建設、ジョージア植民地のサヴァンナなどが建設された。さらに，カナダ、シエラレオネ、オーストラリア、ニュージーランドに植民都市が建設されたが，体系的な植民地手法を理論化したのは E.G. ウェイクフィールドである。代表的なのは，ペナンのジョージタウンを建設した F. ライトの息子 W. ライトが建設し

図7　インディアス法の都市モデル　　　　図8　パナマ1673

たアデレードである。イギリスは，ホワイトタウンとブラックタウンを広大なエ
スプラナードで分離した。また，土着の町や村とは離れてカントンメント（兵
営地）を造るのが一般的であった。究極のセグリゲーション都市が成立す
るのが南アフリカである。大英帝国の首都として建設されたのがニューデ
リー、プレトリア、キャンベラである。

（三）伝道師と教會

　　西欧列強の海外進出の最初のインセンティブとなったのは香料であ
り，ポルトガル、スペインが先を争って目指したのはモルッカ諸島そしてバン
ダ諸島であった。コンキスタドールたちを駆り立てたのは一攫千金の夢であ
る。そして，會社組織による組織的な貿易が展開されるようになる。一方，
ポルトガル、スペインなどカトリック諸王国の公式の目的は布教である。多
くの宣教師の福音伝道の熱意が海外渡航を支えた。理想都市の実現を夢
見た宣教師も少なくない。新教徒もまた「新大陸」を目指した。
　　コーチンには，インド最古のローマ・カソリック教會、聖フランシス教

図 9　スリランカゴール

會 (1503 年) が建設され，最初に寄港したヴァスコ・ダ・ガマ (1524 年死) の墓石が残されている (図 11)。プロテスタンティズムを奉じたオランダは 1633 年にコーチンを奪取するとこの教會を除いて全て破壊している。ポルトガルのアジア布教を担ったのは，フランシスコ・ザビエル (1506 ～ 1552) に率いられた「イエズス會 (1534 年設立) である。ザビエルは，1542 年にゴアに着任，マラッカ (1545 年) を経て，日本へ上陸 (1949 年)，ゴアに引き上げる途次，広州沖の上川島で死亡する (1952 年)。その遺体はマラッカの聖ポール教會 (図 12) に埋葬された後，ゴアのボム・ジェズ・バジリカ (1594 年起工 1605 年竣工) に安置されている (図 13)。正統なルネサンス様式の中心聖堂セ・カセドラル (1562 年起工，1619 年竣工) (図 14) に対して，バロック的要素が加味されている。1557 年に明朝から居留権を得たマカオには , 當時アジア最大であった聖ポール天主堂 (1582 ～ 1602 年建設) のファサード壁のみが残されている　(図 15)。

　　フランシスコ會、ドミニコ會、アウグスティノ會、イエズス會などに属する聖職者たちは，インディオの改宗を第 1 の使命としたが，都市建設や教

図10　S. ステヴィンの理想港灣都市

會建設にも大きな役割を果たした。

　　アメリカ最初の植民都市サント・ドミンゴに建設されたのはアメリカ首座司教座聖堂となるサンタ・マリア・ラ・メノール聖堂（1512 ～ 1540 年）である（図16）。總サンゴ石造りである。コロンの遺体が安置され，その銅像が立つプラサ・マヨールに面している。最初の病院サン・ニコラス・デ・バリ San Nicolás de Bari 病院（1533 ～ 1552）（ 図17）も最初の大學サント・ドミンゴ大學（1518 ～ 1538），ラス・カサスが回心し，修道士になった聖ドミニコ會修道院（1510）、サン・フランシスコ修道院（1524 ～ 1535）など主要な修道院・教會は16世紀末までに建設されている。副王領の大司教座が置かれたメキシコシティそしてリマのカテドラルをはじめとして數多くの教會が建てられた。マニラとパオアイのサン・アグスチン教會（図 18、19）やフィリピンのバロック式教會群も世界文化遺産に登録されている。フランス植民地期にカトリックの一大拠点であった北ヴェトナムのパト・ディエムのカテドラル（1891）は中国風の石造建築のようにみえるが主架構は木造である（図

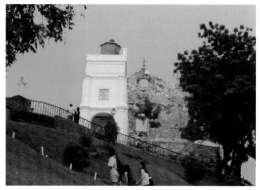

図11 聖フランシス教會コーチン　　図12 聖ポール教會マラッカ

20）。教會は先住民の集落に，その神殿を破壊した上でその材料を用いて建てられるのが一般的であった。

　　そして，やがてレドゥクシオンあるいはコングレガシオンと呼ばれるインディオを強制的に集住化させる政策が採られるようになる。インディオ集落は，防御を考えて山間に立地するものが多く，改宗、徴税など行政管理がしにくかったからである。その先駆とされる興味深いレドゥクシオンがメキシコのミチョアカン教区の司教であった，トマス・モアのユートピア思想に深く共感し，インディオの共同体を建設しようとしたヴァスコ・デ・キロガ（1470-78 ？〜1565）の試みである。キロガは，インディオ虐殺の非道を告発したラス・カサスと同様，インディオの奴隷化に強く反發し，エンコメンドーロを激しく批判する書簡をカルロス V 世宛てに送っている。イエズス會のレドゥクシオンは主としてペルー副王領で建設され，とりわけパラグアイのラ・サンティシマ・トリニダー・デ・パラナとヘスース・デ・タバランゲのイエズス會は成功を収めた例とされている。

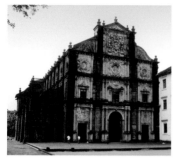 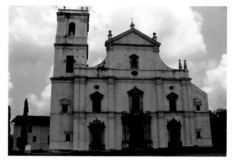

図13　ボム・ジェズ・バジリカゴア　　図14　セ・カセドラルゴア

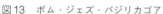

（四）支配と被支配──異化と同化受容と葛藤

　　植民地支配は，物理的な支配、政治経済的な支配にとどまらない。文化的、精神的支配もその一環である。すなわち，西欧世界の価値体系の全体が移植されるのが植民地化である。

　　カトリック教會は布教のための場所であり，キリスト教世界の権威を象徴するものでなければならない。植民都市の中心に時計塔が建てられるのは西欧的（標準）時間による規律を基準とする意味がある（図 21）。劇場やコンサートホールは西欧文化を伝える場所となる。

　　都市核に置かれるのは広場とその周辺に建てられる教會であり、宮殿であり、總督邸であり、市庁舎である。広場は様々な儀礼の場であり，市場が開かれ，処刑場にもなった。スペイン植民都市の代表となるヌエヴァ・エスパーニャ副王領の首都シウダード・メキシコのソカロ（中央広場）の周囲の諸施設は，支配──被支配の逆轉を象徴している。ソカロ広場の東に位置する国民宮殿は，コルテスの宮殿（1522 年）をスペイン王室が買

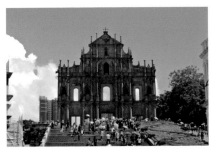

図15　聖ポール天主堂

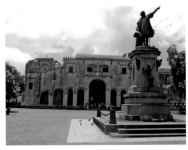

図16　サンタ・マリア・ラ・メノール聖堂 サント・ドミンゴ

収（1562 年）し, 1692 年に再建したものである。バロック宮殿がモデルである（図 22）。

　バタヴィア市庁舎（1710 年）は, ヨーロッパ随一と言われたダム広場に面して建つアムステルダムの市庁舎（王宮）（1648 年）を模したとされる。ケープタウンの建設者 J.v. リーベックの息子アブラハム總督が, J. P. クーンが 1627 年に建設したものを建替えたものである。ペディメントの中央には正義の女神像が掲げられ, 地下には水牢が設けられていた（図 23）。

　イギリス植民都市の代表はカルカッタ（コルカタ）である。「宮殿都市」と呼ばれ, 20 世紀初頭には人口 122 万人を誇る大都市であった。ダルハウジー広場（ビバディ・バーグ）周辺に東インド會社の社宅ライターズ・ビル（1780 年）、總督邸、市庁舎などの中心施設が建てられた。W. ジョーンズがアジア協會を設立したのは 1784 年であり, アジア太平洋地域最大のインド博物館が建てられたのは 1814 年である（図 24）。

　西欧諸国は, 當初, 自国の建築様式をそのまま植民地に持ち込もうとした。要塞建築や教會建築など石造建築の場合, 石や煉瓦を船のバラス

図17　サン・ニコラス・デ・バリ病院

ト ballast として積んで行き、商品を代りに積んで帰るのである。すなわち、同じ建築材料、構造方式工法によって西欧の建築様式をそのまま建てた。そして、西欧建築は植民地の建築に大きな影響を与えることになる。興味深い事例が、ラテン十字平面のヒンドゥー寺院である。ゴア近郊のシャンティ・ドゥルガー寺院（1736 年）、ナゲシュ寺院、マンゲーシャ寺院は、いずれも平面はラテン十字形をしており、聖堂にはシカラではなくドーム屋根の塔を建て、7 層の鐘楼を付属させている（図 25）。

　　しかし、建築材料を全て本国から調達するのは容易ではないし、気候も建築職人の技術も西欧とは同じではない。植民地支配が時を重ねるにつれ、西欧人も現地の伝統建築の要素を取り入れ始める。19 世紀以降にイギリス植民地で數多く建てられたいわゆるインド・サラセン様式と呼ばれた建築がまさにそうである。イスラームがインドに進行して以降、特にムガル朝のヒンドゥー建築の要素を取り入れた建築はインド・イスラーム建築と呼ばれるが、その要素を取り入れた植民地建築をいう。ムスリムをサラセンと呼んだことに由來するが、その特徴からインド（ヒンドゥー）・ゴシック、ネオ・

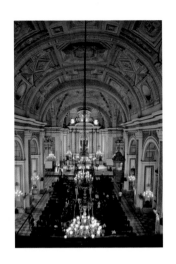

図18　サン・アグスチン教會マニラ

ムガールなどとも呼ばれる。

　英国のゴシック・リバイバルを代表する G.G. スコットがインドを訪れずに設計したムンバイのボンベイ大學図書館（1878, G. G. Scott）（図26）の例もあるが，チェンナイのハイコート（1892, J. W. Brassington and H. Irwin）（図 27）のようにヴィクトリアン・ゴシックをベースにチャトリやモスクのドーム屋根が付加されるのが一般的である。20 世紀に入ってデリー遷都後に立てられたコルカタのヴィクトリア記念堂（1921,W. Emerson）は，パラディオ風の堂々たる古典主義建築であるが屋根の両端にチャトリを掲げている。ムンバイのハイコート（1879, J. A. フラー）、ヴィクトリア・ターミナス（1887, F. W. Stevence）、市庁舎（1893, F. W. Stevence）などプレジデンシー・タウンの他，マイソールの宮殿、ダッカのカーソン・ホール、ラホールのラホール博物館など，インド帝国の地方都市においてもインド・サラセン様式の建築が建てられた。そしてさらに英領マレーシア，また，イギリス本国にも逆輸入される。インド・サラセン様式のスタイルブックも作られ，日本の近代建築の祖とされる J. コンドルもインド経由でインド・サラセン様式に触れ

図19　サン・アグスチン教會パオアイ　　図20　パト・ディエム・カテドラルニンビン

た上で鹿鳴館を設計するのである。

　　インドで活躍した建築家たちの中には，さらに土着的な建築との融合を目指したマドラス大學評議員會館（1873）を設計した R. F. チザム Chisholm がいるが，インドネシアには，帝冠様式的な屋根形狀のみで土着の様式を表現する折衷様式が撮られる中で（図28），デルフト工科大學出身の M. ポントのインドネシアの伝統的建築と近代建築の構造技術を統合しようと試みるバンドン工科大學（図29）やポサランの教會（図30）のような例がある。

（五）コロニアル・ハウス

　　住居は，地域の自然社會文化経済の複合的表現である。その形態は，１気候と地形（微地形と微気候），２生業形態，３家族や社會組織，４世界（社會）觀や宇宙觀、信仰体系など様々な要因によって規定される。宗主国にはその地域で培われてきた住居の伝統があり，一定の形式やスタイル，それを成立させてきた建築技術がある。そして，植民地にも同様に地

図21　市庁舎マラッカ

図22　ソカロ広場とカテドラルメキシコ・シティ

域の生態系に基づいて成立し，維持されてきた住居の形態がある。

（1）構法と材料

　　建築材料は現地で調達するのが経済的である。ゴアでは，サバナや熱帯雨林に産出するラテライト laterite（紅土）が用いられ，漆喰で仕上げられた。また，カリブ海域ではサンゴが石材として用いられた。インドのケーララやヒマラヤ地方あるいは東南アジアなど木造文化圏では當然木造が用いられる。ジャワに入植したオランダ人たちの住宅にはジョグロと呼ばれる4本柱の架構をそのまま用いたものがある（図31）。また逆に，木造住宅に住んできたマレー人が石造のフラットルーフの住宅街を形成したケープタウンのボーカープ（図32）のような例もある。南米スリナムのパラマリボにはジャワ人が入植させられるが，全て木造住宅である（図33）。

（2）屋根形態とファサード・デザイン

　　民族や地域のアイデンティティは，屋根の形態やファサードのデザインやスタイルに表現される。オランダ植民地の場合，風車とともにオランダ風切妻（ダッチ・ゲイブル）のタウンハウスをそのまま持ち込んだ例がニューア

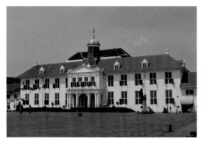

図 23　市庁舎バタヴィア

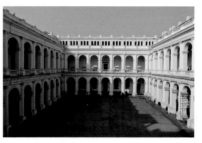

図 24　インド博物館コルカタ

ムステルダム（現ニューヨーク）である（図 34）。カリブ海に浮かぶキュラソ
ーのウィレムスタッドにもオランダ風街並が再現されている（図 35）。オラン
ダの茅葺農家が建てられた南アフリカの田園都市パインランズのような例
もある（図 36）。

（3）熱帯環境

　　ヨーロッパの住居形式は，熱帯亜熱帯を中心とする植民地の気候風
土には基本的に合わない。現地の伝統的民家に學んで様々な工夫が行わ
れるようになる。ジャワに入植したオランダ人たちの場合，洋服を着用し続
けて 18 世紀になってようやくジャワ風の服に切り替えるのであるが，熱帯
の気候に適したポーラスな，また気積の大きな住居（図 37）を建て始める
までに相當時間がかかっている。バタヴィアの大運河（カリ・ブサール）沿
いのトコ・メラ（赤い店）（1730 年）（図 38）、郊外住宅として建設された
總督邸（1760 年，現国立公文書館）（図 39）は，開口部の大きいのはオラ
ンダ風で，階高は高く大型である。

（4）ヴェランダとバンガロー

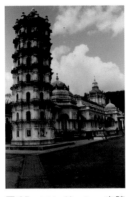

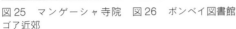

図25　マンゲーシャ寺院　図26　ボンベイ図書館　図27　ハイコートチェンナイ
ゴア近郊

　　植民地住宅として成立し・逆に西欧の住宅に大きな影響を与えたのがヴェランダそしてバンガローである。ヴェランダの語源は・一説にはヒンディ語のヴァランダ varanda（ベンガル語の baranda）由來のポルトガル語とされる。もともとは格子のスクリーンで区切られた中庭に向かって開かれた空間をいう。ヴァスコ・ダ・ガマがカリカット（コージコーデ）で初めて知ったというが・それ以前にアラブ人たちがマラバール海岸に持ち込んでいた（図40）。アラビア語でヴェランダに相当するのはシャルジャブ sharjab で・格子スクリーン窓・バルコニーはイタリア語のバルコン（梁）に由來し・2階以上の張り出しをいう。

　　ヴェランダはやがて外部に作られるようになり・3面あるいは4面をヴェランダで取り囲むバンガロー Bungalow 形式が成立する（図41）。ベンガルに一般的に見られる船形を逆さにしたバーングラ Banglā と呼ばれる形態が採用されたわけではない。住居形式としてはムガル朝のテント生活をベースとして成立したと考えられ・方形あるいは寄棟屋根住居の四周を囲むのが原型である。インドでは仮設的な住居として使われ・英国人は當初

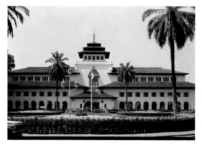
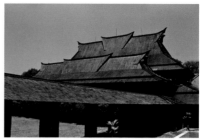

図28 西ジャワ州庁舎バンドン　　　　図29 バンドン工科大學

は旅の途次に利用するものとして建設した。

　　アングロ・インディアで成立したバンガローは，本国に逆輸入され，大英帝国のネットワークを通じて北アメリカやアフリカにも普及していく。1730年代にイリノイでつくられているが，18世紀には英語にもなり，一般化していく。フランスもまたニュー・オリンズなどにバンガロー（ギャラリー）を持ち込む。

　　逸早く一般的な住居形式として定着したのがオーストラリアである。日本にも長崎のグラバー邸（1863）の例がある。バンガローは，9世紀前半にイギリスで發明されて世界中に一気に広がったトタン（亜鉛鍍鉄板、コルゲート）屋根とともに，植民地化による建築文化のグローバルな拡散の象徴である。

（5）コートハウス

　　古今東西一般的な都市型住居の形式はコートヤード・ハウス（中庭式住居）であるが，イベロ・アメリカに持ち込まれたのはパティオのある住居である。その規模、形式には都市によって様々な形式がある。ハバナには中2

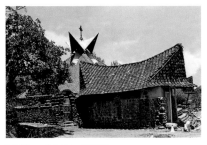

図30　ポサランの教會

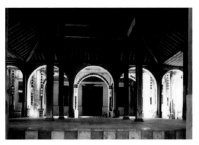

図31　コロニアル・ハウスジャワ

階を設けた形式もある（図42）。ヴィガン（フィリピン）には，バハイ・ナ・バト（石の家）と呼ばれる木骨2階建てで1階が石造で2階を生活面とする形式が成立した（図43）。

（6）ショップハウス

　　バタヴィアには，オランダの街区のような切妻を街路に向けて中庭を囲む形式が持ち込まれるが（図44），インドネシアでは必ずしも一般化しない。都市型住宅として定着するのは，ショップハウス（店舗併用住宅）である。店屋の英語訳がショップハウスであり，その形式は中国南部が起源とされる。東南アジアに普及していくことになるのは S. ラッフルズがシンガポール建設の際にアーケード付の形式を採用して以降である（図45）。アーケード（ポルティコ）は，スペイン植民都市のプラザ・マヨール（中央広場）の周囲に設けられるが，その起源はギリシャのストアに遡る。一方，中国には亭仔脚と呼ばれる雁木形式のものがあり，シンガポールでは洋の東西の伝統が融合したかたちとなる。

（7）バラック

図 32　ボーカーブのマレー人居住区　　図 33　パラマリボの木造住宅群

　　西欧が植民地に生み出した最も大量な住居形式はバラック barrack
と總称される。戰場における簡易な兵舍をいうが，現地労働者を収容す
るために用いられた。シンガポールのショップハウスももともと中国人労働
者の収容を目的とするものであった。輸送中の奴隷の宿舍はバラクーン
bararacoon と呼ばれ，カタルーニャ語、スペイン語にはバラック barraque と
いう言葉は早くからある。西アフリカから大西洋を輸送中はバラクーンに収
容され，「新大陸」に着くとバラックに居住させられるのである。南アフリカ
ではホステル（簡易宿泊所）とも呼ばれたが，金やダイヤモンドの鉱山の強
制収容所に大量につくられた。インドには，チョウルと呼ばれる長屋形式の
バラックが生まれ，やがて高層住宅の形式が生み出される。

四、東南アジア建築史

　　臺灣建築史を念頭に，東南アジア地域の建築史をグローバル・ヒスト
リーの視点から考えてみよう。

図34　ニューアムステルダム

図35　ウィレムスタッドのオランダ風コ
ロニアルハウスキュラソー

　　大きな空間区分として，ユーラシア大陸全体はまず都市文明の發祥地
に着目していくつかの文明生態圏にわけることができるが（図46），さらに，
1.アジアは「コスモロジー・王権・都城」連關にもとづく都城思想（理念）を
もつ A 地帯とそれをもたない B 地帯とに二分される。そして，以下が指摘
できる。2.A 地帯は，都城思想（理念）を生み出した核心域とそれを受容
した周辺地域という「中心——周辺」構造をもつ。また，3.A 地域の核心
域は 2 つ（古代インド A1 と古代中国 A2）存在する。それぞれは都城思
想（理念）を表す書物《アルタシャーストラ》（A1）《周礼》考工記（A2）を
もつ（図47）。4.B 地域（西アジア）にコスモロジーに基づく都城理念（都
市のかたちをコスモスの表現とみなす考え方）はない。5. イスラームには，
一つの都市を完結した一つの宇宙とみなす考え方はない。メッカを中心と
する都市のネットワークが宇宙（世界）を構成する。6. イスラームは，都市
全体の具体的な形態については關心をもたない。イスラーム圏の諸都市の
形態は地域によって多様である。7. イスラームには，イスラーム固有の都市
の理念型を現す書物はない。東南アジア地域は，A1、A2 そして B から影

図36　パインランズのオランダ風民家ケー　　図37　スラバヤのコロニアルハウス
プタウン

響を受けてきた。

　世界史の大きな時代区分として，1 ホモ・サピエンスの地球全域への
拡散，2 定住革命/農耕革命，3 都市革命，4 帝国の誕生，5 ユーラシアの
連結 モンゴルインパクト，6 環大西洋革命 近代世界システムの形成 ウエ
スタン・インパクト，7 産業革命，8 情報革命（A 火器の出現──攻城法、
B 航海術、造船技術 馬と船、C 産業革命 都市と農村の分裂、D 近代建
築──建築生産の工業化──，E 交通革命 自動車、飛行機、F 情報通信
技術）を念頭にすると，世界建築史は，I ヴァナキュラー建築の世界，II 古
代都市文明と建築，III 世界宗教と建築，仏教・ヒンドゥー教・キリスト教・
イスラーム教，IV 西欧世界と植民地建築，V 産業革命と近代建築，VI グ
ローバリゼーションの時代に大きく時代区分できる。東南アジア地域は，ヴ
ァナキュラー建築、ヒンドゥー、仏教建築、イスラーム建築、中国建築、植
民地建築、近代建築、グローバル建築を区別することによって豊かに記述
することができる。

　東南アジアのヴァナキュラー建築については，《東南アジアの住居 そ

図 38　トコ・メラジャカルタ　　　　　図 39　バタヴィア總督邸

の起源・伝播・類型・變容》[6] に委ねたい。これはタイ系諸族に焦点を當てているが，プロトオーストロネシア世界を視野に置けば臺灣も含めて議論できる。[7]

　　ヒンドゥー・仏教建築については、ボロブドゥール（図 48、49）、バイヨン（アンコール・トム）といった同時代のヨーロッパにはない世界的な建築の伝統が東南アジアにはある。インド世界、中国世界を含めて様々な比較研究が可能である。仏教建築の世界史については《世界建築史 15 講》に素描を示した。[8]

　　イスラーム建築については，それこそグローバルな視野における検討が

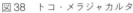

6　　布野修司、田中麻里、ナウィット・オンサワンチャイ、チャンタニー・チランタナット《東南アジアの住居 その起源・伝播・類型・變容》，京都：京都大學學術出版會，2017 年。
7　　佐藤浩司〈オーストロネシア世界から見た臺灣原住民の建築〉2019 重建臺灣藝術史學術研討會──「世界・地域及多元當代視野下的臺灣芸術史」2019 年 11 月 16 日〜 17 日。
8　　黄蘭翔、布野修司〈Lecture09「仏教建築」の世界史 起源・類型・伝播〉、布野修司〈Column09 ストゥーパ その原型と形態變容〉《世界建築史 15 講》。

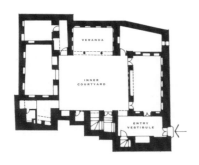

図40 ヴェランダの原型バグダードのコートハウス

図41 イリノイのバンガロー

図42 ハバナの都市住居

図43 バハイ・ナ・バトフィリピン

可能である。臺灣にはその波が強く及ぶことはなかったけれど，中国南部にはいわゆる「海のシルクロード」によってイスラームは受容されてきた。マレーシア、インドネシアなどでは，イスラーム建築史はナショナル・アイデンティティに深く關わっている。

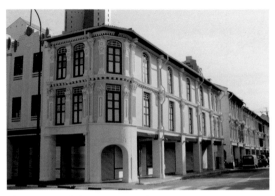 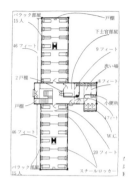

図44　シンガポールのショップハウス　　　　　　図45　ホステル南アフリカ

　　　西欧建築の世界中への伝搬については，その位置づけの視点を含め
て，上で様々な事例を示した（第二章）。西欧建築との比較研究のテーマ
は膨大に残されている。とりわけ，近代建築の受容と葛藤のプロセスは丹
念に掘り起こされるべきである。インドネシアには，M. ポント（図50）や T. カ
ールステン（図51）という興味深いオランダ人建築家の事例がある。

五、おわりに

　　　芸術（建築）の歴史は人類の歴史である。芸術（建築）する能力を獲
得したこと，すなわち，空間認識そして空間表現の能力を得たことが，そも
そもホモ・サピエンスの誕生に関わっている。芸術（建築）の世界史は，従
って，人類そのものの歴史，人類が表現してきたものの歴史として書かれる。
人類の居住域（エクメーネ）を「世界」と考えるのであれば，ホモ・サピエン
スの地球全体への拡散以降の地球全体を視野においた「世界史」が必要
である。

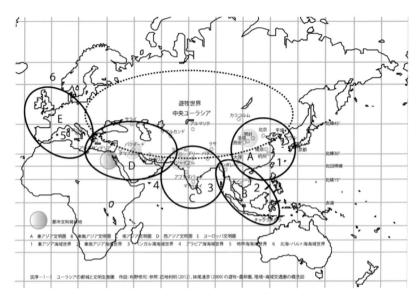

図46　ユーラシアの都市文明圏

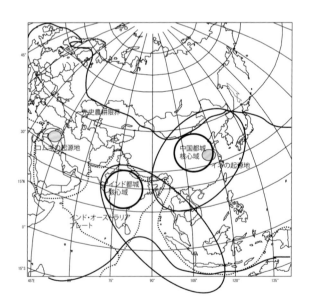

図47　アジアの都城とコスモロジー

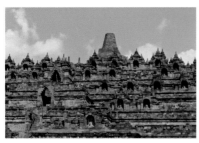
図48 ボロブドゥール

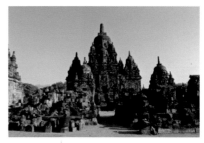
図49 ロロ・ジョングランプランバナン

50 | 51

図50
ポサランの教
會内部

図51
ブンドポスラ
カルタの王宮

　　しかし，書かれてきたのは，「国家」の正當性を根拠づける各国の歴
史である。一般に書かれる歴史はそれぞれが依拠している「世界」に拘束
されている。「国民国家」の成立以降，「国家」という枠組みが大きく歴史
叙述を規定してきた。その枠組みをどうグローバルに開いていくかが今問
われている。

　　芸術（建築）の世界史あるいは世界の芸術（建築）史をどう叙述する
かについては，そもそも「世界」をどう設定するかが問題となる。予め確認
すべきは，芸術（建築）の世界史は決して一元的な歴史とはならないこと
である。

　　積み重ねるべきは，地域のディテールに世界（史）をみる試みである。

參考書目

· 日本建築學會，《日本建築史圖集》，東京：彰国社，1963。

· 日本建築學會，《近代建築史圖集》，東京：彰国社，1976。

· 日本建築學會，《西洋建築史圖集》，東京：彰国社，1981。

· 日本建築學會，《東洋建築史圖集》，東京：彰国社，1995。

· 世界建築史編輯委員會，《世界建築史 15 講》，東京：彰国社，2019。

· 布野修司，《インドネシアにおける居住環境の變容とその整備手法に關する研究―ハウジング
計画論に關する方法論的考察》，學位請求論文，東京：東京大學，1987。

· 布野修司，《カンポンの世界》，東京：パルコ出版，1991。

· 布野修司，《アジア都市建築史》亞洲都市建築研究會，京都：昭和堂，2003。（布野修司《亞
洲城市建築史》，胡惠琴、沈謠中訳，北京：中国建築工業出版社，2009）。

· 布野修司，《近代世界システムと植民都市》，京都：京都大學學術出版會，2005。

· 布野修司編，《世界住居誌》，京都：昭和堂，2005（布野修司，《世界住居》，胡惠琴中訳，北京：
中国建築工業出版社，2010）。

· 布野修司，《曼荼羅都市―ヒンドゥー―都市の空間理念とその變容》，京都：京都大學學術出
版會，2006。

· 布野修司，《大元都市―中国都城の理念と空間構造―》，京都：京都大學學術出版會，2015。

· 布野修司，山根周，《ムガル都市―イスラーム都市の空間變容》，京都：京都大學學術出版會，
2008。

· 布野修司、韓三建、朴重信、趙聖民，《韓国近代都市景觀の形成―日本人移住漁村と鉄道町―》，
京都：京都大學學術出版會，2010。

· 布野修司、Jimenez Verdejo、Juan Ramon，《グリッド都市―スペイン植民都市の起源、形成、變容、
轉生》，京都：京都大學學術出版會，2013。

· 西村茂樹，《萬國史略》，東京：西村茂樹出版，1875。

· 坂本健一，《世界史》，東京：博文館，1903。

· 秋田滋、永原陽子、羽田正、南塚信吾、三宅明正、桃木至朗編，《「世界史」の世界史》，京都：
ミネルヴァ書房，2016。

· 高桑駒吉，《最新世界歷史》，新潟：尚文館書店，1916。

· 師範大學編，《萬國史略》，東京：文部省，1874。

· ロバート・ホーム，《植えつけられた都市――英国植民都市の形成》，布野修司、安藤正雄監
訳，亞洲都市建築研究會翻訳，京都：京都大學學術出版會，2001（Home, Robert. *Of Planting and
planning: The making of British colonial cities*. New York: E and FN SPON, 1997.）。

· Funo, Shuji, and M. M. Pant. *Stupa and Swastika*. Kyoto; Singapore: Kyoto University Press; Singapore
National University Press, 2007.

國家藝術史的困擾：
從中國與臺灣的兩個個案談起

◎石守謙

國家藝術史的困擾：
從中國與臺灣的兩個個案談起

石守謙 *

摘要

　　「現代性」的後果，大概是 20 世紀後期以來人文學界最為關心的議題。藝術史的建立也是其中的一部分，而且特別與「國家」這個概念自 19 世紀至 20 世紀中的全球化浪潮具有解不開的關係。以國家為名的藝術史在東亞的現身，早見於 19 世紀末葉的日本。它在日本的出現，基本上是呼應著日本作為近代「國家」的產生而建構的。如果說是「國家」建構中的一個重要文化／學術環節，也大致不錯。中國的狀況亦相去不遠，只是時間較晚，約自故宮博物院成立的 1925 年起，也可見到與國家建構的相關跡象。將故宮文物身分提升

*　　中央研究院人文及社會科學組院士、歷史語言研究所特聘研究員。

至「國家」文化的代表，使得當時才方起步的藝術史研究連帶地受到一些有別於西方現代「藝術」（fine art）觀的導向。

　　作為國家建構環節的藝術史研究，在操作上亦產生困擾，尤其是當所謂的「國家」被要求予以釐清定義的時候；此情況特別在 1950 年代以後便顯現出值得注意的狀況。中華人民共和國雖在 1949 年以後變成「新中國」，但有為數不少的藝術家選擇離開中國，成為「海外華人」，並繼續創作他們的作品。他們的這些成果，是否也應納入中國繪畫史的書寫範圍之內？人為／政治所設定的「國界」，是否應該作為藝術史工作的框限？臺灣之由日本殖民地變成中華民國則是另一個困擾。它在 20 世紀前半日治時期的藝術歷程要如何冠以國名？亦頗為尷尬。尤其在 1950、1960 年代之後，臺灣藝術生態丕變，表現亦成多樣面貌，如何進行歷史之整理，也有待思量。面對這些困擾，本文選擇了林玉山與張大千兩位畫人的藝術之變為方便的切入點，分別探問他們所牽涉的困擾所生。

一、國家藝術史的困擾：從中國與臺灣的兩個個案談起

「現代性」的後果大概是 20 世紀後期以來人文學界最為關心的議題。藝術史（或者稱之為「美術史」）的建立也是其中的一部分，而且特別與「國家」（nation，或稱之為 nation state〔民族國家〕）這個概念自 19 世紀至 20 世紀中的全球化浪潮具有解不開的關係。現在大家基本上都能接受 E. Hobsbaum 的理論，認為幾乎所有的「民族」、「國家」的成立都歷經一段「建構」的過程，並可視之為「想像的群體」。在如此的建構過程中，藝術史研究被標舉為「國家的」論述主體，遂成為 20 世紀以來文化史工作中最突顯的現象之一。在東亞區域中由於加上了企圖與「西方」有所區隔的心理需求，尤為明顯，不僅日本如此，中國亦然。直至近期之臺灣，仍然深受影響。

以國家為名的藝術史在東亞的現身，早見於 19 世紀末葉的日本。它在日本的出現，經過北澤憲昭、佐藤道信等人的研究。[1] 基本上是呼應著日本作為近代「國家」的產生而建構的。如果說是「國家」建構中的一個重要文化／學術環節，也大致不錯。中國的狀況亦相去不遠，只是時間較晚，約自故宮博物院成立的 1925 年起，也可見到與國家建構的相關跡象。故宮博物院的成立首先改變了原為清朝皇家私藏文物的屬性，成為當時才方肇建之共和國的公產，並將文物定位為整個中國歷史文化傳統的結晶，視之為「國族之寶」，必須予以捍衛，故宮的建制因此產生當時共和國所急需的象徵意義。故宮收藏的這個「國寶」形象，一直到今日還在各種論述中廣泛流傳。

將故宮文物身分提升至「國家」文化的代表，使得當時才方起步的藝術史研究連帶地受到一些有別於西方現代「藝術」（fine art）觀

1 北澤憲昭，《眼の神殿》（東京：美術出版社，1989）。佐藤道信，《明治国家と近代美術―美の政治學―》（東京：吉川弘文館，1999）。佐藤道信，《美術のアイデンティティー》（東京：吉川弘文館，2007）。

的導向。首先是對清朝宮廷藝術的消極態度，這就其主人本身身為共和國「敵人」、「復辟」罪人等的形象而言，其實容易裡解。這基本上亦可解釋 1949 年文物遷臺時，清宮藝術（少數畫人如王原祁、郎世寧例外）不受青睞的現象。青銅器研究則恰好相反。在郭沫若、陳夢家與容庚等學者的努力下，青銅器史研究出現了自傳統金石學向現代藝術史的轉化，而這個轉變其實是以銅器作為「國家重器」的身分為動力的。[2] 相對地，傳統所重的書畫史論述則顯得相當沈寂，一直到第二次世界大戰後才出現復甦的狀況。

作為國家建構環節的藝術史研究，在操作上亦產生困擾，尤其是當所謂的「國家」被要求予以釐清定義的時候。這在 1950 年代以後便顯現出值得注意的狀況。中華人民共和國雖在 1949 年以後變成「新中國」，但有為數不少的藝術家選擇離開中國，成為「海外華人」，並繼續創作他們的作品。他們的這些成果，是否也應納入中國繪畫史的書寫範圍之內？人為／政治所設定的「國界」，是否應該作為藝術史工作的框限？臺灣之由日本殖民地變成中華民國則是另一個困擾。它在 20 世紀前半日治時期的藝術歷程要如何冠以國名？亦頗為尷尬。尤其在 1950、1960 年代之後，臺灣藝術生態丕變，表現亦成多樣面貌，如何進行歷史之整理，也有待思量。面對這些困擾，本文選擇了林玉山與張大千兩位畫人的藝術之變作為切入點，分別探問他們所牽涉困擾的緣由。

二、林玉山與臺灣美術史

國家藝術史的框架雖然似乎提升了藝術史這種文化性力量在國家

2　石守謙，〈清室收藏的現代轉化——兼論其與中國美術史研究發展之關係〉，《故宮學術季刊》23 卷 1 期（2005），頁 1-33。

建構過程中的能動性，但其後遺症則是允許政治元素成為論述的基本骨架，而這正是現代藝術史學科創建時希望超越的一種障礙。就臺灣美術史的書寫而言，學者們長期以來詬病的依循政權更迭而為的分期方式，便是一個突出的例子。當 2001 年臺北藝術大學關渡美術館雄心勃勃地為其開幕而籌劃的〈千濤拍岸——臺灣美術一百年〉大展，本來企圖以「作品史」之觀點作出新的突破，然最終仍然回到舊有模式，順著臺灣政局變化而生之文化發展，來交代這百年中一波波，相互間不相連續的藝術成果。展中以「演化」為軸，雖然依著「政治變遷史」而將這百年中之作品分為十個子題，實則不脫日本殖民、中原巨浪與解嚴開放這三段的單線段落式演進。[3] 嚴格來說，這個書寫架構不能說錯，亦不用深責，只是可能造成一些歷史思考上的困擾，不得不稍作討論。即以本文取作個案對象的林玉山而言，他在〈千濤拍岸〉展中只以作於 1930 年的〈蓮池〉（圖 1）一畫被納於「殖民主導下的映象」子題之下，似乎顯示著策展方對「臺灣人」（日本統治下）林玉山在臺展成功之重要性，置於他在 1950 年代以後所致力風格改變歷史意義之上。如此的歷史判斷，如果不執著於「臺灣美術史」的架構，是否值得再予思考？

　　1930 年林玉山所作〈蓮池〉雖然普受注意，然其重要性之解讀卻在近八十年間，屢經變化。為了突顯此變化之激烈，本文只提供一組對比：首為 1930 年甫得獎時，評審委員鄉原古統以〈蓮池〉的作品題材取自這個土地，優秀地表現出「地方色彩」（local color）而得到「臺展賞」的肯定。八十年後國立臺灣美術館（以下簡稱國美館）官網上對此鎮館之寶的解說則呈現另番氣象。從風格上，它首先指出其「融

3　廖仁義，〈論作品史的優先性——從歷史哲學的角度省察「臺灣美術史」〉，收於國立藝術學院關渡美術館編輯小組編，《千濤拍岸——臺灣美術一百年》（臺北：藝術家出版社，2001），頁 12-15；胡永芬，〈浪潮之島的本土演化〉，《千濤拍岸——臺灣美術一百年》，頁 20-25。

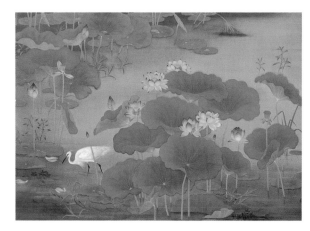

圖 1
林玉山，〈蓮池〉，
1930，膠彩、絹，
146.4×215.2cm，
國立臺灣美術館典藏，
圖片來源：
藝術家出版社。

聚臺灣、日本與中國三地繪畫風格特色於一身」，最後則總結為「林玉山為臺灣美術史留下的一件傳世經典作品」。這兩個解讀分別出自不同的語境，其差異涉及各自對藝術史建構的時空架構。

　　鄉原古統 1930 年對〈蓮池〉的評語充分顯示了臺展的官方史觀，即使其本意實與藝術史書寫無具體聯繫。他所舉出的「地方色彩」概念必須溯至 1900 年左右以來日本本土對「日本美術特質」以及「日本畫」的論述／實踐架構。最利於這個討論的比較可舉京都圓山派大家川端玉章（1842-1913）在 1899 年所作〈荷花水禽〉（圖 2）與林玉山者並觀。川端氏早在 1890 年已為岡倉天心網羅至東京美術學校，專授寫生花鳥繪畫。他除在此校任教外，另於 1909 年成立了川端畫學校，有點類似協助青年學生報考東美前的補習班，林玉山即在 1926 年入此川端畫學校，可謂具體地與此〈荷花水禽〉產生了連結。吾人或許無法確知林玉山是否曾經親見此件川端氏作品，但是，同樣作為「蓮池水禽」主題的創作卻值得特予注目。川端玉章雖非後人所矚目之明

圖 2
川端玉章，〈荷花水禽〉，1899，設色、紙本，
175.5×85cm，東京藝術大學美術館典藏，
圖片來源：朝日新聞東京本社企畫部編，
《東京藝術大學所藏名作展》
（東京：朝日新聞東京本社企畫部，1988）。

治時期的新派畫人，但其對中國繪畫學習之用心值得治史者之重視。[4]
他的學習不僅涉及在江戶時期流行的沈南蘋風格，而且還上溯至室町
時代已經傳至日本寺院之南宋院體及江蘇毘陵的職業花鳥畫，其中傳
為於子明所作之〈蓮池水禽〉雙幅（圖 3）和傳為顧德謙作〈蓮池水
禽〉（圖 4）等作品極為知名，而為玉章所知，畢竟他在 1897 年起便
任「古社寺保存會」委員，對這些古寺院所藏之中國宋元繪畫可得第
一手之觀察、學習機會。日本古社寺寶藏之宋元畫因此可謂在日本近
代繪畫進程中開始扮演一個至少可與洋畫比擬的角色，而「蓮池水禽」
主題作品的再興即為其中要目，其在花鳥領域中的重要性接近山水／
風景畫中之「瀟湘八景」主題。

4　關於川端玉章之深入研究，見塩谷純，〈川端玉章の研究（一）〉，《美術研究》392 期
　　（2007.9），頁 43-66；塩谷純，〈川端玉章の研究（二）〉，《美術研究》399 期（2010.1），
　　頁 37-45；塩谷純，〈川端玉章の研究（三）〉，《美術研究》401 期（2010.8），頁 29-49。
　　其與中國繪畫之關係見〈川端玉章の研究（二）〉。

圖 3
於子明，
〈蓮池水禽〉雙幅，
京都知恩院典藏，
圖片來源：
川上涇，《渡來繪畫》
（東京：講談社，1971），
頁 64-65。

　　川端玉章的宋元古畫學習亦與當時由岡倉天心所帶領形塑的「日本美術史」史觀，以及「日本畫」創作導向之推動有關。這兩者之產生皆在於對強勢西方文化之回應，連帶同時也照顧到「日本──中國」文化交流的議題，後者尤與本文之討論有關。其中最關鍵者在於如何處理日本藝術大半源自一波波與亞洲大陸的文化接觸的根本問題，而來提供給日本進入新興獨立民族國家之林所需，並避免其歷史撰述陷入斷裂化的困境。岡倉天心的解決之道很有見地，簡要地說，他以一種「日本特質」的策略來處理不能避免的「外來」說。即使是在佛教藝術的範疇內，他在親歷古社寺寶物調查（1884-1888 年）及中國文化古蹟實地調查（以 1893 年 5 月調查河南龍門石窟為首度訪華調查）後，立足於實際作品之上，論定日本者雖有中國源流（甚至印度）外，類似奈良藥師寺、法隆寺之雕塑其實都展現了日本藝術獨有之「秀麗」

圖 4
顧德謙，〈蓮池水禽〉
雙幅，
東京國立博物館典藏。

成就。[5]他的這個立論當時產生了極大效用，影響很大，稍晚在瀧精一的〈日本美術と支那美術〉亦持此論。

　　瀧精一此文發表在他擔任主編（同時為東京大學教授）之《國華》雜誌上（第 52 號，1894 年，該雜誌創刊於 1889，迄今已越百年，為全世界最古老的美術刊物）瀧精一本人出身繪畫世家，[6]其父瀧和亭（1830-1901）早期受傳統文人式的繪畫訓練，亦對日本所知的明清繪畫深有研究，雖非新派畫人，然為明治時期當時最受重視的頂尖畫家，並頗受明治皇室器重。他曾為新建之皇居內部作畫，其中一套〈蓮池水禽〉雙幅（1887，圖 5）即為針對宋元「蓮池水禽」主題的再創，

5　岡田健曾評論天心的中國藝術調查仍係帶有「日本人之眼光」，即似此種關懷之表現。參見岡田健，〈龍門石窟への足跡──岡倉天心と大村西崖〉，收於東京國立文化財研究所編，《語る現在・語られる過去──日本美術史學 100 年》（東京：平凡社，1995），頁 128-139。

6　其文章應為：瀧精一，〈日本美術と支那美術〉，《國華》52 卷 1 期（1894），頁 4-9；瀧精一，〈日本美術と支那美術〉，《國華》52 卷 2 期（1894），頁 38-43。

圖 5
瀧和亭，〈蓮池水禽〉（雙幅），1887，
圖片來源：Rosina Buckland, *Painting
Nature for the Nation: Taki and the
Challenges to Sinophile Culture in Meiji
Japan*（Leiden; Brill, 2013），p.134。

位於皇居內部的拉門之上，[7] 展現了這個題材以「自然」描繪為日本文
化內在特質之表徵。此作以 200×94 公分之巨大尺幅超越了宋元毘陵
的花鳥畫，然其仍然保留了，或更準確地說，強化了蓮葉和花瓣的細
緻描寫，水禽與水中生物的特意互動，以及技法上重彩與水墨的混用
等風格，正與後來的川端玉章同調。當瀧精一論述日本美術在中國之
淵源上更發展出其特色時，心目中應亦有其父作品為依據。

　　要言之，林玉山〈蓮池〉一作的創作脈絡實深植於 19 世紀末 20
世紀初之日本花鳥繪畫創作語境之中，其核心目標非在於宋元古畫之
古典學習復興，而在於引領一種可被標示為「日本特質」之自然描繪
方向。我們很難確知林玉山在此脈絡中是否具體意識到宋元毘陵花鳥

7　　關於瀧和亭之全盤研究，見 Rosina Buckland, *Painting Nature for the Nation: Taki katei and the
Challenges to Sinophile Culture in Meiji Japan*（Leiden: Brill, 2013）. 其中對瀧和亭在皇居內的作品，
見頁 130-134。

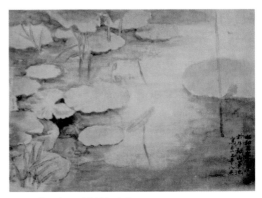

圖 6 林玉山，〈蓮池〉畫稿，1930，
圖片來源：高以璇，《林玉山：師法自然》（臺北：國
立歷史博物館，2004），頁 150。

傳統之存在，並進行有意識之「融合」（如國美館官網解說所言）。
即使有的話，其關係亦毋須漠視輾轉習得之事實。在此檢討之下，當
年鄉原古統評語所指出之「地方色彩」則顯得另值注意。

　　所謂「地方色彩」基本上可視為上述 20 世紀初期日本文化界主流
論述針對殖民地（臺灣與朝鮮）所提出之分支政策。〈蓮池〉一作亦
確實積極呼應「地方色彩」的指導，並特意彰顯取自「這個土地」之
題材。後人最津津樂道的畫家與友人於某日清晨前往嘉義牛稠山「即
刻寫生」的故事，便是這個角度的最有力註腳。他的「即刻寫生」在
畫面上也有呼應。據其現存畫稿（圖6）所示，寫生之時間係在清晨
八時，故而不取一般宋元「蓮池水禽」常見之對蓮葉枯萎、蟲蛀細節
那種表示自然生命循環之描繪，反而交代了幾處葉面上清晨常有之水
珠，那其實是太陽照射後不復存在的現象。如此對「寫生」之「即時性」
的重視可謂是林玉山後來教學、創作的一大重點，許多他在國立臺灣

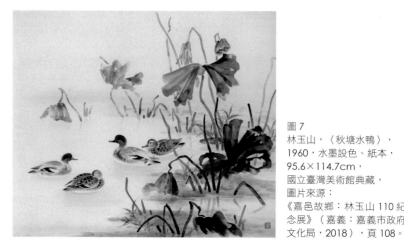

圖 7
林玉山，〈秋塘水鴨〉，
1960，水墨設色、紙本，
95.6×114.7cm，
國立臺灣美術館典藏，
圖片來源：
《嘉邑故鄉：林玉山 110 紀
念展》（嘉義：嘉義市政府
文化局，2018），頁 108。

師範大學美術系教過的學生都對之留下深刻的印象。[8]

　　林玉山就任師大教職是在 1951 年，至 2004 年逝世為止，計約半個世紀的時間為其融會中國式筆墨形式的後段發展，然其即刻寫生之創作原則則未曾放棄。在這個風格改變之中，他面對的實是臺灣藝壇主流的更迭，「筆墨」被賦予更高的價值，但並未完全取代「寫生」。例如作於 1964 年的〈秋塘水鴨〉（圖 7）便以寫意風格的線條與墨染為主，作池中蓮花之枝葉，但全不繪花朵，只留一孤立之蓮蓬。此即畫家標示其寫生之秋季所在，而池中動植在水面上所投之陰影亦為此「即時性」之表現，不易見於一般之寫意花鳥之中。

　　如〈秋塘水鴨〉的作品很少被納入「臺灣美術史」的討論範圍內。其原因很多，其中之一可能在於林玉山後期所致力的寫意風格筆墨，淵源於中國，較難符合臺灣之「主體性」定義。可是，要如何定義「主

8　高以璇，《林玉山：師法自然》（臺北：國立歷史博物館，2003），頁 114-120。

體性」卻也不易。如從操作面來看，或許可將問題所在看得清楚一些。晚期林玉山之不為論臺灣美術史者所採，是因為他的藝術不能立即用來「建構」所謂的「臺灣主體性」嗎？相對地，〈蓮池〉則較為具體有效？因為它的主題直接來自於臺灣「這個土地」？後者不也正是鄉原古統指為「地方色彩」的論據嗎？

　　另一個取捨的可能考慮在於一般藝術史工作人員常言的「重要性」，通常比較依賴風格追隨者之數量（或曰畫派規模大小）來衡量。如果依次作取捨，林玉山雖早為臺灣高教體制正式接受，學生不可謂少，但據他們回憶，林氏在師大眾多渡臺代表中國「正統」之大陸教師的比較下，只能屈居「二軍」，[9] 其影響力遠不及所謂的「渡海三家」（指張大千、溥心畬和黃君璧及其入室弟子們）。當 1981 年國立歷史博物館為慶祝建國七十週年，組織全臺代表性畫人共創規模宏大之〈寶島長春圖卷〉（圖8），所選十位畫人中，以張大千、黃君璧領銜，林玉山則不在其列。這與上文所引 2012 年國美館官網對林氏「為臺灣美術史留下的一件傳世經典作品」之高度歷史定位，實在不可同日而語。後者反映了 2000 年之後臺灣建構本身「獨立的」美術史的日益昇高的文化聲量。

　　〈秋塘水鴨〉是否適合為林玉山後期作品之代表，肯定論者人各言殊；而且，多少要受論者如何定義「臺灣」之主體性的引導。對此要達成共識的可能性固然不易，但仍值得論史者多予思考。類似 1950年代「正統國畫之爭」中訴諸風格源流的主場，現在可能已不易得到大多數人的認可；其他立論則大致可分兩類，一為作者之屬地主義，以畫人是否為臺灣居民為準，另種為繪畫題材是否具有「臺灣性」為考慮（特別易於與「臺灣意識」等同起來），皆有其合理性，然其缺陷則在於或多或少的「限制性」，尤其不利於對 20 世紀五〇年代以來

9　　此為謝里法的回憶。見上引書，頁 81-82。

圖 8　張大千、黃君璧等，〈寶島長春圖卷〉（局部），1982，水墨、彩、絹，
241×6571cm，國立歷史博物館典藏，圖片來源：國立歷史博物館提供。

多元歷史記憶之回應。

三、飄泊的張大千與臺灣藝術史

　　出身四川，成名於上海的張大千，在國共內戰結束後選擇離開中國領土，直到 1978 年定居臺北外雙溪，在外飄泊整整近三十年，他可說是無國家的畫人，定居處則有阿根廷、巴西、美國加州等不同處所。上文曾提及〈寶島長春圖卷〉巨構係由大千領銜佈局，可見當時國府對其之倚重，然其居臺期間甚短（1978-1983 年），即使埋骨於斯，是否心中曾有自命為中華民國「國民」，卻不得不謹慎地看待。在此情況之下，張大千如何入於以國為別的藝術史之撰寫，即會產生操作上之困擾。

　　張大千所帶來之困擾，讓人難於迴避的原因主要在於其受人重視的風格之變（即潑墨潑彩山水之出現），即處於飄泊時期或「無國家」階段。大千的山水畫原有很深的傳統根底，但至 1960 年代之後，出現

了融合抽象化的發展，畫面上先是潑墨，後繼之以加入石青、石綠的潑彩，但同時並未完全捨棄傳統山水之筆墨和造型語彙。關於他的風格之變，論者有消極地以其自身視力之衰退予以說明，更積極者乃以大千自覺身處世界藝壇潮之刺激而興新變之舉，最終仍推生出山水畫之新境。[10] 後者尤值重視。而以大千之創作環境而言，此新變成於中國／臺灣境外之巴西聖保羅附近之八德園居所，與其祖國（無論是中華民國或是中華人民共和國）實無直接之地理關係。這是無法將張大千的山水之變立刻納入任何以國別為框架之藝術史中討論的困擾。

　　支持將大千納入「臺灣繪畫史」者也不能說毫無所據。除了他晚年確以臺北外雙溪摩耶精舍為家的事實外，其山水作品中亦不乏以臺灣景觀入畫者。其中作於 1965 年之〈蘇花攬勝〉（圖 9）頗為論者引為大千與臺灣密切關係之證。[11] 雖然，張氏對蘇花公路勝景確有高度評價：「為我國第一奇境，亦世界第一奇境也」，而且兩度往遊。不過，〈蘇花攬勝〉一作卻與蘇花公路實見奇景無直接關係，比較多的倒是出自對畫主張維翰所賦〈蘇花行〉中意象的再現，卻不見常人印象中如清水斷崖那種臨海峭壁絕險之捕捉（圖 10）。值得注意的事：蘇花奇景描繪，除此卷外，另無他見；這與張大千最為喜愛且一再入畫的黃山、華山等名山奇觀圖繪相比較，確實相距甚遠。[12] 這這個現象似乎提醒治史者需要更為謹慎地詮釋大千與臺灣的認同關係。

　　相對於大千對臺灣景物描繪，他的晚期山水畫則是充滿了他在世界各地旅遊所見，其比例／重要性幾乎可比回憶故國山川（如黃山、青城山）的主題。例如作於 1968 年的〈愛痕湖〉（圖 11），便是來自他在 1965 年同友人共遊瑞士、奧地利而宿於愛痕湖畔之心得，畫風

10　參見傅申，《張大千的世界》（臺北：羲之堂，1998），頁 84-89。

11　近期國立故宮博物院籌劃推出之「巨匠的剪影：張大千 120 歲紀念大展」中，即特闢一節「大千與臺灣」，並以〈蘇花攬勝〉為證據。

12　傅申亦曾注意此點，但作不同說明。見傅申，《張大千的世界》，頁 261。

圖 9　張大千，〈蘇花攬勝〉（局部），1965，水墨設色、紙本，35.5×286.5cm，國立故宮博物院典藏，圖片來源：傅申，《張大千的世界》（臺北：國立故宮博物院，1998），頁 260-261。

則為繼潑墨之後潑彩的成熟表現。畫中雖有取法當時西方抽象表現主義者的耀眼青、綠色塊，然全幅仍是中國古代平遠之結構，只是湖面居中，繞之以山體，經由色彩之鋪陳，由顯得山氣逼人。如此之作，實不止一件，[13] 可以想像大千對此景「得心應手」之情，亦足以讓觀者推敲大千藉此山水之變背後介入世界藝壇壯志之高度企圖。

　　〈愛痕湖〉之製作實成於大千居巴西八德園之時，那是他費心經營的中國境外「桃花源」之地。桃花源主題一直是大千一生中不停回歸的主題，基本上如同他所認同之文化英雄蘇軾一般，一再地表達「追尋」之意。想當年，他在一卷石濤的〈桃源圖卷〉上作跋時還題云：「世已無桃源，扁舟欲何往，我更無扁舟，展卷空悵惘」（1933，圖 12），對身處亂世中之桃花源追尋，表現出不可遏止的絕望。相對於此，1955 年〈八德園造園圖〉（圖 13）記其自身自阿根廷移居巴西

13　另件同名作品可見傅申，《張大千的世界》，頁 266-267。

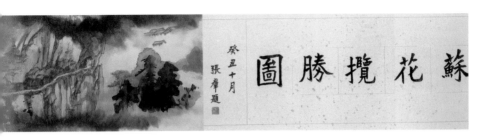

後的造園生活：「買個荒園，笑向兒分付。竹外梧桐哉幾樹，鳳凰棲
老休歸去，鳳栖梧。」則清楚地表示了鳳凰擇枝而棲，對營造八德園
理想園林之樂觀滿足。雖已去國，反而在巴西八德園找到桃花源追尋
的可能。這如與稍後的風格之變合而觀之，論者應該重新評估八德園
這塊異國之地在大千繪畫世界中的絕高重要性。

　　張大千的桃花源追尋，因此可謂為「超國界」的。相較之下，當
他晚年定居臺北摩耶精舍時，其桃源之感反而不若八德園之強烈。大
千卒前不久曾作一〈桃源圖〉（1983，圖 14）為其一生之桃源追尋作
了一個結論。如將之視為大千桃花源山水的臺北版，更可供觀者探問
他的晚年心境及其對臺北居的真實情感。此圖之作可自其長題切入當
時創作語境：

　　　種梅結宅雙溪上，總為年衰畏市喧；
　　　誰信阿超才到處，錯傳人境有桃源。
　　　摩耶精舍梅甚盛，二三朋舊見過吟賞，

圖10　〈太魯閣（大タロコ）國立公園繪葉書——臨海道路　清水附近〉，
1936，攝影，8.8×14.2cm。

10｜12

圖12　張大千題石濤，〈桃源圖卷〉（局部），1933，
圖片來源：Freer Gallery of Art。

> 歡喜讚歎，引為世外之歡，且謂予曰：
> 自君定居溪上，卜鄰買宅種花，雞犬相聞，燈相照，
> 君欲避喧，其可得手？相與大笑。

　　七言詩中首聯直接點出摩耶精舍（在外雙溪上）與大千建構桃
源的不斷夢想（以種梅代替桃花），雖在梅花盛開之際，得有知友共
賞，「歡喜讚歎，引為世外之歡」（誤以為「人境有桃源」）。然而，
現實卻以對照陶詩的嘲諷向大千做了挑戰：「雞犬相聞，燈相照，君
欲避喧，其可得手？」大千雖仍在摩耶精舍中經營了一個當時臺北居
民罕能想像的庭園，然而，溪畔空間的促迫，怎能與八德園相提並
論？！「雞犬相聞，燈相照」的自嘲，一方面是大千的幽默，也是他
桃源追尋在現實中的最終幻滅。

　　相對於大千在現實中遭受的挫折（包括在1968年被迫捨棄經營多
年之八德園而移居美國加州。八德園之棄置似乎不在大千預期之中，
事因巴西政府徵收地建水庫而起），〈桃源圖〉畫面上的山水則回歸

圖11　張大千，〈愛痕湖〉，1968，私人藏。

至桃源山水畫傳統之的理想山水神氣之追求。如與1933年他見過的石濤〈桃源圖卷〉相比，大千此作對桃源樂土幾未作描寫，僅以山洞前漁人小舟表其追尋不得之意。桃花源世界的超越之處則見於作高遠形式之山體，其上罩以潑色與墨染，抽象地再現那個理想山水的內在生氣。這個作法實與1976年向其至友張群祝壽之〈山高水長〉立軸（圖15）同出一轍，可謂大千本人對其晚年潑彩山水的最終定調。

四、小結

　　從八德園至摩耶精舍時期的晚期山水，張大千的藝術企圖心確實在此表露無遺。他一方面以其抽象性突出之風格面向西方藝壇，另一方面同時回歸山水畫表達自然內在生命的傳統，而擴展了山水畫的既有格局。它的歷史意義因此產生了一個可曰「跨國性」的「現代」性格，不僅對西方概念之「風景畫」（Landscape）有所補充，亦直接對「自然」之內在生命提出心得。這在今日企圖將「Global art」作為新的論述架

圖 13
張大千，〈八德園造園圖〉，1955，
水墨設色、紙本，國立故宮博物院典藏，
圖片來源：傅申，《張大千的世界》
（臺北：國立故宮博物院，1998），頁 227。

構之際，尤值注意。不論論者如何看待如此全球化的新局，張大千的晚期山水畫皆不適合選擇停留在任何國家藝術史之框架中，而予以深刻的討論。

任何試圖冠以「中國的」／「臺灣的」嘗試，首先得面對曲解史料（作品）真實之削足適履的陷阱。這是治史者不得不引以為戒的堅持。對於張大千晚年這個「跨國性」的風格表現，可以想像而至的，在一些以「中國主體性」為依歸的諸多畫史撰述中便要加以改造，以適合撰述者的民族國家文化史框架。

在廣受各地高校用為教科書之《中國繪畫通史》中，作者王伯敏之處理方式就有此種轉向。他論張大千繪畫亦如大多數論者一般，總要提及張大千善於偽作、勤於師古，以及摹寫敦煌石窟隋唐壁畫的經歷，但至晚年潑墨、潑彩、潑水風格之出現，僅稍及於巴西八德園之地理背景，卻避開了那與西方 1950 至 1960 年代大盛的「抽象表現主

圖 14
張大千〈桃源圖〉，
1983，加拿大私人藏。

圖 15
張大千，〈山高水長〉，
1976，水墨設色、紙本，
192.5×106.5cm，
國立故宮博物院典藏，
圖片來源：傅申，
《張大千的世界》
（臺北：國立故宮博物院，
1998），頁 324。

義」之於形式上的關係，甚至強調大千「不涉獵西方繪畫」，其繪畫
成就全「從古人那裡『提取精華』」而來」。[14] 此種訴諸「古人」而詮
釋其新創之論述，亦見於王伯敏書中論另外兩位大師——齊白石及黃
賓虹身上。這無異於再一次堅持：「國畫」的創新可以不假外求，一
旦確認了這個「古人」的源頭，大千的新創就不再令人感到斷裂，而
與大千自己最喜標榜之唐代王洽、楊昇的說辭有所相合，遂而解消了
這個風格上的矛盾。當然，大千的唐代源頭說也可理解為來自「國畫」
陣營文化認同現代論述的制約，畢竟，當時（即至現在）確實無人曾
經見到唐代的這種視覺資料，就連大千所熟知之敦煌壁畫中也找不到，
至多只能說是他取自古代文獻（如張彥遠的《歷代名畫記》等）而發

14　王伯敏，《中國繪畫通史（下冊）》（臺北：東大圖書，1997），頁 1166-1167。

揮的自我建構。[15]

　　然而，書寫晚年張大千的畫史陳述卻尚有其他選擇。由李鑄晉和萬青力合著之《中國現代繪畫史‧當代之部‧一九五〇至二〇〇〇》（2003）即提供了極有意味而值得思考的例子。本書可謂是首度將 20 世紀五〇年代以後「海外華人」（包括臺灣與香港）畫家與中華人民共和國治下畫人同時納入 20 世紀後半一起觀照的努力，只不過實際執筆者有所不同，而且撰述之主要角度亦各有特色而已。海外華人的部分由李鑄晉執筆，篇幅近百頁，幾佔全書的三分之二，透漏著作者對此些畫人作為歷史意義之重視，並不以其是否去國為取捨。事實上，海外畫人之生於中國僅作為李鑄晉選擇之初步原則，更要緊的原則則置於其因移居外國而與國際藝術潮流接觸，遂而在作品風格上產生新變的現象。換句話說，畫風之新變（尤其是來自於國際刺激因素者）被作者賦予了最關鍵的地位，遠超過政治變局中對悠久傳統的繼承與再生這個要素在 20 世紀後半歷史書寫中的重要性。

　　李鑄晉對晚年張大千藝術的歷史書寫便在此處顯得極為突出。他雖然不能免俗地將大千置於「渡海三家」（其他二人為溥心畬和黃君璧）之中，但仍指出大千雖到過臺灣幾次，「僅作短期小住」、「其餘時間多在海外漂泊」，並「因此與西方的文化與藝術皆有不少的接觸」。李鑄晉尤其重視張大千居巴西聖保羅時期「國際藝術雙年展」所可能帶給他的影響，並認為大千晚年潑墨潑彩的那種半抽象風格，即得自當時歐美畫壇大為蓬勃流行的抽象表現主義風格。[16]大千在此論述中雖仍歸於「臺灣畫家」一節中，然其歷史意義自與偏於移植傳統

15　張大千除了提及王洽、楊昇外，也溯及更早的張僧繇，這種資料大半存於他在山水畫上的題識，時有出入，不易視之為嚴格的「畫論」材料。至於大千潑墨潑彩作品是否曾受西方藝術影響，最早持肯定之論者為李鑄晉，傅申亦持此說（但不排斥傳統說），並進而試圖重建張氏接觸西方抽象表現主義的管道。見傅申，《張大千的世界》，頁 84-89。

16　李鑄晉、萬青力，《中國現代繪畫史‧當代之部‧一九五〇至二〇〇〇》（臺北：石頭出版社，2003），頁 66。

風格至臺灣之溥心畬不同，他的重要性可與李鑄晉評價最為突出之劉國松等量齊觀。後者之份量只要由書中分由臺灣和香港兩節一再出現，便可意會。

李鑄晉的 20 世紀後半畫史撰述雖仍在名稱上冠用「中國」之名，實與前述王伯敏者不同，並未刻意突顯定義其「中國性」，而僅以在中國本土出生畫人後來之海外移動為橫軸，來討論他們對西方新文化之接觸這個歷史主軸，並與之前那個時代（即「民初之部：一九一二至一九四九」）聯繫起來。這可視為作者史觀的具體表現，亦可謂李氏面對 20 世紀後半歷史撰述困擾的一種回應。他與王伯敏之間的差異，基本上無對錯之分，只能理解為作者個人選擇之不同。

李鑄晉的 20 世紀後半畫史撰述雖仍在名稱上冠用「中國」之名，實與前述王伯敏者不同，並未刻意突顯定義其「中國性」，而僅以在中國本土出生畫人後來之海外移動為橫軸，來討論他們對西方新文化之接觸這個歷史主軸，並與之前那個時代（即「民初之部：一九一二至一九四九」）聯繫起來。這可視為作者史觀的具體表現，亦可謂李氏面對 20 世紀後半歷史撰述困擾的一種回應。他與王伯敏之間的差異，基本上無對錯之分，只能理解為作者個人選擇之不同。

李鑄晉的「海外華人」畫史撰述，可以視為有別於國別藝術史之一種選擇，或許更可歸之為今後可能更蓬勃出現的「複線歷史」的一個部分，然亦不需謂為唯一。此端取決於論者如何在核心關懷主線上進行歷史細節的篩濾。例如，李鑄晉的撰述既以因異文化接觸而激發之新變為畫史主軸，雖利於討論張大千、劉國松，卻不利於林玉山。李氏雖基本上仍承認林玉山在執教師大美術系後具有一定程度之影響力，但對其歷史重要性之論述實不多（僅有四分之一頁）。基本上，他對林玉山晚年畫風新變之重視，似乎遠不如早年「接受了日本東洋

畫的影響，把日本種種風格移到臺灣來」的判斷。[17]

　　以國別而建構之藝術史自有其獨特魅力，尤其在 20 世紀各地紛紛成立現代式民族國家時，最能彰顯其文化之積極參預能力。然而，它絕非任何「建國」方略中的萬靈丹，有時，它的後遺症可能嚴重地侵蝕了藝術史的專業礎石。在極力堅持尊重史料之前提下，國家藝術史建構中不斷出現之「主體性」論述架構，也值得重新檢討。它固然曾經迭創佳績，協助吾人掌握某一斷代之集體「特質」，但無法解脫是否立足於犧牲其他「非主流」創作的疑慮。更甚者，主體性的建構論述本來所欲超越的政治變遷史框架仍然如影隨形，一波又一波地介入到主體性之形塑中。執政者透過教育、文化政策的運作，而將社會上有限資源作選擇性的分配，自然可以對「主體性」定義過程進行不同程度與方向之引導。人類歷史充滿了這種案例，東西方皆然。

　　從表面上看，文化政策所作之主體性選擇似與治史者「觀古今之變」的「史觀」操作沒有什麼兩樣。其實不然。中間最關鍵的區別在於前者隱含著某種政治目的，並無視於犧牲其他可能性之代價。後者則以如實保存畫人創作依歸之豐富生態為前提，並隨時反思其選擇之片面性。如此之抽象原則當然容易落入空洞，無助於藝術史之書寫操作。不過，只要落實於個案細節之後，如本文所舉例之林玉山與張大千，至少得以讓吾人體會當今通行之國家藝術史架構所產生之困擾，並盡己之力開始謀求一個更佳的專業方案。

17　李鑄晉、萬青力，《中國現代繪畫史‧當代之部‧一九五○至二○○○》，頁 71。

參考書目

· 王伯敏，《中國繪畫通史（下冊）》，臺北：東大圖書，1997。

· 北澤憲昭，《眼の神殿》，東京：美術出版社，1989。

· 石守謙，〈清室收藏的現代轉化——兼論其與中國美術史研究發展之關係〉，《故宮學術季刊》23.1（2005），頁 1-33。

· 佐藤道信，《明治国家と近代美術——美の政治學——》，東京：吉川弘文館，1999。

· 佐藤道信，《美術のアイデンティティー》，東京：吉川弘文館，2007。

· 李鑄晉、萬青力，《中國現代繪畫史·當代之部·一九五〇至二〇〇〇》，臺北：石頭出版社，2003。

· 岡田健，〈龍門石窟への足跡——岡倉天心と大村西崖〉，收於東京國立文化財研究所編，《語る現在語られる過去——日本美術史學 100 年》，東京：平凡社，1995，頁 128-139。

· 胡永芬，〈浪潮之島的本土演化〉，收於國立藝術學院關渡美術館編輯小組編，《千濤拍岸——臺灣美術一百年》，臺北：藝術家出版社，2001，頁 20-25。

· 高以璇，《林玉山：師法自然》，臺北：國立歷史博物館，2003。

· 傅申，《張大千的世界》，臺北：羲之堂，1998。

· 塩谷純，〈川端玉章の研究（一）〉，《美術研究》392（2007.9），頁 43-66。

· 塩谷純，〈川端玉章の研究（二）〉，《美術研究》399（2010.1），頁 37-45。

· 塩谷純，〈川端玉章の研究（三）〉，《美術研究》401（2010.8），頁 29-49。

· 廖仁義，〈論作品史的優先性——從歷史哲學的角度省察「臺灣美術史」〉，收於國立藝術學院關渡美術館編輯小組編，《千濤拍岸——臺灣美術一百年》，臺北：藝術家出版社，2001，頁 12-15。

· 劉芳如編，《巨匠的剪影：張大千 120 歲紀念大展》，臺北：國立故宮博物館，2019。

· 瀧精一，〈日本美術と支那美術〉，《國華》52.1（1894），頁 4-9。

· 瀧精一，〈日本美術と支那美術〉，《國華》52.2（1894），頁 38-43。

· Buckland, Rosina. *Painting Nature for the Nation: Taki katei and the Challenges to Sinophile Culture in Meiji Japan*. Leiden: Brill, 2013.

柳宗悦：
民藝思想的現代性

◎伊藤徹

柳宗悦：民藝思想的現代性 *

伊藤徹 **

摘要

柳宗悦（YANAGI Soetsu ／ Muneyoshi, 1889-1961）是知名的日本民藝運動思想家，因他讚揚前近代所使用的生活雜器的樸素之美，因此他的思想看似具有復古主義或是反近代性的特質。本文企圖指出，柳宗悦的思想雖被視為有老舊復古的特質，實則他的思想正是隨著近代化而誕生、發展，甚至隨著它的思想的進展，最後仍歸結於近代化的潮流。這裡所稱的歸結是指，人失去原本與世界對峙，又擁有控制世界的主體之特權地位，轉變成與世界物體共存共在的應有姿態。

*　　本篇原文以日文撰寫，繁體中文版由岸野俊介翻譯。

**　 京都工藝纖維大學基礎科學系教授。

本論陳述柳宗悅的思想是從讚揚個人主義的「白樺派」開始，並確認它在民族主義及社會主義出現的時代裡，確實具有與其同質性的集團主義，進而探討民藝思想的基本概念「實用即美」與同時代的建築現代性間的同幅共振之同質性。再進一步，透過照相機的發明來測定，歐洲世紀末美術運動至現代美術的潮流與科學技術展開之間的關係，以嘗試分析內涵於「實用即美」理念之「人」與「物」間的思想之可能性。被作為道具的「物」，不是隔著距離觀賞的對象，自始至終都是在使用的現場被獲得、被欣賞的藝術。本文將其思想可能性定義為「在無限、散亂、可變的空間裡，以多感性地與『他者』的存在共存」的理想型態。

一、前言

本文的目的如題目所示，旨在論述日本民藝運動領導者柳宗悅（Yanagi Soetsu / Muneyoshi，1889-1961）的思想所內涵的近代性質，不是介紹他的思考及活動本身。關於他的思考及活動，甚至他曾來臺灣的活動，亦有以他的著書為基礎的不少報告，不必疊床架屋再作陳述。本文論述的重點將置於題目的後半，即「現代性」（英文 modernity；德文 Modernität）。民藝運動著眼於近代化、產業化過程中逐漸被拋棄的民眾工藝的復權，因此看起來似乎是具有復古性、反近代性的特質。然而，它不同於老舊復古的外觀，其實若沒有近代化，民藝運動是不可能存在的，亦即，它就是近代的天賜神物。進一步的說，它是對立於近代的世界觀、人文觀所內涵問題之概念，站在不同經驗的入口處進行論述，這就是本文的主旨所在。

我想就此意義的現代性，對於編纂本論文集為基礎的研討會整體而言，也有不小的意義才是。「重新構築」這一詞，並不是新詞。就我的記憶而言，日本在 1980 年的前後，於哲學界或思想界流行類似這種「重新構築」、「復權」的用詞，當時大家寫文章、著述經常使用這些詞語來作標題。那個時期，經由媒體的報導，「後現代」（英文 post modern；德文 Postmodern）一詞也熱鬧一時，如今這種標題用詞也退了潮而消失不見了。開始時有點誇大其詞，後來卻曖昧地終了的一時性流行，這在明治時代以來的日本精神史上也經常發生，這是值得思考的現象。究其原因，或許是因為吹動流行的人終究只能停留在外來移入的概念，未能確保自我對這種事象的流暢思路。總之，如不思考「重新構築」與知識、經驗，或是世界構成組織的關係，也就是說，如不以作為與自身相關的事象，來思考此詞之所以出現的必然性，那麼無論羅列多少勇敢積極的用詞，也都無法繼續其詞用語的言說論述。於 20 世紀之初，夏目漱石（Natsume Soseki）以文明開化的「內發性」與「外發性」的用詞來解釋的這種現象，似乎今天也沒甚麼大的改變。

基本上，即使在「重新構築」的流行期已然結束的今天，我不認為這個用詞已經失去任何意義。除美術史外，現在的人文學或者社會科學等領域，有一個正在流行的關鍵詞，亦即所謂的「科技整合」。現在有許多的研究計畫即掛著這個關鍵詞，這正是這個現象事實的清楚表現。但是，到底這些研究計畫有多少程度意識此詞所內涵的知識上的必然性，如借用漱石的說法，是否是「內發性」的研究，我不得不產生質疑。「科技整合」問題意識的提出，原本是對於既有知識體系發生危機意識而出現的現象，這是因為意識到出現無法用既有知識領域所構成的知識體系去掌握的現象而有的舉動。因此，召集相關個別知識領域的專家齊聚一堂，嘗試因應此危機意識，而且若沒有從反省或改變自身根本的知識體系之意志，這種事情恐怕也只是停留在「外發性」現象而已。

　　應反省的對象是既有的知識體系，它大概成立於 19 世紀，且內含近代性經驗的構成結構。如此，若重新構築美術史這個課題，欲以柳宗悅為題材來進行討論，只介紹其思想的表層就不行，而必須思考其思想對近代性知識的歷史脈絡（Constellation）組成體系裡具有何種意義。確實，對「近代」的解釋及理解很多樣。本文無法一一彙整之後再來論述其與柳宗悅思想關係的課題，在時間上與文字篇幅上都不可能，只能暫定將最基本的「人的意象」（「人間イメージ」）作為近代性知識體系的核心課題，思考其與柳宗悅思想的關係。在此所說的「人的意象」，是站在與世界上種種的事物之對極處，且企圖控制世界的獨立存在主體性的「人的意象」。簡而言之，就是用「主觀」或是「主體」用詞所表現的「人的姿態」。「主觀」及「主體」皆是英語 subject（德文 Subjektivität）的翻譯，雖然這兩個詞應以精神史的觀點分析其差異，但是在此暫不討論這個問題。[1]

1　針對此問題，請參考 Simone Müller, Itō Tōru, und Robin Rehm (hrsg), "Der Begriff shutaisei und

二、意念的萌發

　　如以作為主體的「人的意象」為近代的基礎軸，那麼研究柳宗悅的思想，可以發現他在 1910 年以前開始的歷程即是以此意象為出發點，但似乎到了 1920 年代萌芽的民藝運動中，卻轉變成完全相反的方向前進。他思想的起點在以 1910 年創刊的雜誌《白樺》（Shirakaba）為中心的群組活動，也就是所謂的「白樺派」，他們的理念可以表現在其代表人物武者小路實篤（Mushanokoji Saneatsu）所說的「自己的重生」（「自己を活かす」）。他們所說的「自己」，存在於國家或社會，尤其是當時以「明治國家」具現化的「家的共同體」獨立出來的個體。因此，就如同志賀直哉（Shiga Naoya）清楚地呈現的；對他們而言，與掌控共同體的父親間的摩擦與對立就是他們的核心問題。這種從「家的共同體」獨立出來的自己，亦即要從具有濃厚家父長性格色彩的政府所施行的政治支配下，確保其有超越性的活動空間，這些「白樺派」成員在與天皇制核心有密切關係的學習院就讀，後來選擇藝術作為活動的場所，從種種面向而言是很自然的結果。換言之，他們追求的理想模範人物像，不是對國家竭盡忠誠的學習院院長乃木希典（Nogi Maresuke），而是塞尚（Paul Cézanne）及梵谷（Vincent Willem van Gogh）等的藝術家，且重視的不是造型上的意義，而是專注於「個性的成長與充實」（「個性の拡充」），以對作品理解並獻上敬意。對他們而言，梵谷等後期印象派藝術家們，描繪自然事物也被視為是對自己靈魂表徵的描繪，是真正具有「主體性」的藝術家。當然，這是一種具有近代性的自我意象（「自己イメージ」）類型之一，它與經由使用科學技術來自由自在地掌握神所創造的自然之人類，兩者之間具有親近的類似性存在。

seine Herkunft." *Wort–Bild–Assimilationen. Japan und die Moderne* (Berlin: Gebr. Mann Verlag, 2016), S.179-189.

然而，作為「白樺派」成員之一，對此種具有「主體性」藝術家追求的「個性的成長與充實」的「人的意象」具有共識的柳宗悅，從1920年前後開始顯示出對民間大眾工藝的關心，到了1920年代後半，更自覺性地組構民藝運動。不同於以「個性」為本位、具有近代性格之獨立性主體，從事民藝的工作者卻否定了「個性」或是「獨自性」，甘願存在於傳統與自然的制約。據柳宗悅的說法，由具備如此「人的意象」的匠人，經由他們單純的反覆性手工作，所製作出來的器物之美，會凌駕那具卓越個性天才的作品之美。柳宗悅認為，那些從具近代性精神觀點來看，似乎被視為屬於「落後時代」的非個性之「人的意象」，其實才是真正的美之創造者，甚至主張由他們所構成的社會才是「健全」的社會。

　　其實，此種變化並不限於柳宗悅個人的歷史。在此以當時發生的事件為例，說明變化普及於同時代的情況。[2]讓《白樺》不得不停刊的是1923年的關東大地震。柳宗悅本人，因出生及長大的東京被化為灰燼，因此移居到京都，並在此地開始展開他的民藝運動，就在這個時候，無政府主義者（英文 anarchists；德文 Anarchisten）大杉榮（Osugi Sakae）在關東大地震後的混亂中，被憲兵隊逮捕且殺害，這是知名的歷史事件。特別的是，從掌握國家權力的人來看無政府主義者，他們常被視同社會主義者或共產主義者，其實兩者之間存在根本性的不同。基本上，無政府主義者是個人主義者，拒絕任何政府的支配，因此大杉榮使用了「白樺派」也常用的「生命的成長與充實」（「生の拡充」）用語表現他的政治性活力能量。大杉榮之被殺害，而且殺他的人的意識形態，在1930年代以前即被視為民族主義，進行霸權的掌握，此趨勢暗示思考世界的基本單位從個人轉變至集團群體。所謂的「民族」，剝去個人的卓越性，趨向血統或土地等，某種理念性的

2　　詳細說明請參考：伊藤徹，《柳宗悅　手としての人間》（東京：平凡社，2003），第4章。

假象而被統合起來的意識形態。「民族」，德語稱為「Volk」，其與英語的「folk」同語源，也可以稱為民眾或大眾。德語的「Volkswagen」可以是指民族的汽車，同時也可以稱是大眾車。詞語的一致，暗示民族主義與民藝運動在其基層的「人的意象」，是具有同質性的意思。

對此，模仿柳宗悅的人們或許會強調他的反戰態度，即使他對近衛文麿（Konoe Fumimaro）內閣「新體制」表示贊成，但也認為那件事情的基底仍是對人的看法（「人間觀」）問題。也就是說，那不是思想意識形態（英文 ideology；德文 Ideologie）層次的問題，這也可以從另外一個集團主義與柳宗悅思想的同質性，得到清楚而明顯的說明。

這邊所要說的是，他的思想與在日本從第一次世界大戰後便開始擴大勢力的社會主義、共產主義的同質性。這些思想傾向的基礎是「階級」，政黨代表了階級的利益。當時提倡的社會主義寫實主義（英文 socialist realism；德文 Sozialistischer Realismus）所規定的「寫實主義」，不是「客觀」理解現實，而是由「階級觀點」來看現實。不僅如此，若在此提出個人尊嚴，其事情的本身就會被視同為資產階級資本主義的表徵，即被視為是資產階級、集團的一個主張，而被嚴苛地彈劾。雖然受到當局持續的鎮壓而失敗，但是這樣的思想至 1930 年前後為止，受到包含菁英日本人在內的社會注意。在當局鎮壓的過程中，如龜井勝一郎（Kamei Katsuichiro）、林房雄（Hayashi Fusao）等不少人士，從崇拜馬克思（Karl Marx）、列寧（Vladimir Lenin）「轉向」至天皇陛下萬歲，但我認為，由左而右的反轉，只是其稱為「階級」的「集團」，或由平行於「集團」，指稱為「民族」的集團，其前提仍在同一的「人的意象」上，所發生的事情。

1923 年的關東大地震，一方面對東京造成毀滅性打擊，另一方面也因此出現對新的建築之需求。在此應該不必特別指出，符合其需求而出現的現代主義建築，大家耳熟能詳的具體案例言，就是同潤會（Dojunkai）公寓。但是，我想指出的是當時建造建築的意向與民藝運動具有同質性。因為，若指稱現代主義建築的基本理念是機能美的

話，那麼民藝思想的最基本理念則是「實用即美」，也就是「有實用」的美，此兩個理念完全吻合而一致。具體而言，柳宗悅在無裝飾白色的李朝白磁發現民藝的理想之一種表現，其白色也相通於同樣是白色的薩伏伊別墅（Villa Savoye：勒・柯比意〔Le Corbusier〕設計的現代主義建築代表作品）的牆面。當然，其「同質性」不止於作品作為物體的層次，而在於對事情的觀點層次的問題。順便一題，當開始設計其建築的 1928 年，柳宗悅出版民藝論主要著作《工藝之路》（「工芸の道」），翌年岸田日出刀（Kishida Hideto）發表《過去之構成》（「過去の構成」）。

三、基本概念——實用即美

隨著現代主義追求的「個性」之沒落，以及「機能美」與「實用即美」的同一性之發現，在精神史上有什麼意義呢？其實，另一方面，在這個時代又是不能單純地肯定科學技術的發展對人類具有正面意義的時代。諾貝爾獎創立於 1901 年，已如眾所週知，其緣起於科學家阿佛烈・諾貝爾（Alfred Bernhard Nobel）發明矽藻土炸藥有可能對人類造成災厄的意識。實際上，從 1914 年開始的第一次世界大戰，因出現了超越過去所能想像的科學技術之武器，對歐洲舊制度（Ancien régime）的遺跡及都市空間造成毀滅性的打擊，這是一般歷史上常識認知的事情。亦即，由人類所創造出來的東西，應該是人類的手段工具的科學技術，開始出現超越原來作為主人的人類可以掌管的力量，因此這個時代是動搖原來開發及控制科學技術，具有理性人格之近代性「人的意象」的時代。具有理性的人格，是超越家族、社會以及國家的束縛，遵從唯一理性法則的存在，因此是屬於獨立的人格。然而，原本應該如此存在的人類，發生反而被自己的創造物所支配的事態，自然地暴露了作為不可侵的個人之「人的意象」的虛構性，因為這個毀滅感或是喪失感，使之摸索可以替代的「人的意象」，因而出現了

共產主義或是國族主義（英文為 nationalism；德文為 Nationalismus）。

　　另一面向，機能美當然是隨著科學技術的發展而出現的現象。所謂的現代主義建築，大量使用玻璃、流動空間的連續性等特質，若無混凝土技術的發展，是不可能有的特質。民藝，或是在「實用即美」的意識，它仍然是被定位在科學技術發展的歷史脈絡之中。這是因為民藝運動仍然位於對近代批判、科學技術文明批判的一個歷史位置上。柳宗悅參考模型是「美術工藝運動」（Arts and Crafts Movement），其與後續出現的「新藝術運動」（Art nouveau）及「德式新藝術運動」（Jugendstil）一樣，試圖以某種回歸過去的方式擦拭因近代化及產業化所發生的弊害。民藝運動與這些發生在世紀轉換期的美術工藝運動一樣，都有回歸傳統的意識。但是，這些一系列的復古主義傾向，並不是單純以批判性態度對峙近代化基礎的科學技術的發展。針對這一點，存在有經驗之構成結構之共通性變化。

　　例如，也是我過去曾經指出的「德式新藝術運動」是康丁斯基（Wassily Kandinsky）等人的創刊號《藍騎士》（der Blaue Reiter）的一個出發點。[3] 康定斯基在創立「藍騎士」前身的美術同盟「方陣」（Phalanx）時候，於 1903 年夏季曾經滯留位於上普法茲（Oberpfalz）稱為卡爾明茨（Kallmünz）的農村，以加布里勒‧明特（Gabriele Münter）從小山岡上所攝影的小村落風景為本，描繪了自我的素描畫。這張畫作也是加布里勒‧明特成為康定斯基在德國伴侶的紀錄。在世紀轉換時期的美國學習照相的明特，以及擁有柯達（Kodak）公司製造的照相機之康定斯基，不但在卡爾明茨，後來也留下許多其他地方的照片。[4] 他的繪畫作品之中，有不少是與這些

3　關於康定斯基走向非對象繪畫之路，筆者曾在《作ることの哲學──科學技術時代のポイエーシス》（京都：世界思想社，2007）一書中討論過。

4　Annegret Hoberg, "Gabrielle Münter Biograohie und Photographie 1901-bis 1914," *Gabrielle Münter Die Jahre mit Kandinsky Photographien 1902-1914* (München, 2007).

照片有所關連。然而,這些繪畫作品與實際存在的事物之間,僅有片斷性的一致。考慮他後來移居上巴伐利亞(Oberbayern)的穆爾瑙(Murnau),走進抽象繪畫的領域,其實他在早期就開始採用重新組構照片意象於繪畫之中的手法。若關注於使「德式新藝術運動」的設計構想與抽象繪畫的成立產生關連上有照相機存在的事實,可以想像反近代性其與近代、後近代、科學技術有所關聯,這其實才是鋪陳於整個事情的基礎藍圖底稿。

當時的照相機,當然固定於三腳架上,因此有固定的定點,但透過作品上的重新構成,視線與對象已不是單純的一對一關係。重新構成意味著重疊多重的角度,由此完成的繪畫作品就存在複數的視點。簡而言之,原本由一個絕對性存在的定點所展開的視野,重新編輯或解體為由複數視點所構成的視野,在此暗示主體與對象的關係開始發生轉化作用。

此種轉化作用,在當時已經出現的電影為更明顯。因為,在電影中,重新構成的手法被稱為蒙太奇(Montage)的拼貼剪輯手法,大幅提升其自由度。如此一來,可自在地移動空間,以切換影像或褪色、溶解效果的手法,連時間也都可以超越。此種視線看起來似乎提升了作為主人的人們主觀的獨立性及支配力,但情況並不那麼單純。反而因為此技術的發展,人們的視線卻失去了從對象獨立的安定性,不得不進入對象存在的現場,並追逐對象的運動,亦即發生增高對對象的追隨度。早期的電影評論人之一的鮑拉日·貝洛(Balázs Béla),比對電影與由固定視點以遠近法方式觀賞的繪畫,強調了電影的攝影機鏡頭的動態性,在此看出藝術性空間的轉化蛻變。[5] 如將前者視為近代或近代前期的空間構成,或是主體、客體關係的意象,主體進入對象存在的空間,且在那裡發生活動,結果就會產生另類的空間構成,或者

5 請參考鮑拉日·貝洛,《映画の理論》(佐佐木基一譯,東京:學藝書林,1992),120頁以後。

另類主體、客體的相互關係。

這種作為軼事性質的插話，將科學技術產物的照相與電影所帶來的經驗結構之轉化帶進來討論，是因為那種空間組成在民藝的世界裡，那種所謂的「實用即美」也形塑其美的經驗之核心。民藝存在的美，不可能離開實用。民藝裡美的經驗的對象是被使用的物體，也就是道具。道具不是隔著距離觀賞的對象，而是拿在手上或者依附在身體，帶在身上使用的物體。道具真是直接觸我們的身體，或者與身體合成一體，從此那切斷客體而獨立存在的主體，也因此而解體消失。換言之，若只收藏在日本民藝館玻璃櫃裡的話，不可能發生柳宗悅所說的民藝美之經驗，因此盡是站在展覽品前讚揚展覽品美的人，彷彿是撿到蟬殼，卻以為是抓到活蟬似的假象。

更進一步，道具本來也不是單獨的存在，必須與其他的道具有所關聯，才成為真正的道具。一個茶碗與其放置的桌子有關連，其桌子與其放置的房間有關連。當然房間是整棟建築的一部分。一個茶碗，必須是其道具世界裡的一份子，茶碗才能以一個茶碗的角色被使用為茶碗。而且，構成道具存在的關係，所以不是單數，而是複數或散亂性的存在。一個茶碗是，除其放置的桌子以外，與其一起使用的別的道具，如與筷子、盤子等道具之聯結；且無法界定其聯結通到何處為止。我曾經追溯過茶碗到建築的聯結，但其連結不會斷在建築為止。其建築周邊的庭園，甚至聯結到其周圍的世界，此情況不一定是因為借景而來。就此意義而言，此關聯是無窮盡的。甚至，也可能發生用湯匙代替筷子的情形，其實這些關係是可變的。

那被放在這樣散亂的、有無限可變的關聯中而成立的道具，人只有進入與那樣存在的道具之關係，才能獲得美的經驗。其經驗不能隔著距離，觀望那種關連而獲得。必須觸摸器物，品味裝盛其中的餐飲，聞其香氣，又要細聽周圍空氣的流動，這種美的經驗才會成立。若隔著距離經驗的美，則是以視覺為中樞軸經驗，相對地，在此多感性的經驗，應該要進入將器物當作器物的空間裡去經驗。允許進入此空間

的人們，會知道自己不是單獨的存在。也就是說，道具及與其聯結的其他道具，再來是與他人共同存在，由此以構成其經驗。

我認為，「實用即美」的理念所指出的經驗，以多感性方式吸引人們進入與道具的關聯性之中，因此具有將近代的主體、客體關係轉化成另類關係的可能性。但是這種轉化，對於知識體系的歷史而言，亦即對 19 世紀以來的學問制度而言，此種轉化並非可以平白無故即可獲得的成果。譬如，多感性的存在意味著以視覺為優位性的減退，這是會動搖鋪陳在自古以來的知識體制下的基盤。因為，此體制核心的「意義」或「理念」的原型，是來自古代希臘語的「idea」，而「idea」的語源則來自「看見」意義之「eidenai」。亞里斯多德（Aristoteles）的《形而上學》的起點是「人們的本性喜好知道」，而「知道」就是「eidenai」的意思，這正是「看見」的相同語。換言之，自古以來，知的對象是由視覺的意象來認知，因此，如視覺退到只是構成經驗裡多樣的感覺中的一種而已，那麼對既有知的架構而言，這是發生了不可忽視的重大事件。如前所述，可以稱那被收藏於玻璃櫃的民藝品是空的蟬殼，而「實用即美」所示之多感性經驗，已經無法由優位的視覺之知識系統來掌握的一個表露出來的現象。特別重要的是，在此經驗中，古代希臘的哲學家曾經用永遠不變的「idea」所定義的架構，已經發生決定性的質變。因為，在此所說的美的價值，已經是生成後，又隨時變化的，是具有時間屬性的特質。柳宗悅曾說，他所稱的美的本質，是經過反復性手工製作過程中生成，不是事先用不變的範型所賦予的存在。在此意義下，他是已經觸及了知識發生了大變動的徵兆。

四、結語

在無限、散亂、可變的空間裡，以多感性地與其他的存在共存之美的經驗，可與本質的時間化一起，從民藝運動的美的理念抽離出來的可能性，在那裡的柳宗悅思想的現代性，也是具最先端的現代特質，

這恐怕他本人也應該沒有察覺到。他雖然強調反復的意義，但是沒有思考在此發生的時間性的「本質」，在既有的知識體系中會有何種意義。然而，這種現象就當作是他思考的極限。因此，作為解釋，比原本思考的本人更能理解其思考的事情，這是 20 世紀的解釋學強調解釋會發生的創造性意義。本文就是要試圖解釋柳宗悅思想的工作成果。他的民藝運動最為充實的 1930 年代中葉，除了處於同時代之外，但與柳宗悅沒有任何關係的德國哲學家華特・班雅明（Walter Benjamin），他看見了前文提及的照相及電影的發展為代表之科學技術時代的新複製藝術的展開，指出了思考新的美的經驗之可能性。這不是站在繪畫前，以主觀的視線觀賞的經驗，而是在近代以前或許已存在的，於建築空間內漫遊而享受到多感性經驗。柳宗悅雖然不知自己的位置，但是竟然走在與此哲學家同樣的一條路上。

參考書目

・伊藤徹，《作ることの哲學──科學技術時代のポイエーシス》，京都：世界思想社，2007。

・伊藤徹，《柳宗悅手としての人間》，東京：平凡社，2003。

・鮑拉日・貝洛（Balázs Béla），佐佐木基一譯，《映画の理論》，東京：學藝書林，1992。

・Müller, Simone Itō Tōru, und Robin Rehm(hrsg), "Der Begriff shutaisei und seine Herkunft." *Wort–Bild– Assimilationen. Japan und die Moderne*. Berlin: Gebr. Mann Verlag, 2016.

柳宗悦　民芸思想のモダニティー

伊藤徹

梗概

　　柳宗悦は日本民芸運動の思想家として知られているが、近代以前に使われていた生活雑器を取り上げ地味なその美を称揚する、彼の思想は、復古主義的とも反近代的とも映る。本論は、そうした見かけにもかかわらず、この思想が近代化とともに生まれ育っただけでなく、その進行がもたらす帰結へと到るものでもあることを示そうとするものである。帰結というのは、世界と対峙しこれをコントロールする主体としての人間が、その特権的地位を失い、ものとともに共在する、別な在り方へと移行していくことである。本論は、個人主義を謳歌した『白樺』派から出發した柳の思想が、民族主義と社會主義が現われる時代に、これと集団主義を共有するかたちで出現したことを確認し、さらに民芸思想

の中核概念「用即美」が同時代の建築的モダニズムと共振して
いることを探り出す。さらに、ヨーロッパの世紀末美術運動から
現代美術への流れと科學技術の展開との關係を、写真機の登
場に着目することによって測定したうえで、「用即美」の理念に
含まれている人間とものとの關係に關する思想的可能性を析出
する。道具としてのものを対象として鑑賞するのではなく、あくま
で使用の現場で享受するという、その可能性を本論は、「無限
的散乱的可變的な空間のなかに多感性的に他の存在とともに
共在する」あり方として定式化した。

一

　本論は、表題のとおり日本の民芸運動の指導者・柳宗悦の思想が
もつ近代的性格について論ずるものであり、彼が考えたことや指導者とし
て活動したことの紹介を目的としてはいない。そのようなことは、臺灣での
活動も含めて、著作などを基に詳しく報告されていることであり、改めてや
ったところで、「屋上階を重ねる」の感を免れない。ここでの私の試みの重
点は、タイトルの後半、すなわち「モダニティー」の方に置かれている。民芸
運動は、近代化・産業化のなかで、顧みられなくなった民衆的工芸の復権
を目指したものであるから、一見復古的であり、反近代的であるかのように
見える。けれども、そうした古臭い外見とは異なり、民芸運動が近代化なく
してはあり得なかったものであること、つまり近代の申し子であったこと、さ
らに近代的な世界觀・人間觀の問題性に対するアンチテーゼとして別なか
たちの経験への入り口に立っていたことについて、述べようとするところに
本論の趣意はある。

　そういう意味でのモダニティーは、本論集の基となったシンポジウム全
体にとっても、少なからざる意義をもっているように私には思える。「再構築」
という言葉は、けっして新しい言葉ではない。日本の哲學や思想の世界で、
このタームや「復権」など類似の単語が流行ったのは、私の記憶に拠れば
1980 年前後のことで、當時それらは文や著書のタイトルを賑わせたものだ
った。またその頃は、ポスト・モダンという言葉もマスコミを通して流行った
時代だったが、今日そうした標語自体、潮が引くように消え失せている。大
仰な物腰にもかかわらず、うやむやに終わってしまうという一過性は、明
治以來の精神史において、しばしば起こったことで、それ自体考えてみるべ
きことでもあるが、一つの原因は、流行の担い手が結局舶來物の輸入に終
始して、事柄への通路を自らのものとして確保していないところにあるので
はなかろうか。要するに再構築ということが、知や経験のあり方、世界の構
造といったものに、どう關わっているのか、つまりは、そうした言葉が出てく

る必然性を自分のものとして考えてみなければ、いかに勇ましい言葉を並べてみても、続かないということになるように思えるのである。20世紀の始め夏目漱石が、文明開化の「内發性」対「外發性」というターミノロジーで特色づけた事態は、今なおたいして變わっていないのかもしれない。

　もっとも「再構築」のブームが終わった今日であっても、このタームがまったく無意味になったと私は考えていない。美術史のみならず、現在の人文學、あるいは社會科學において、一つの流行のキーワードは「學際性」であり、多くの研究プロジェクトが、このキーワードを掲げて組まれているのは、歴然とした事実だ。けれども、それらがすべて、このタームに託された知的必然性をどこまで意識したものであるのか、つまり漱石的にいえば、「内發的」なものであるのかどうか、怪しいところがないわけではない。學際性への志向は、そもそも知的な体制に対する危機意識の現われであり、既存のジャンルが構築してきた体制を保全したままでは掴みきれない現象が出現してきているという意識に基づく。したがって、總花的に専門家を集めてきただけでは、こうした危機意識への応答にはならないわけで、自らの根本にある知的体制への反省と改變への意思をもつものでなければ、これまた「外發的」なものに終わってしまうであろう。

　反省の対象となるべき既存の知的体制は、おおまかにいえば、19世紀以來のものであり、そこには近代的な経験の構造が含まれている。だとすると、柳宗悦を題材にして、美術史の再構築ということにいささかでも寄与しようというなら、その思想の上っ面だけを紹介していてもダメなわけで、彼の思想が近代的な知のコンステレーションに対してどのような意味をもっていたのかということを、考えてみなければならないだろう。なるほど「近代」といっても、その捉え方にはさまざまなヴァリエーションがある。それを逐一整理した上で、この課題にとりかかるのは、時間的にも紙數的にも不可能なので、ごく基本的な人間イメージを近代的知の核にあるものとして措定したうえで、柳の思想との關係を考えてみることにする。そのイメージとは、世界のなかの事物と対極に立って、これをコントロールする独立的主体と

しての人間のイメージである。要するに「主観」とか「主体」とかいう言葉で表現される人間の姿だ。ともに subject の訳語である日本語の「主観」と「主体」という、二つの言葉の間には、精神史的にも考察されるべき差異があるけれども、ここではその差異に立ち入らないでおくことにする。[1]

二

　主体としての人間イメージを近代の基軸として置いて、柳の思想を見てみると、1910 年前から始まるその歩みは、このイメージから出發し、1920 年代に芽吹いてくる民芸運動において正反対の方向へとシフトしていったことが見えてくる。彼の思想の出發点は、1910 年に創刊された雑誌『白樺』を中心として活動したグループ、通称『白樺』派にあるが、その理念は、リーダー武者小路実篤がいったように「自己を活かす」であった。彼らのいう「自己」とは、国家や社會、この時代、とりわけ「明治国家」として具体化してもいた家共同体から独立した存在であって、それゆえ、とりわけ志賀直哉に明瞭に現われるように、この共同体を仕切る父親との間の確執が彼らにとっての中心的な問題を形づくったのである。こうして家共同体から独立した自己は、家父長的な性格が濃厚な政府による政治に対しても超越的な場を確保しようとするわけで、學習院という天皇制の中枢部に近いところで育ちながら活動の場所として選んだのが芸術だったことは『白樺』派の面々にとって自然な流れだった。すなわち彼らのアイドルは、學習院院長であり国家のために忠誠を尽くした乃木希典ではなく、セザンヌやゴッホなど芸術家であり、しかも彼らの創作を、その造形的な意味よりも、「個

1　これについては、拙論 Der Begriff shutaisei und seine Herkunft, in Wort – Bild – Assimilationen. Japan und die Moderne, Simone Müller, Itō Tōru, Robin Rehm(hrsg）, Berlin 2016, S.179-189 を参照されたい。

性の拡充」というただ一点においてのみ理解し、またそれに敬意を捧げたのであった。彼らにいわせれば、ゴッホら後期印象派の芸術家たちは、自然事物をも己れの魂の表れとして描く、まさに「主体的」芸術家だったわけだ。これが近代的自己イメージの一つのヴァリエーションであり、神の作品だった自然を科學技術によって自由に操るようになる人間像と類縁關係にあることは、いうまでもない。

しかしながら、『白樺』派の一員としてこうしたイメージを共有していた柳は、1920 年頃から、民衆的工芸への關心をあらわに示すようになり、20 年代後半には自覚的に民芸運動を組織するようになっていく。個性の座である近代的な独立的主体に対して、民芸の担い手は、個性もしくは独自性を否定し、伝統と自然の拘束に甘んじる存在である。そうしたものとしてイメージされた職人による単調な手仕事の反復が生み出す器の美は、卓越した個性の持ち主としての天才の作品の美をも凌駕すると、柳はいう。彼は、近代的精神から見れば、「時代遅れ」と見なされかねない非個性的人間像を、真なる美の創造者と規定した上で、彼らによって構成される社會を「健全」なものと主張するにさえ到る。

もっとも、このような變化は、けっして柳個人の歴史に尽きるわけではない。同時代的な広がりを示す出來事を挙げてみよう。[2] 『白樺』を廃刊に追い込んだのは、1923 年の關東大震災だ。柳自身も、生まれ育った東京が灰燼に帰したため京都に移り、そこで民芸運動を展開し始めるが、アナーキスト大杉栄が同じ關東大震災後のドサクサのなかで憲兵隊によって捕縛され殺害される事件は、よく知られた歴史的事件である。とかくアナーキストは、権力側から社會主義者や共産主義者と同一視されがちだが、これらとは根本的にちがっている。アナーキストは、基本的に個人主義者として、いかなる政府による支配をも拒むわけで、大杉もその政治的エネル

2　詳しくは拙著『柳宗悦　手としての人間』、平凡社、2003 年、第 4 章を参照されたい。

ギーを「生の拡充」という、『白樺』派も使ったタームによって表現してい
た。その大杉が殺されたこと、そして殺害した側の志向が、遅くとも 30 年
代には民族主義として覇権を握るにようになることは、世界を考えるベー
スが個人ではなく、集団へと移っていったことを示唆している。「民族」と
は、個人としての卓越性をはぎ取られ、血統であれ土地であれ、なんらか
の理念的仮像に向かって同一化されたものである。「民族」は、ドイツ語
でいえば Volk だが、Volk は英語の folk と同語源であり、民衆大衆でもあ
る。Volkswagen は、民族の車であると同時に大衆車なのだ。言葉の上での
一致は、民族主義と民芸運動とが、基盤とする人間イメージにおいて同質
のものであることを暗示している。こういうことをいうと、柳のエピゴーネン
たちは、彼の反戦的態度を強調したりするかもしれないが、彼が近衛内閣
の「新体制」に対して賛意を示したことは措くとしても、ことはベースとする
人間觀の問題である。いわゆるイデオロギーの次元の問題でないことは、
もう一つ別な集団主義と柳思想との同質性を指摘することによっても、明
らかだろう。すなわち、日本において第一次大戦後から力をもち始めた社
會主義・共產主義との同質性である。というのも、この思想傾向において
基礎となるのは「階級」であり、その利害を代表する党だからだ。當時主
張されたプロレタリア・レアリズムの考える「レアリズム」とは、「客觀的」な
現実把握ではなく、現実を「階級的觀点」から見ることだと規定されてい
る。のみならず、ここでは、個人の尊厳を唱えることなど、そのままブルジョ
ア資本主義の現われ、つまりブルジョアという一つの階級・集団の主張とし
て弾劾される。結局のところ、うち続く弾圧によって敗れてはいくものの、こ
うした思想は 30 年前後まではインテリ層も含む日本人を強く惹きつけた。
弾圧の過程で、マルクス・レーニン崇拝から天皇陛下万歳へと「轉向」して
いった者は、亀井勝一郎や林房雄など、少なくなかったが、左から右への
反轉は、「階級」という「集団」から民族という集団への横滑りであり、同
一の人間イメージの上での出來事だと私は考えている。
　　1923 年の關東大震災は一方、東京への壊滅的打撃によって、新しい

建築の需要を生み出した。この需要に応えたのが、モダニズム建築であり、具体的にはたとえば同潤會アパートであったことは、改めて指摘するまでもない。けれども私としては、この建築志向と民芸運動との同質性を指摘しておきたいと思う。というのも、建築的モダニズムの基本理念が機能美であるならば、民芸思想のもっとも根幹をなす理念は「用即美」、つまり役に立つことが美しい、であって、理念として二つは、ぴったりと重なるからだ。具体的にも柳は李朝白磁の無装飾の白さに民芸の理想の一つを見たが、同じ白さは、サヴォア邸の壁面にも通ずるというべきだ。いうまでもなくこの「同質性」は、物体としての作品のレベルではなく、眼差しのレベルにおけるものである。ちなみにこの建物が設計され始めた 1928 年、柳民芸論の主著『工芸の道』が出版され、さらに翌年、岸田日出刀『過去の構成』が世に出る。

三

　　個の没落ならびに機能美と用即美の同一性は、精神史的出來事としてなにを意味しているのだろうか。この時代は同時に、科學技術の進展が人間にとってもつ意味を単純には肯定できなくなった時代でもある。ノーベル賞は 1901 年に始まるが、その機縁になったのは、周知のように科學者アルフレッド・ノーベルによって發明されたダイナマイトが人類にとっての災厄にもなりうるという意識だった。実際 1914 年から始まる第一次世界大戦が、それまでの想像を超えた科學技術兵器の登場によって、ヨーロッパのアンシャン・レジュームの名残と都市空間とに壊滅的な打撃を加えたことは、歴史上の常識に属す。すなわち人間が生み出したものであり、人間の手段であったはずの科學技術が、主人である人間のコントロールを超えた力に到達し始めたわけで、この時代は科學技術の開発と統御の担い手であった理性的人格としての近代的人間イメージが揺らいできた時代なのである。理性的人格は、家族や社會、あるいは国家の束縛を超え、唯一理性的法

則にのみ従う存在、したがって独立的人格であるが、そうであったはずの人間が、しかもその力で生み出しものによって支配されるという事態は、當然のことながら、不可侵の個人という人間イメージの虚構性を暴くことになるのであって、この崩壊感もしくは喪失感からくる代替イメージの模索が、コミュニズムやナショナリズムを生み出したと考えられよう。

　一方機能美が科學技術の進展に伴う現象であることは、いうまでもない。モダニズム建築でいえば、多くのガラスの取り込みや流れるような空間の連続性は、コンクリートの技術の発展なしにはありえない。民芸もまた、「用即美」という点において、やはり科學技術を巡る歴史的コンステレーションに位置づけられる。なるほど民芸運動は近代批判、科學技術文明批判の一つである。柳宗悦にとってのモデルは、アーツ・アンド・クラフツ・ムーヴメントであったが、それは、続いて現われるアール・ヌーヴォー、もしくはユーゲント・シュティールとともに、近代化産業化の弊害を、一種の過去回帰によって拭おうとした。民芸運動もまた伝統回帰の志向を、それら世紀轉換期美術工芸運動と共有する。けれどもこうした一連の復古主義的傾向は、近代化のベースである科學技術の發展と批判的に相対していただけではない。そこには経験の構造に關する共通の變化がある。

　たとえばユーゲント・シュティールがカンディンスキーら《青い騎士》の一つの出發点だったことは、夙に指摘されていることである。[3] カンディンスキーは《青い騎士》の前身となる美術同盟《ファランクス》を立ち上げた頃、オーバープファルツの片田舎カルミュンツにおいて 1903 年の夏を過ごしたとき、ガブリエレ・ミュンターが丘の上から撮影したと思われるこの小さな村の風景をもとに、自身スケッチを描いている。それは、彼女がドイツでのカンディンスキーの伴侶となったことの記録でもある。もともと世紀轉換期にア

3　カンディンスキーが歩んだ非対象繪画への道に關しては、拙著『作ることの哲學』、世界思想社、2007 年で考えたことがある。

メリカで写真を覚えたミュンターは、自身も同じくコダックのカメラを所有していたカンディンスキーもまた、カルミュンツのみならずその後もたくさんの写真を残した。[4] こうした写真とつながるかたちで描かれた繪画作品は少なくない。しかしながらそれらは、実在の事物と断片的にしか一致していない。後にオーバーバイエルンのムルナウに移って、抽象繪画に進んでいくことと思い合わせてみると、既に早くから、彼らは写真で撮ったイメージを繪画において再構成することに着手していたといえよう。こうしてユーゲント・シュティールのデザイン的發想と抽象繪画の成立をつないだものとしてカメラがあったことに注目してみると、反近代的なものと近代もしくはポスト近代、そして科學技術という連關を、事態全体の下図として思い浮かべることができる。

　この時代のカメラは、當然三腳の上に据えられたもので、固定的な定点をもつとみなされるけれども、作品上で再構成に用いられることによって、眼差しと対象は、単純な1対1の關係に立つものではなくなる。再構成は、いってみればさまざまな角度のレイヤーを重ねることになるのだから、そうして出來上がった繪画作品には、複數の視点が持ち込まれることになるわけだ。要するに、一つの絶対的定点から開かれたパースペクティヴが、複數の視点からなるものに改編もしくは解体されていくのであって、ここに主体と対象との關係の變容の始まりが示唆されているといえよう。

　こうした變容は、この時代既に産声を挙げていた映画において、より顕著に現れる。というのも、ここで再構成の手法は、モンタージュとして、自由度を飛躍的に高めるからだ。ならば、空間を自在に動きまわり、ショットの切り替えやディゾルブなどによって時間すらも超越していく、こうした眼差しが、その持ち主である人間主觀の独立性、支配性を高めたかというと、

4　Vgl. Annegret Hoberg, Gabrielle Münter Biograohie und Photographie 1901-bis 1914, *Gabrielle Münter Die Jahre mit Kandinsky Photographien* 1902-1914, München 2007.

事態はそう単純ではない。むしろこの技術によって、人間の眼差しは、対象から独立した安定性を失い、対象が存在している現場に入り込み、対象の運動を追わざるをえなくなる、つまり対象への追随度が増していくことが起こる。初期の映画論者の一人ベラ・バラージュは、固定的な視点で遠近法的に眺める繪画に対して、今述べた映画におけるカメラのレンズの動性を強調し、芸術的な空間の變容を、そこに認めている。[5] 前者が近代あるいは前期近代的な空間構成、もしくは主体・客体關係のイメージだとすると、主体が対象のある空間に入り込み、そこで動いていくことによって、別な空間構成、別な主体・客体關係が生ずるのである。

　写真、さらに映画という、科學技術の産物がもたらした経験の構造の變容を挿話的にもちこんだのは、こうした空間構成が、民芸においても、「用即美」という、その美的経験の核心となるところだからだ。民芸における美は使用を離れてはありえない。民芸における美的経験の対象は、使われるもの、すなわち道具だ。道具は距離をとって眺められるものではなく、手に取って、あるいは体に身に着けて使われるものである。道具は私たちの身体とまさに接している、もしくは一体となっているといえるのであり、ここでは客体から切断された独立的主体は解体し消え失せている。別ないい方をすれば日本民芸館のガラスケースのなかにちんまりと収められていては、柳のいう民芸美経験は起こりえないのであって、あの前に立ち尽くして素晴らしいなどといっているのは、抜け殻を拾って、生身のセミを捕まえたと思っているに等しい。

　さらに道具は、そもそも単独なものではなく、他の道具と連關して初めて道具となりうる。茶碗は、それを置く机と關わり、机はそれが置かれている部屋との關りにある。當然部屋は、建物の一部である。それらの道具世界のなかの一つとして一個の茶碗は初めて茶碗として使われる。さらに

5　ベラ・バラージュ『映画の理論』、佐々木基一訳、學藝書林、1992 年、120 頁以下参照。

道具の存在を構成する關係は、單數ではなく、複數的もしくは散乱的である。茶碗は、その上に置かれた机だけでなく、それとともに使われる別な道具、たとえば箸、あるいは皿へと結ばれている。また、このつながりが、どこまでいくかは、規定不可能だ。茶碗から建物までの連結を辿ってみたが、その筋は建物で終わるわけではない。建物の周りの庭園が、さらに周囲の世界につながっていることは、借景の場合に限らない。そういう意味で、この連關は無限である。加えてまた、箸をスプーンと取り換えることも起こりうるわけだから、これらの關係は可變的といわねばならない。

　人間は、こうして散乱的で無限で可變的な連關において成立する道具との關わりに入ることによって、はじめて美的経験をうる。その経験は、離れたところから、この連關を眺めているものではない。器に触れ、それに盛られたものを味わい、その匂いをかぎ、また周囲の空気の動きを聞くことによって、経験は成り立つ。距離をとるのが視覚に機軸を置いた経験であるとすると、ここでの多感性的な経験は、器を器たらしめている空間のなかに入れてもらうというべきである。この空間のなかに入れてもらった人間は、自分が単独でないことも知るだろう。つまり道具並びにそれとつながるものたちとともに、そして他の人間たちとともにあるということも、この経験を構成するはずである。

　こうして「用即美」の理念が指し示す経験の在り方は、人間を道具連關のなかに多感性的に引き込むことによって、近代的な主体・客体の關係を別な關係性へと變容させる可能性をもつものであると、私は考えるのだが、こうした變容は、知的体制の歴史にとって、したがって 19 世紀以來の學問制度にとって、ただならざることといわねばなるまい。たとえば多感性的であることは、視覚の優位性の減退を意味するが、それは知的体制の古くからのベースを揺さぶるであろう。なぜならこの体制の核にある「意味」とか「理念」とかの原型は、ギリシア語のイデアだが、イデアは「見る」を意味するエイデナイを語源とするからだ。アリストテレスの『形而上學』は「人間は本性上知ることを好む」から始まるが、「知る」は、エイデナイであり、

まさに「見ること」である。すなわち古來知の對象となるべきものは、常に視覚のイメージで考えられてきたわけであり、視覚が經驗を構成するさまざまな感覚のうちの一つに墮するとすれば、それは從來の知の枠組みにとって由々しき事態だというほかあるまい。先にガラスケースに入れられた民芸品など抜け殻だといったが、「用即美」が指し示す多感性的經驗は、視覚優位の知的システムでは捉えられないことの一つの現われということができよう。なによりもこの經驗のなかでは、ギリシアの哲學者が永遠不變のイデアとして思い描いたものが、既に決定的に變質してしまっている。というのも、ここでいう美的なものは、生成し變化する時間的なものだからだ。柳は彼のいう美の本質が、反復的手仕事のなかで生成していくものであり、不變な範型として前もって與えられているわけではないといったが、そういう意味で彼は、知に關わる大きな變更の一端に觸れていたと私は考えるのである。

　無限的散乱的可變的な空間のなかに多感性的に他の存在とともに共在するという美的經驗は、本質の時間化とともに、民芸運動の美的理念から引き出し得る可能性であり、そこに彼の思想のモダニティーの、いわば最先端があったと私は思うのだが、柳本人がそれに気づいていたかというと、まずまちがいなくそうではなかっただろう。彼は反復の意義を強調したけれど、そこに生ずる時間的な「本質」というものが從來の知的コンステレーションのなかでどんな意味をもつのかは、まったく考えようとしなかった。けれどそれは、彼の限界としてほっておけばよいだけのことである。解釈というものは、當の本人よりも、それが思考していた事柄を、よりよく理解することだというのは、20世紀の解釈學が解釈のもつ創造的側面として強調したことでもあった。本論は、そうした解釈の試みだったのだが、柳の民芸運動がもっとも充実していたと思われる1930年代半ば、同時代性以外なんの關係もなく、ドイツの哲學者ワルター・ベンヤミンは、先にも挿入的に觸れた写真と映画の發展という、科學技術時代における新しい複製芸術の展開を目の當たりにしながら、新しい美的經驗の可能性に思いを

寄せていた。それは、タブロー的繪画を前に立ち尽くす主觀の眼差しに映るものではなく、近代以前にあったであろう建築空間のなかを歩きながらそれを多感性的に享受する経験であった。柳は、知らずともこの哲學者と同じ道の上に居たのである。

柳宗悦：民藝思想的現代性

臺灣初期現代建築
思想知識的習得與實踐：
高而潘建築師

◎黃蘭翔

臺灣初期現代建築思想知識的習得與實踐：高而潘建築師 [*]

黃蘭翔 [**]

摘要

　　我們知道自古以來臺灣就一直都是向外開放，不斷受外來文化的影響，也主動積極吸收外來的地方。在 17 世紀以後，被納入物資人流激烈往來的世界貿易體系之中，後來也因為其地理位置的特殊性，被迫受到周邊強權國家的支配，但也因此帶入先進國家新的文化。不幸中的幸運，因為受了這些新文化新文明的衝擊，也因此有了持續接受外來文化的基礎，讓現在的臺灣雖然孤立於世界的政治組織之外，但是仍然可以與世界文明並駕齊驅，甚至取得先機在某些方面可以領導

[*]　　本文是國立臺北護理健康大學委託許派崇建築師事務所，所從事的《直轄市定古蹟國立臺北護理健康大學城區部文教大樓修復及再利用計劃》（臺北：國立臺北護理健康大學，2020）報告書第二章建築研究的研究成果之一部分，再延伸發展的論文。

[**]　　國立臺灣大學藝術史研究所教授。

國際發展的走向。

　　但是，我們雖然分享了世界上新的文化潮流，但是對於先進知識與技術是透過怎樣的過程傳進臺灣，或是經由誰將文化帶進來，這個行為者又是如何習得這些知識與技術的過程並不清楚。同理，不能否認的是，從受容方的臺灣是如何接受知識與技術亦是如此。臺灣的建築界也具有同樣的現象與問題。例如關於現代建築在戰後臺灣的發展與討論，儘管必然提起某些著名建築師，或是東海大學校園建築與規劃的輝煌業績。雖然知道建築師在國外遇見過哪些世界級大師，但是到底從這些大師身上習得了怎樣的建築知識與技術，而這些建築知識與技術又如何在臺灣被實踐，在臺灣的傳承又是如何……等，關於知識習得、傳遞與生根都是重要問題，卻沒有繼續的追蹤解析。如此，讓建築的討論僅止於個案作品之介紹，而其介紹又著重在說明建築師或作品個別的獨特性，並非在於知識、技術與外面世界接軌的課題。這讓臺灣的現代建築之討論，長期被區隔於應該與世界脈絡有密切相關的討論之外。

　　本文以長期被建築評論人忽略的重要建築師高而潘為例，深入討論其建築專業的人生價值觀、思想與知識的習得與實踐。在研究方法上，相當比重採用了高而潘的自述內容作為

本文論述的基礎，進而從旁觀的第三者角度，以客觀性的專業知識為準則進行檢驗，檢證高而潘自述的內容與其建築作品所呈現的理論關連性。具體而言，本文由高而潘本人陳述《闡明》與其專業實踐的價值觀取捨的關係，與其始自青少年以來追求新時代精神象徵之愛好機械的特質，進而分析高而潘自述內容，以及比較柯比意建築思想與高氏本身之建築作品間的關係現象；企圖回答世界頂尖的建築師柯比意的建築思想與技術怎樣傳進臺灣的問題。

一、前言

臺灣現代建築評論家王俊雄，他在與徐明松合著的《粗獷與詩意：臺灣戰後第一代建築》中，指出填補戰後日籍建築師在臺所留下的真空建築作品設計者，就是來自中國大陸的專業人員；而關於臺灣1950到1970年代主要的建築論述也是由他們所擔綱。這些可以被稱為戰後臺灣第一代建築師們，用形體簡單、無裝飾的現代主義建築，或是帶著中國宮殿飛簷起翹屋頂的國族主義建築填補了這個消失的時代。但是，《粗獷與詩意：臺灣戰後第一代建築》並沒有提到任何有關高而潘（1928-）的建築作品。[1]

夏鑄九在為徐明松所編著的《永遠的建築詩人——王大閎》寫序文時，將1950年代至1970年代建築師於臺灣所興建的建築，作了如下解析與時期分組：（一）外人移植、知識菁英移植的現代建築；（二）空間文化形式上折衷的現代空間措辭；（三）一如巴黎美術學院的思維，宮殿式復古措辭；（四）1970年代在臺灣特殊政治空間與時間中突圍的學院式現代建築。夏鑄九相當敏銳地觀察到在1980年代以前，臺灣在進行建築現代化過程中的四種建築類型之相關論述。[2] 但是，夏氏也沒有提及高而潘的建築。

儘管高而潘建築師在戰後臺灣現代建築史體系裡，被建築史家或建築評論者排除在外，但是同樣的作者的徐明松卻在2008年，撰寫了高而潘的專著《走向現代：高而潘建築師重要作品選（1958-2011）》，[3] 李乾朗也在這本專著的推薦序裡，明確指稱高而潘是二戰後，臺灣所

1　徐明松、王俊雄，《粗獷與詩意：臺灣戰後第一代建築》（臺北：木馬文化事業股份有限公司，2008）。

2　夏鑄九，〈現代建築在臺灣的歷史移植——王大閎與他的建築設計〉，收於徐明松編，《永遠的建築詩人——王大閎》（臺北：木馬文化事業股份有限公司，2007），頁6-9。

3　徐明松、劉文岱，《走向現代：高而潘建築師重要作品選（1958-2011）》（臺北：木馬文化事業股份有限公司，2015）。

圖 1　衛道中學教室。無論從臺灣校園或教會建築史觀之，皆為劃時代經典作品的臺中市衛道中學教堂，1966 年完工，十餘年後因都市計畫遷校而拆除，圖片來源：鄭培哲提供。*

培養出來的第一代建築師。若我們仔細比較觀察夏鑄九所羅列的四類建築，我們也可以發現高建築師的作品並不屬於其中的任何一類。

　　同是二次世界大戰後第一代臺灣建築師，若我們仔細比較高而潘與來自中國遷住臺灣的建築師們的作品，確實存在明顯的差異。前者的作品具有前後一貫性的風格，但是後者則擁有多種樣式之建築風格，就如修澤蘭（1925-2016）大部分的建築作品被視為表現主義（圖1），但卻出現「明清宮殿復興樣式」，其與表現主義或是與現代建築思潮相違的中山樓（圖 2）與臺中教師會館，這兩棟建築還獲得優秀獎賞，得到建築界很高的評價。[4] 另一位代表性的建築師是楊卓成建築

4　徐明松、王俊雄，《粗獷與詩意：臺灣戰後第一代建築》，頁 140。修澤蘭（1925-2016）的建築作品，有臺中教師會館（1963）、花蓮師範學院圖書館（1965）、高雄女中圖書館（1966）、中山樓（1967）、衛道中學教室（1967）、景美女中的大門與行政大樓（1968）、陽明中學（1968）及光復國小光復樓（1970）。

*　凌宗魁撰文、鄭培哲繪圖，〈超越時代的表現主義建築師修澤蘭〉，《欣傳媒 XinMedai》，網址：〈https://solomo.xinmedia.com/archi/13218-PRHA〉（2020.8.19 瀏覽）。

圖2 中山樓整體模型，圖片來源：作者攝於 2019 年 6 月 16 日。*
2 │ 3
圖3 圓山飯店，圖片來源：作者攝於 2016 年 7 月 11 日。

師（1914-2006）。他擅長使用鋼筋混凝土材料表現「明清宮殿復興樣式」建築的特色，如圓山飯店（1973；圖3）、中正紀念堂（1980），以及國家音樂廳（1987）與國家戲劇院（1987），這些優秀作品給人印象非常鮮明。而且，他也是臺北清真寺（1960；圖4）、中興新村中興會堂（1957；圖5）、臺大體育館舊館（1962；圖6）等具有獨特風格作品，以及 1980 年代臺灣超高層辦公大樓代表作品之一的中央百世大樓與臺灣中央銀行本行的作者。

　　從這兩位自中國來臺的戰後第一代建築師之作品，就能知道他們是可以成熟地設計出多元多樣的建築風格之能手，問題是這些多元多樣的建築樣式是不同建築理念的表徵，而這些表徵背後的建築理念，又有相互違背的情形。高而潘的設計手法完全不採用被 20 世紀初期的現代主義思潮所撻伐的西洋歷史主義風格，或是中國的「明清宮殿復

＊　　〈修澤蘭〉，《維基百科》，網址：〈https://zh.wikipedia.org/wiki/%E4%BF%AE%E6%BE%A4%E8%98%AD〉（2020.8.19 瀏覽）。

圖 4 臺北清真寺，圖片來源：作者攝於 2014 年 4 月 22 日。　　　4 | 5

圖 5 南投中興新村中興會堂，圖片來源：作者攝於 2018 年 7 月 8 日。

興樣式」，他也不走如王大閎、張肇康與陳其寬等人致力於創造現代
中國建築風格之路。那麼高而潘建築師到底是怎樣的一位建築師，他
所設計興造的建築作品特色，或是在臺灣現代建築裡的位置為何？他
的建築專業知識的養成又如何？這些問題都是關心二戰後臺灣建築發
展的人感興趣的問題。本文專注於其建築專業知識的啟蒙階段，如何
被世界性建築大師柯比意（Le Corbusier, 1887-1965）的建築思潮所感
動，被吸引而改變了他的人生觀，進而立志以建築工作者為職志，後
來從事符合當代時代社會的現代建築實踐。

二、高而潘建築師專業知識的啟蒙與習得

（一）我們所瞭解的高而潘建築專業的養成過程

　　經過前人對高而潘的訪談與研究，[5] 讓我們對建築師自小的成長環

5　徐明松、劉文岱，《走向現代：高而潘建築師重要作品選（1958-2011）》。

圖 6
臺大舊體育館，圖片來源：作者
攝於 2020 年 7 月 10 日。

境與專業養成過程有一簡明扼要的圖像。大概可以有幾個成長過程與
因素：

　　1. 自小成長於中西文化交融的大稻埕，外在環境給他耳濡目染異
文化的機會，培養出對新事務的好奇心。2. 受日本殖民統治下的基礎
教育，得以有熟稔日文的語文能力，讓他在 1946 年 9 月進入「臺灣
省立工學院」建築工程學系時，[6] 可以閱讀戰後日人在該校留下的大量
建築專業知識與廣博通識養成之日籍文獻。3. 因為在「臺灣省立工學

<hr>

6　「臺灣省立工學院」創校於西元 1931 年 1 月 15 日，原名為「臺灣總督府臺南高等工業學校」，
　　設有機械工學、電氣工學及應用化學三科；1940 年，機械工學、電氣工學二科增為二班，應
　　用化學不增班，惟將電氣化學組獨立電氣化學科，共設四科六班。1944 年，改稱為「臺灣總
　　督府臺南工業專門學校」，機械工學科改稱機械科，電氣工學科改稱電氣科，應用化學科改
　　稱化學工業科，電氣化學科依舊，另增設土木科及建築科二科。1945 年日本戰敗，1946 年 2
　　月改制為「臺灣省立臺南工業專科學校」；1946 年 10 月改制為「臺灣省立工學院」，設有機
　　械工程、電機工程、化學工程、電氣化學、土木工程、建築工程等六系；1950 年增購勝利校
　　區。1956 年 8 月，改制為「臺灣省立成功大學」，同時增設文理學院及商學院。1971 年 8 月，
　　改制為「國立成功大學」。〈校史〉，《國立成功大學》，網址：〈https://web.ncku.edu.tw/
　　p/412-1000-48.php?Lang ＝ zh-tw〉（2020.5.15 瀏覽）。

院」擔任助教期間（1951-1955），正逢有機會接待出身哈佛大學葛羅培斯（Walter Adolph Georg Gropius, 1883-1969）門下的貝聿銘，擔任貝氏於 1954 年 3 月 1 日訪臺在工學院演講的助教；又於 1953 年暑假，經由同校葉樹源教授的介紹，有機會前去拜訪曾在葛羅培斯處學習的王大閎（1917-2018），王大閎則在剛落成的建國南路自宅接見他。讓他得有機會與現代建築大師接觸請教，並且實際參訪現代建築實例王大閎自宅的機會。4. 任職服務基泰工程司九年（1957-1966）的歷練，這應該影響了高而潘的建築設計之專業養成與實踐。5. 於 1960 年 4 月，前往東京參加「東京世界設計會議」，並且駐留日本四個月的時間，曾在前川國男建築師事務所實習，也進行實地參訪前川國男（1905-1986）作品，間接獲得了柯比意建築師的建築思想與知識。

（二）改變高而潘人生觀，並以建築為終生志業的《闡明》

然而，根據 2020 年 2 月 7 日對高而潘本人的訪談，知道他原本想進入機械工程學系就讀，但因為考試成績不理想，而被分發進入建築工程學系；入學後轉系又不順利，也因此蹉跎未能下定決心從事建築知識的學習。後於在籍第三年，幸得畢業於日本京都帝國大學，教授設計與歷史課程，時任建築工程學系主任的溫文華介紹，[7] 閱讀日文翻譯版的柯比意著作《闡明》（*précisions*），[8] 因此開啟了他建築領域知識的視野，觸動惹起了他對建築的熱愛，自那時開始，高氏就視柯比意為導師。該書讓他理解現代建築的社會性意涵，並學習到過去不曾使用的視角觀看、理解世界上的種種事務與事情。[9]

7　根據國立成功大學建築學系網站內容介紹，得知溫文華曾在 1947 年 8 月至 1949 年 6 月擔任建築工程學系主任。〈歷史沿革〉，《國立成功大學建築學系》，網址：〈http://www.arch.ncku.edu.tw/about〉（2020.5.16 瀏覽）。

8　ル・コルビュジエ，古川達雄譯，《闡明（プレジョン）：建築及び都市計画の現狀に就いて》（東京：二見書房，1943）。

9　徐明松、劉文岱，《走向現代：高而潘建築的社會性思考》（臺北：木馬文化事業股份有限公

於《闡明》中的作者柯比意的序文，指出本書是柯比意在阿根廷首都布宜諾斯艾利斯（Buenos Aires）所進行的十次關於建築與都市計劃的演講，[10] 再於演講稿的前面，加上於 1929 年 12 月 10 日，在巴西的巴伊亞州（Bahia）離岸停靠的盧泰西亞號（Lutèce）船上，以「南美洲的序言」（「アメリカの序詞」）為題的演講的文稿。這篇序言並沒有觸及建築的課題，但敘述了南美建築師的心理企圖與想法。在十篇演講稿最後，以於 1929 年 12 月 8 日，在里約熱內盧（Rio de Janeiro），以〈巴西聖保羅（Sao Paolo）與里約熱內盧的歸結……同時也是烏拉圭（Uruguay）蒙特維多（Montevideo）的歸結點〉（〈ブラジルの歸結……同時にウルグアイの〉）為題的演講文稿作為完結，這篇完結文稿篇，敘述了在這快速發展的南美洲所發生的都市膨脹狀態之都市計畫。亦即本書收錄的前後共十二篇的演講文稿。而著書之所以命名為《闡明》，就是柯比意有強烈的慾望企圖賦予南美洲人們信心，所以把敘述當地理想的建築與都市計劃的發展，置於《闡明》中予以表達呈現。

司，2015），頁 39。

10　其中十次的演講，其演講題目分別是：第一次為「擺脫所有學術精神」（「一切のアカデミック精神の　却」；1929 年 10 月 3 日）、第二次為「技術是抒情的容器——它開啟了建築新週期」（「テクニックこそ抒情の器である－それは建築の新周期をひらく－」；1929 年 10 月 5 日）、第三次為「一切都是建築，一切都是都市計畫（urbanism）」（「一切で建築、一切でユルバニズム」；1929 年 10 月 8 日）、第四次為「一間人性化的小房間」（「人間の尺度をもつ小室」；1929 年 10 月 10 日）、第五次為「現代住宅的平面計畫」（「近代住宅の平面計画」；1929 年 10 月 11 日）、第六次為「一人＝一間房間，許多房間＝都市」（「一人＝一室、多數室＝都會」；1929 年 10 月 14 日）、第七次為「住宅——宮殿」（「住宅──宮殿」；1929 年 10 月 15 日）、第八次為「:Cité Mondiale"（世界都市），這個題目或許並不適當」（「シテ・モンディアル〔世界都市〕、ならびに恐らくは機宜を得ぬ考察」；1929 年 10 月 17 日）；第九次為「巴黎市中心市區改造計畫；布宜諾斯艾利斯可能成為地上最美的都市之一嗎？」（「巴里『ヴォワザン』〔voisin〕計画；ブエのス・アイレスは地上最も　麗な都市の一つとなり得るか」；1929 年 10 月 18 日）、第十次為「家具的異　」（「家具の更換」；1929 年 10 月 19 日）。

《闡明》到底是怎樣的一本書？於古川達雄日文譯稿完成出版後，立即有中山俠在日本建築學會的《建築雜誌》刊載了他的書評。[11] 古川認為整本書可以〈南美洲的序言〉與〈巴西聖保羅與里約熱內盧的歸結〉中的詩文所凝結的意義來表徵。也就是說，柯比意以初始接觸南美洲的壯麗雄偉之自然地形地勢為背景，激發了他自由自在對空間造型想像的〈南美洲的序言〉，其實這不是抱持實踐主義的柯比意，作出的靈巧細小意匠之表現，而是源自他本質性人格之核心，根據事實而有的清楚表露顯現之結果。這並非來自理性理論分析，而是設計者的直覺訴求，這反而直逼事象核心的詩意精神之表現。[12]

　　《闡明》全書各處都能清楚表現出柯比意並非冷靜透徹的理論家，他的思維是建構於奧古斯特・羅丹（Auguste Rodin）式狂熱之基礎上，不斷地飛躍、反轉、突入、逸出，就如地上奔流，永不停止的穿流。其驅使的語言亦如每一句文詞所示，描述建築及其射程範圍的種種現象，躍動奔轉於其文意之中。並且，他設計圖裡的一筆一劃就如細針一般，其造型感覺敏銳地滲透貫穿於《闡明》的文章裡，其文字就如其一針一線的銳利感覺。當世界面臨歷史性的轉換之際，出現的機械主義也有了新的契機之開展，而柯比意的那種雄壯的創造精神，遠遠超越國界，受到各國設計者歡迎，他那熾烈的造型慾望也超過任何意識主義而受到了讚嘆。儘管對意匠的奮戰時而出現，時而崩解，但是藝術具有的永久性之根本大義卻絲毫沒有任何動搖。即使纖弱的法國文化發生破滅，只要建築史上柯比意的意匠一如過去到現在一樣持續地存在著，那麼《闡明》的根本精神將永遠存活於設計者的

11　中山俠，〈《闡明》（ル・コルビュジエ著，古川達雄譯，東京：二見書房，1943）書評〉，《建築雜誌》694卷（1943），頁72。

12　中山俠，〈《闡明》（ル・コルビュジエ著，古川達雄譯，東京：二見書房，1943）書評〉，頁72。

核心處。[13]

　　高而潘所接觸的《闡明》，就是這樣一本面對新時代轉換當時的歷史事件，在大地之上奔流躍動的思維，直指觸動設計者的核心，表露充滿理想進步主義之柯比意銳利而雄壯創造精神的書籍，難怪高而潘要受到感動，而改變了他的人生態度，投入以建築專業為志業的畢生工作。因此可以理解高而潘，他雖然未曾在柯比意門下學習過，也畢生未見過柯比意本人，但他卻親口說出「我的老師柯比意」這句話。[14]若用高而潘自己的話來說明《闡明》對他的意義。「建築知識上對我影響最深的是科布（柯比意），他是左右我以後作品的人。契機是溫文華介紹給我的《闡明》這本書，全書共有十篇文章，是科布到南美旅行之演講集。它讓我恍然大悟。」[15]可以見得柯比意對高而潘的影響，不單單是建築設計的手法，包括他對人類社會的世界價值觀，也都深深被柯比意影響著。

（三）在接觸《闡明》前的高而潘性向與養成教育

1. 潛意識接觸進步性的機械主義

　　在前人或是筆者曾經直接對高而潘所作的訪談，發現他非常強調當時存放於「臺灣省立工學院」圖書館，亦即戰前「臺灣總督府臺南工業專門學校」圖書館，館內所藏的日文建築專業與通識性書籍與雜

13　中山俠，〈《闡明》（ル・コルビュジエ著，古川達雄譯，東京：二見書房，1943）書評〉，頁72。

14　馮健華關於北美館模矩系統為何決定「7米5乘7米5」的提問，高而潘的回答：「這個是我的『老師』柯布給的一點小啟示，『永續生長博物館』是他的美術館的構想──螺漩式的美術館。柯布說，這個管狀的美術館可以無限的擴充。同時他也說，最好的模矩是「7米2乘7米2」，高度是4米5。這個來源是從他的人體模矩（Le Modulor）來的。我們為了配合基地的實際狀況，才將模矩尺寸修改『7米5乘7米5』。……『7米5乘7米5』並不是隨便定出來的，是經過考量才做出的決定。」高而潘、馮健華，〈2013北美館建築對談〉，《TFAM before 1983：北美館建築紀事》（臺北：臺北市立美術館，2014），頁15。

15　王永成，《高而潘建築師構築性表現之研究》（臺北：國立臺灣科技大學建築研究所碩士學位論文，2012）。

誌，對他的啟蒙與專業知識的學習上有莫大的幫助。他也經常陳述，他原本並沒有要從事建築這個專業領域，就是這些日文書籍資料給了他專業啟蒙的基礎知識，因而投入建築這個領域。高而潘曾提及：「我們在那個環境成長（二二八事件），當時一直想出國，但不行，資訊來源的書本也常常進不來。我擔任助教第二年，由美國新聞處送來一大筆書，進入成大圖書館。」[16]「我有負責系裡的圖書室管理，因此獨享了閱讀美國建築雜誌的方便性。」[17]「我中學四年，再加上擔任助教時期，成大的圖書館所藏的日文書，我都過目過。」[18]

另外，在 2020 年 2 月 7 日的訪談，他說：「我唸建築是偶然的機會，因為我本來是想進入機械工程學系，因為在唸中學時期，也正好是二次世界大戰期間，新聞或是雜誌常有新武器的報導或是介紹。例如德國發明了哪一種坦克車，有甚麼樣子的潛水艇，我們年輕的時候，下課回到家看到那種報導，我對這些新穎的東西都抱有幻想，對這些機械很感興趣。雖然想進入機械系，從事機械發明工作。但是成績並不理想，只被分發至建築系。入學後雖然想轉系，但是一直沒有轉成。直到先修班進入專業課程的一年級，看到這本書《闡明》，才決定認真學習建築知識，一切從此開始。」

高而潘自青少年開始，即喜歡機械，即使是偶然，卻也可以對映柯比意理想主義裡的機械主義所論述的特質。長沼庄太郎曾於 1985 年的日本建築學會關東支部大會，以〈ル・コルビュジエ：機械主義の

16　「在高而潘擔任助教時（1953），藉成大與美國普渡大學合作之便，運用美援基金，才有機會購入美國雜誌，當時即便日本親戚寄來的建築雜誌，也經常局篩選，時而塗黑，甚至圖片遭刪，顯示當時封閉狀況。不過倒是當時在臺南莉莉水果店旁，府前路上，設有美國新聞處（現改回日治時的愛國婦人館），裡面的圖書館偶而也會有建築相關書籍，這對求知若渴的學生，也是一處獲取新知的來源。」徐明松、劉文岱，《走向現代：高而潘建築的社會性思考》，頁40。

17　王永成，《高而潘建築師構築性表現之研究》。

18　王永成，《高而潘建築師構築性表現之研究》。

理想〉為題，發表分析那作為柯比意進步理想主義核心之進步機械主義。[19] 知道對柯比意而言的正確精神，常以「時代精神」來表現，而「時代精神」的時代又被稱為「機械的時代」。對柯比意而言，「機械的時代」又有「第一機械時代」與「第二機械時代」之分，前者為提高生產性所發生的機械化，讓人類成為機械的犧牲品，換言之，為了讓機械可以發揮驅動效率，人們變成機械的附屬品，是人們為機械而活的時代。後者則是相反，將機械視為因人們的生活而存在的工具。他對機械主義的解析與對其構成及藝術特質之表露，甚至將希臘帕德嫩神廟（the Parthenon）也視為機械的成果，更進一步地說「住宅是居住的機械」（*machines à habiter*）。[20]

對柯比意而言，機械有三個概念。首先是與工業相關連之建築生產機械化概念，第二個是關於建築構成方法之機械性概念，第三個是機械所擁有的藝術性，亦即所謂的機械美的概念。柯比意雖然知道 20 世紀前後所出現的機械，造成人類生活上很大的混亂，但是他並非拒絕它的到來，而是要創造好好應用它的精神狀態。也就是要打破舊有的精神，主張使我們的精神可以與時代精神的機械主義達到調和的狀態。在建築用機械生產時，可以獲得大量生產的住宅，相反的沒有大量生產，就沒有今天我們可居住的住宅之出現。因為大量生產，所以必須要標準化、規格化、尺寸規格化，也因此出現了幾何學型態與普遍主義的出現。[21]

柯比意的機械主義並不停留於機械所導出的機能性，他也同時重視藝術層面的機能主義。柯比意是笛卡兒主義（Cartesianism），受

19　長沼庄太郎，〈ル・コルビュジエ：機械主義の理想〉，《日本建築學會關東支部研究報告集》56 卷（1985），頁 213-216。

20　「住宅是居住的機械」一語是出自 1923 年，柯比意在 1923 年所著的《走向新建築》（*Vers une architecture*）書中的用詞。

21　長沼庄太郎，〈ル・コルビュジエ：機械主義の理想〉，頁 213-216。

到「精神與物體」二元論的影響，所以主張「機能與藝術」二元分割論。而一般認為在現代主義（modernism）的概念中，機械只在機能面發生影響，但是對柯比意而言，它也與藝術面有密切的關係，換言之，他掌握了作為象徵性的機械。雖然主張機械化結果的美的人，柯比意並非唯一的人，亦即大家都注目於機械化出現的直線性的美，但是柯比意在機械化結果的直線美之上，也同時重視了象徵性的美。柯比意的機械主義理想，是重視機械的機能面與情緒面，對於這兩層面作諧調性的融合，而成為一體。[22]

在高而潘尚未接觸《闡明》之前，他未必真實能夠理解柯比意的機械主義的理想主義之思想與意圖，但是從他喜歡機械與後來對柯比意思想作相對映的學習與成長，可以知道高而潘喜歡機械與柯比意新精神的進步主義價值意義是具有相通的共性的，機械所代表的新時代精神與其構成，以及其所在象徵面所表露的機械藝術美學，也具有相通的共性。亦即高而潘後來在避開使用西洋建築歷史主義的學院派，以及象徵封建主義的「明清宮殿復興樣式」，都可以在他中學生時代喜歡機械看到，後來發展的機械主義，以及其背後所象徵的藝術面美的萌芽。

2. 反對學院派的西洋歷史主義樣式，也不喜歡「明清宮殿復興樣式」

就如前述，因為高而潘建築師本性喜歡機械所象徵的進步性機械主義之新時代精神，這一點與柯比意的《走向新建築》（*Vers une architecture*）與《闡明》所重視的進步性理想主義的機械藝術美學特性是相通的，難怪一旦接觸閱讀《闡明》之後，立即認同柯比意的新時代精神的進步性理想主義之人生觀，下定決心跟從柯比意定義下的建築與都市計劃的人生志業。

因為高而潘具有這種新時代精神的機械藝術美學意識，也才能理

22　長沼庄太郎，〈ル・コルビュジエ：機械主義の理想〉，頁213-216。

解過去他與金長銘之間的關係。前人經常指出金長銘對現代性追求的精神影響了高而潘。[23] 金氏是在 1949 年，從中國大陸移居來臺的臺灣省立工學院教師，他本身是畢業於重慶大學土木系建築組。因為金氏的到任，讓原本死氣沈沈的工學院的建築設計課程有所改變。金氏將現代建築的新觀念帶進工學院教學系統，當時的助教正是高而潘（助教期間為 1951-1954 年）。[24] 高而潘在〈追憶金長銘老師〉一文中，提及當時的「建築設計一課只是在抄描現成的施工圖。無味枯燥的作業，使我們慢慢失去了對建築設計課程興趣」；[25]「我（高而潘）認為金長銘老師的教法最適合於啟蒙教育，出題後定主題、收集資料、選擇收集資料作草圖、在製圖版上貼繪圖紙、最後以淡墨渲染而完成。程序

23　「金長銘（1917-1985）生於瀋陽。1936 年隨父赴日，進入東京工業大學土木工程系；1938 年返國後，進入陝西城固西北工學院；1939 年轉往重慶，進入重慶大學土木工程建築組。1942 年畢業後，留校任助教；1946 年任教瀋陽東北大學建築系。1949 年來臺，任成功大學專任教師，直至 1959 年，因白色恐怖氣氛濃佈而辭職赴美。於 1961 年，取得維吉尼亞理工大學建築碩士後，在維州首府里奇蒙（Richmond）定居，並任職於當地建築師事務所，至 1983 年退休，兩年後過世。在成大任教期間，金長銘主要教授建築設計與建築繪圖課程。他的教學首重身教，親自執筆替每位學生一一改圖，長時間共處，嘉惠學生極多，如陳邁、華昌宜、吳讓治、方汝鎮等人皆受其啟發。而感於現代主義建築論述在戰後漸成主流，金長銘靠自學，加上與助教高而潘等人間相互切磋，1952 年起，即教授現代建築，首開風氣之先。1959 年金長銘的離開，是臺灣建築界無可彌補的損失。由於在臺期間不長且專心教育，金長銘設計的建築作品僅有四件，其中以臺南市電信局與民族路林宅最膾炙人口。其作品空間靈動活潑，不落俗套且內部整合性高，為研究 1950 年代臺灣建築界如何透過自學，領受西方現代主義建築論述，不可或缺的部分」。徐明松、王俊雄，《粗獷與詩意：臺灣戰後第一代建築》，頁 42。

24　根據 2019 年 6 月 13 日，在高而潘建築師家中的訪談，知道金長銘雖曾在東京工業大學留學 1 年，但是對於日文文獻資料並無法應用自如。於 1959 年，國共內戰的戰亂時期匆忙來臺，身邊亦沒有建築相關的資料，所以在成大任教期間，其實成大圖書館是當時重要的建築知識來源，所以依賴高而潘對日文資料的解讀與整理，受惠於此而獲得現代主義建築知識不可忽視。

25　「考上臺灣省立工學院（成功大學改制之前校名）建築工程系後，初學建築就遇到金長銘老師，他的第一堂課就是教我們這一班。當時我們這班只有十八個學生，而對我個人來說，已開始陷入迷思中，因為建築設計一課，只是在抄描現成的施工圖。無味枯燥的作業，使我們慢慢失去了對建築設計課程興趣。此時，如不是金長銘老師來校任教，引導進入設計初學課程，我對建築絕不會產生濃厚的興趣。他引導我們熱愛建築，因而認識建築設計之本職並有所得。我覺得初學時能遇到金長銘教授他老人家，真算我運氣不錯，這是不是命運論我不知道，因為對我個人來說，我是糊里糊塗地進入建築這門的學生。」高而潘，〈追憶金長銘老師〉，《金長銘教授紀念集》（臺南：財團法人成大建築文教基金會，2004），頁 164。

簡單但需要有耐心，要有遠近的觀察才能做得好，聽起來與設計課沒有兩樣。」[26]

高而潘一方面肯定金長銘的製圖教學，在建築設計方面的知識與興趣也受教於金長銘，特別是傳來法國學院派的設計製圖法。但對於金長銘的教學以西洋歷史主義的學院派為核心知識的教育題材卻有所評論，他認為：「每提到成大建築系或大學的課程時，我常想起金長銘教授而懷念他的法國學院派的教學方式。……。一般大家都認為學院派的教學是落後的教學法，但對我來說我受益很多；並開始常到繪圖的樂趣，雖然對學院派的舊思維思想，我是反對的」。[27]

高氏這樣的談話存在矛盾，亦即雖然高建築師沒有反對學院派的舊式教學法，但是卻明確地反對所謂的學院派舊思維思想的意見。而這樣的現象唯有從高氏擁有「重視進步性的新時代精神」觀點，才能理解這種看似前後矛盾的自述內容。因為反對「學院派舊思維思想」，換言之就是反對在新的時代裡，再度建造屬於舊時代的西方歷史主義樣式的建築。

同樣地，因為時代的新舊，他也並不喜歡舊時代的「明清宮殿復興樣式」。他的這種態度，可以充分表露在他設計臺北市立美術館（以下簡稱北美館）事件中看到。針對北美館的設計甄選過程，可在 2013 年 1 月 24 日，由美術館館員馮健華與建築師高而潘進行對話，知道高建築師設計北美館設計的真意。這段談話內容也於〈2013 北美館建築對談〉中有所記錄。[28] 馮健華問高而潘，針對競圖須知中有所謂的「要表達中華文化的精神及創新獨特，高雅大方的風格」的規定，他是如何去應對的？高而潘則清楚地說明如下：「在我心目中，我一直認為

26　高而潘，〈追憶金長銘老師〉，頁 165。
27　高而潘，〈追憶金長銘老師〉，頁 164-165。
28　高而潘、馮健華，〈2013 北美館建築對談〉，頁 10-29。

當時在臺灣盛行的穿上中國衣服的建築，像故宮、中正紀念館那樣，事實上是老時代的建築。二次大戰期間，日本軍國主義也將套著帽子的建築叫做現代建築。我非常反感（例如 1921 年的明治神宮寶物殿、1937 年的國立東京博物館等類似的案例），所以我認為戴帽子的建築不能夠作為現代建築的代表。」[29]

另外，針對明清宮殿復興樣式，高而潘在任職基泰工程司時，曾經參與過故宮博物院建築的競圖，後來但因為關頌聲先生在競圖準備過程中去世，所以最後並沒有提出故宮的競圖設計圖。高而潘卻有如下的陳述：「我倒覺得幸好那次沒參加，否則如果我們入圍，那我的設計就會有一個戴帽子的建築案例。」[30]

高而潘卻很有技巧地應用：「假如要尋求自己的建築型式，殷商時代的那個造型，還可能比較吻合現代的感覺」；「為了競圖，我請我們事務所的 staff（職員）到故宮去找靈感，當時就發現了殷商時代的造型。殷商時代的藝術樸素而簡單，我認為可以拿掉很多不必要的裝飾，這樣對美術館本身是好的。因為美術館建築不是要去表現自己，它要展示別人的東西，所以你太主張自我的話，會干擾藝術家作品的造型，或者是他的企圖。」[31]

關於高而潘從殷商藝術尋找用現代主義簡樸特質以回應競圖須知，他在〈從傳統起步〉一文中，[32] 自述他的構想是來自傳統合院建築，整體建築的意象美學印象，來自於殷商雕塑及宋代的器物這件事情。他在文章開頭就點出了北美館的建築指導委員們在設計計畫書中已然指明要的是：「代表中國的、現代的美術館建築」。根據高氏自己對北美館建築的解釋，認為「中國建築的特色之一是在主體之後有其秩

29　高而潘、馮健華，〈2013 北美館建築對談〉，頁 10-11。
30　高而潘、馮健華，〈2013 北美館建築對談〉，頁 10。
31　高而潘、馮健華，〈2013 北美館建築對談〉，頁 11。
32　高而潘，〈從傳統起步〉，《雄獅美術》86 期（1978.4），頁 51-52。

序感，一進接一進，和庭園密切結合。因此，在美術館大廳之後，我們採取傳統『四合院』的形態，但是一、二樓疊合，第三層錯開，使它立體化，增加空間與自然的交融感覺。這種四合院的分割，明顯地以鋼筋混凝土的架構形態來貫穿，面材選用乳白色水泥漆或噴磁磚，一方面具有現代建築單純、俐落感覺，一方面也意味中國傳統木結構建築中的斗拱構成」。

行文至此，我們知道高而潘建築師為了回應他親身所處的時代，即使設計構想是從歷史傳統來，也是從傳統裡找出符合時代精神的元素，進行現代主義建築樣式的設計。所以在北美館明確要求採用中國建築樣式時，高而潘以非常有技巧地方式來應對。亦即，採用了中國古代殷商美術簡樸特質來為他的現代建築背書，也因此獲得業主北美館的採納。

3. 建築的社會性意義實踐與重新舊有建築類型之意義

前文曾經提及柯比意著作《闡明》讓高而潘開啟了建築視野，觸動了他對建築的熱愛，該書也讓他理解現代建築的社會性意涵，並學習到用不同角度理解種種世事。[33] 徐明松整理了柯比意對高而潘的具體影響：柯比意經常提出「建築師該承擔怎樣的社會責任？」；「道路在汽車時代有何不同？」；「地方文化的消失，家族與都市的變遷」，「新技術的破壞，道德、社會概念的轉變」，「我們時代特有的不安與存在」，「社會不安之於社會生活，將來如何應對？」；「古典，不是建築，僅是樣式」等這些疑問，引發高而潘對建築更進一步的思索，這些問題觸及的不單只是表層意義的建築形式，而是社會、趨勢性的建築議題。後來高而潘參與華江新社區（1973；圖7、8、9），人車分道、人行天橋，仿若柯比意不斷思索的城市議題，他後來的醫院建築計劃、臺北市立銀行（1978；圖10）突破性的從中山北路退縮

33　徐明松、劉文岱，《走向現代：高而潘建築的社會性思考》，頁39。

圖 7　華江整建住宅再生計畫圖 *

圖 8　和平西路三段與環河南路二段圓環西南側，
圖片來源：作者攝於 2020 年 7 月 10 日。

圖 9　和平西路三段與環河南路二段圓環北側，
圖片來源：作者攝於 2020 年 7 月 10 日。

7 | 8 / 9

以形塑市民可以做短暫休憩的廣場，乃至華視大樓底層開放、[34] 流動空間，他都竭盡全力說服業主，讓空間孕育在一個有社會價值，更前瞻的都市空間裡（圖 11），所有這一切都肇因於《闡明》一書的長遠影響。[35]

　　前文提及北美館的設計如何突破中國傳統建築樣式束縛的奮鬥，

34　徐明松、劉文岱，《走向現代：高而潘建築的社會性思考》，頁 82-85。

35　徐明松、劉文岱，《走向現代：高而潘建築的社會性思考》，頁 40。

圖 10
前臺北市銀行總行（現臺北富邦
銀行）**

其實就如胡適墓園的設計，[36] 那不僅僅為要與舊時代訣別的產出，而是高建築師更積極地賦予新建築樣式與其訣別於過去的舊思想。墓園是胡適紀念館之一部分。紀念館可分為三部分，一為臺北胡適故居，故居的建築、廊道、擺設等格局，大體上仍保持他生前的原有生活狀態；二為陳列室，係民國53（1964）年美國美亞保險公司史帶（C.V. Starr）捐贈建造，展示胡適先生的著作、手稿、照片、遺物與紀念物，以及胡適在臺灣的記錄片等；三為胡適墓園，墓園於民國63（1974）年增闢擴大範圍為「胡適公園」。[37]

胡適於 1962 年 2 月 24 日去世後，中華民國政府將胡適在臺灣的

36　徐明松、劉文岱，《走向現代：高而潘建築的社會性思考》，頁 60。

37　〈胡適紀念館：本館特色〉，《中央研究院近代史研究所》，網址：〈http://www.mh.sinica.edu.tw/koteki/about5.aspx〉（2020.8.19 瀏覽）。

＊　陳宇群，《都市漫空間 —— 華江整建住宅再生計畫（Urban overflowing:Collective Housing Regeneration Project）》（臺中：東海大學建築研究所建築碩士設計論文，2016），頁 10。

＊＊　徐明松、劉文岱，《走向現代：高而潘建築師重要作品選（1958-2011）》，頁 18。

故宅改建為胡適紀念館。另外，臺北南港當地仕紳李福人，也捐出達兩公頃的土地，以闢為胡適墓園；墓園後來擴建為一座公園，並於1973年11月12日正式開放，園內面積達16,000平方公尺。[38] 胡適故居是游春陽的設計，占地約五十坪，建築形式為平房，整體採東西洋混合，西洋的平面配置及立面切割、磚砌的牆身、日式屋瓦的屋頂，融合了多樣的風格與形式。[39]

胡適墓園計畫經費約12萬元。高而潘認為墓不是一個祭拜的地方，不需要太多的裝飾，只需要一個墓碑及讓人停留懷念的迴廊即可；墓園結構為鋼筋混凝土，因此只設計一個簡單的迴廊（圖12、13），代表著對胡適先生的懷念與思念；地面鋪白石子，最末端的樓梯中間為花崗石碑，刻有胡適的生平事蹟；另外特別的是，設計圖上原本設

38　〈胡適公園〉，《維基百科》，網址：〈https://zh.wikipedia.org/wiki/%E8%83%A1%E9%81%A9%E5%85%AC%E5%9C%92〉（2020.8.19瀏覽）。

39　吳慧君，《基泰工程司在臺灣發展之研究》（雲林：國立雲林科技大學建築與室內設計系碩士論文，2016），頁60。

*　徐明松、劉文岱，《走向現代：高而潘建築師重要作品選（1958-2011）》，頁24。

圖 11
臺北市市政中心
競圖設計案 *

圖 12
胡適墓園全區透視圖 **

11 | 12

計兩個墓塚，但因為無法找到兩塊相同的花崗石，所以改用一個墓塚。[40]

　　徐明松指出當時參與墓園設計之公開評比之建築師中，還有楊卓成等臺灣代表性的建築師，除了高而潘堅持以現代建築樣式以表達其：「墓，並非前去祭拜，而是懷念，不須太多裝修，只要墓碑及可供懷念之迴廊」之理念，其他的參與競爭者都提出所謂的宮殿式建築之普遍形式。[41]我們並不清楚中央研究院胡適治喪委員會為何排除這種普遍形式，而接受非宮殿復興樣式的墓園，這或許因為胡適畢生推動現代主義的風範，以及受胡適故居與紀念館都不是宮殿式樣式影響所致。[42]

40　吳慧君，《基泰工程司在臺灣發展之研究》，頁 60。

41　徐明松、劉文岱，《走向現代：高而潘建築的社會性思考》，頁 60。

42　根據 2019 年 6 月 13 日筆者於高而潘家中的訪談，高建築師除了提到胡適生平鼓吹現代主義之外，也因為蔣介石對胡適是否參選總統有戒心，即使胡適已經去世，也不希望用宮殿式建築去對胡適有造神的聯想契機。

**　徐明松、劉文岱，《走向現代：高而潘建築師重要作品選（1958-2011）》，頁 8。

圖 13
胡適墓園全景，圖片來源：作
者攝於 2019 年 6 月 1 日。

三、結語

　　戰後臺灣第一代建築師群裡，高而潘面臨過幾次業主要求採用
明清宮殿建築樣式，但是對於回應新時代精神的建築觀，他採取的態
度不是順從，而是拿出新建築的社會責任感與時代意義去說服業主，
因此他的建築樣態與意義可以從頭至尾採用一貫性的現代主義建築樣
式。這種對現代主義建築的堅持與他的老師無時無刻地在與舊有思維
戰鬥，以及他的「同門師兄」前川國男於 1937 年參加國立東京博物館
競圖，明知不會獲選，但仍堅持用現代主義建築作法投標的戰鬥精神
與實踐具有共通性。

　　有趣的是，高而潘建築師這種共通於世界大師柯比意與活躍於日
本 20 世紀的主要建築師之一，也是柯比意門徒的前川國男的建築創作
思想與實踐風格。其知識如何獲得？其養成過程又是如何？其個人的
性向與人生價值觀又是如何投影於他的師承柯比意與前川國男身上？
結果，我們知道對於新時代精神現代主義建築堅持的價值觀，以及對
於建築知識的學習，他的啟蒙知識是來自戰前「臺灣總督府臺南工業

專門學校」圖書館裡所留下的日文建築專業，以及通識性書籍與雜誌。因有了這些書籍，讓他接觸到世界級建築大師柯比意的核心建築思想，特別是柯比意著書《闡明》，讓高而潘有了 20 世紀初期柯比意所強調的新時代精神，也是進步性機械主義的理想，從事以建築及都市計劃來關懷時代與社會。他也因此立志從事建築這個專業領域，以一位建築人的理想主義者，也是理想的實踐者，窮其畢生學習，追求臺灣現代建築的成立、實踐與發展。因此他反對學院派的西洋歷史主義樣式，也不喜歡「明清宮殿復興樣式」，實踐了建築的社會性意義與重新舊有建築類型之意義。因為高而潘不用明清宮殿復興樣式，並非來自國家認同這種非建築創設的原因，而是因為新時代精神一貫的抉擇，這點非常重要，可能是戰後臺灣建築論述很關鍵的考量因素。

因為受到柯比意建築思想與實際上的實踐之影響，因此讓高而潘終生奉柯比意為建築與人生理想追求之導師。全面認同柯比意的現代建築的哲學思想、關懷同時代人們的生活與未來社會的動向、從事建築理論與實際的實踐等等的論述。但是他特別強調，他的建築作品絕非抄襲柯氏的建築作品，而是以他所處的建築實際的周遭環境，思考其所面臨的現在與未來的時代、社會⋯⋯等的條件下，所從事的一個全新的設計案。

參考書目

- 〈胡適公園〉，《維基百科》，網址：〈https://zh.wikipedia.org/wiki/%E8%83%A1%E9%81%A9%E5%85%AC%E5%9C%92〉（2020.8.19 瀏覽）。
- 〈胡適紀念館〉，《中央研究院近代史研究所》，網址：〈http://www.mh.sinica.edu.tw/koteki/Default.aspx〉（2020.8.19 瀏覽）。
- 〈校史〉，《國立成功大學》，網址：〈https://web.ncku.edu.tw/p/412-1000-48.php?Lang=zh-tw〉（2020.5.15 瀏覽）。
- 〈修澤蘭〉，《維基百科》，網址：〈https://zh.wikipedia.org/wiki/%E4%BF%AE%E6%BE%A4%E8%98%AD〉（2020.8.19 瀏覽）。
- 〈歷史沿革〉，《國立成功大學建築學系》，網址：〈http://www.arch.ncku.edu.tw/about〉（2020.5.16 瀏覽）。
- ル・コルビュジエ（Le Corbusier），古川達雄譯，《闡明（プレジョン）：建築及び都市計画の現に就いて》，東京：二見書房，1943。
- 中山俠，〈《闡明》（ル・コルビュジエ著，古川達雄譯，東京：二見書房，1943）書評〉，《建築雜誌》694（1943），頁72。
- 王永成，《高而潘建築師構築性表現之研究》，臺北：國立臺灣科技大學建築研究所碩士學位論文，2012。
- 吳慧君，《基泰工程司在臺灣發展之研究》，雲林：國立雲林科技大學建築與室內設計系碩士論文，2016。
- 長沼庄太郎，〈ル・コルビュジエ：機械主義の理想〉，《日本建築學會關東支部研究報告集》56（1985），頁213-216。
- 高而潘，〈追憶金長銘老師〉，《金長銘教授紀念集》，臺南：財團法人成大建築文教基金會，2004。
- 高而潘，〈從傳統起步〉，《雄獅美術》86（1978.4），頁51-52。
- 高而潘、馮健華，〈2013 北美館建築對談〉，《TFAM before 1983：北美館建築紀事》，臺北：臺北市立美術館，2014，頁10-29。
- 凌宗魁（撰文）、鄭培哲（繪圖），〈超越時代的表現主義建築師修澤蘭〉，《欣傳媒XinMedai》，網址：〈https://solomo.xinmedia.com/archi/13218-PRHA〉（2020.8.19 瀏覽）。
- 徐明松、王俊雄，《粗獷與詩意：臺灣戰後第一代建築》，臺北：木馬文化事業股份有限公司，2008。
- 徐明松、劉文岱，《走向現代：高而潘建築師重要作品選（1958-2011）》，臺北：木馬文化事業股份有限公司，2015。
- 夏鑄九，〈現代建築在臺灣的歷史移植──王大閎與他的建築設計〉，《永遠的建築詩人──王大閎》，臺北：木馬文化事業股份有限公司，2007，頁6-9。
- 陳宇群，《都市漫空間──華江整建住宅再生計畫（Urban overflowing: Collective Housing Regeneration Project）》，臺中：東海大學建築研究所建築碩士設計論文，2016。

日治時期臺灣的
博物館創設過程與其特質

◎吳瑞真

日治時期臺灣的博物館
創設過程與其特質

吳瑞真*

摘要

　　博物館起源與發展，起初由都市公共設施的物產陳列所（館）、商品陳列所（館）開始，同時具有綜合振興產業發展及作為在地與海內外風土民情、歷史文化資訊收集與傳遞、介紹、研發教育的中介場域，於當時的歐美先進國家、作為宗主國的日本與殖民地的臺灣皆是如此。

　　臺灣的博物館發展史中，對於日本殖民時期臺灣的博物館發展的討論，要在 1980 年代以後，隨著政治體制邁向民主化以後，才開始產生。相對於將博物館作為日本殖民帝國展示臺灣殖民地經營統治成果的陳述，在本文中，嘗試透過著

*　　國立臺灣大學建築與城鄉研究所博士生。

墨於臺博館的博物館發展史，回顧圍繞自己生存環境的本土歷史文化，進而面對日本殖民統治下，臺灣藝術文化的真實面貌，在爬梳臺博館的創設沿革史料之後，理解其兼具共通於當時日本國內博物館為經濟發展的殖產興業的起源特性，與自然史研究的兩種性質。

本文中所述及的臺灣的博物館，包含 1898 年設立於臺北，具有與世界共通起源的物產陳列館、1908 年以彩票局建築為館舍，兼具殖產興業特質與自然科學博物館性質的臺灣總督府殖產局附屬博物館、至 1915 年，脫離殖產興業性質的「臺灣總督府民政部殖產局附屬紀念博物館」等三座博物館性質的變化為論述核心。此外，由於陳列館與博物館自成立之始便隱含著博物館、商品陳列館及圖書館三種功能，於博物館朝向純然發展的歷程中，因為圖書館的分離與商品陳列館的開設所出現的臺灣總督府圖書館、迎賓館與商品陳列館的設置經歷，也在本文中進行討論。

21 世紀，京都工藝纖維大學三宅拓也《近代日本「陳列所」研究》序章中提及日本從 1970 年代末期開始，已有了「博物館史領域」、「經濟史領域」、「媒體傳播史／設計史／工藝史／美術史領域」、「建築史／都市史領域」等多元多

樣的觀點進行對「陳列所」的解析與追溯日本各學術領域的成立史與特質，亦從國際性的觀點「商業博物館（Commercial Museum）」來分析近代日本與國際發展的關係。換言之，近代的「陳列所（館）」隱含著許多近代化的多元多重的特質，是論述臺灣的博物館起源與特質時，不可忽略的範疇。

一、前言

臺灣的博物館發展史，[1] 主要根植於臺北的國立故宮博物院（1965）與國立臺灣博物館（1915）兩個截然不同的核心源起。在戰後早期的博物館史回顧中，主要是以國民政府遷臺以後，為了典藏、展示從中國轉移至臺灣的傳統宮殿工藝、文物與書畫的國立故宮博物院及國立歷史博物館，開啟了臺灣博物館史的記述。[2] 至 1960 年代，在政治戒嚴體制之下，臺灣當時的藝術家與相關工作者努力讓近現代美術的氣息吹進臺灣。例如，異於故宮博物院有大量典藏品的歷史博物館，於 1961 年增建「國家畫廊」，1970 年代國立臺灣博物館前身的臺灣省立博物館也開始作為國內外近現代或是臺灣美術展示交流的重要園地。到了 1980 年代之後，臺北市立美術館（1983）、國立臺灣美術館（1988）及高雄市立美術館（1994）陸續開館，正式扮演了臺灣現代化與本土化藝術活動據點的新美術館功能。

另一方面，隨著戒嚴令解除，政治民主化之後，長期退居在歷史舞臺背後的日治時期臺灣史，逐漸在 1980 年代後期露出顏臉，揭開了臺灣的博物館發展史的前頁。在日治時期極具代表性的「臺灣總督府民政部殖產局附屬紀念博物館」（現為國立臺灣博物館，以下內文簡稱臺博館）在建築造型或是蒐藏品的陳列與展示，逐漸受到關注。1990 年以來，臺灣學者論述臺博館的設立與發展，站在被殖民國家的立場，特別著重在日本殖民帝國對臺灣殖民地展示經營統治成果的工

1　儘管在國際上對於美術館與博物館並沒有非常明確的區隔與定義，但是因為臺灣特殊的歷史發展背景，這類的展示館舍都習慣稱之為博物館，並且長期以來拘泥於美術館與博物館的用詞定義亦有不少的爭論，然而在本文的行文中若沒有特別的說明，基本上可以將美術館與博物館視為同一類型的館藏展示之館舍。

2　包遵彭，〈中國博物館之沿革及其發展〉，《國立歷史博物館館刊》2 期（1962.12），頁 1-3；黃蘭翔，〈臺灣的明清宮殿建築復古樣式美術館之出現〉，《臺灣建築史之研究：他者與臺灣》（臺北：空間母語文化藝術基金會，2018），頁 309-330。

具性陳述，[3] 這是與 1960 年代以前的傳統中國工藝美術，及 1980 年代以後的本土化與近現代美術論述的不同取徑。在本文中，透過著墨於臺博館的博物館發展史，嘗試回顧圍繞自己生存環境的本土歷史文化，進而面對日本殖民統治下，臺灣藝術文化的真實面貌，在爬梳臺博館的創設沿革史料之後，理解其兼具共通於當時日本國內博物館為經濟發展的殖產興業的起源特性，與自然史研究的兩種性質。

博物館起源與發展，起初由都市公共設施的物產陳列所（館）、商品陳列所（館）開始，同時具有綜合振興產業發展及作為在地與海內外風土民情、歷史文化資訊收集與傳遞、介紹、研發教育的中介場域，於當時的歐美先進國家、作為宗主國的日本與殖民地的臺灣皆是如此。關於戰前日本國內從物產陳列所發展至正式博物館的歷史，可以參考椎名仙卓一系列的著作，[4] 及三宅拓也於 2015 年所撰寫的《近代日本「陳列所」研究》。[5] 本文立基於日本國內博物館發展的脈絡與歷史過程的時代背景與潮流下，重新檢視日治時期臺博館的創設過程

3　漢光建築師事務所，《臺灣省立博物館之研究與修護計畫》（臺北：臺灣省立博物館，1991），頁 8 -13；李子寧，〈殖民主義與博物館──以日據時期臺灣總督府博物館為例〉，《臺灣省立博物館年刊》40 期（1997.12），頁 241-273；王飛仙，〈在殖民地博物館展示歷史：以臺灣總督府博物館為例（1908-1945）〉，《政大史粹》2 期（2000.6），頁 127-145；李尚穎，《臺灣總督府博物館之研究（1908-1935）》（桃園：國立中央大學歷史研究所碩士論文，2005）；錢曉珊，〈殖民地博物館與「他者」意象的再現──三個日本殖民地博物館的分析比較〉（臺北：臺灣大學人類學研究所碩士論文，2006）；蕭宗煌，《從日治時期臺灣總督府博物館的殖民現代性──論臺灣博物館系統的建構願景》（臺北：臺北藝術大學藝術行政與管理研究所碩士班學位論文，2007）；陳其南，〈博物館的文化政治──臺灣博物館的誕生與日本殖民統治〉，《國立臺灣博物館學刊》61 卷 3 期（2008.9），頁 85-117；陳其南、王尊賢，《消失的博物館記憶：早期臺灣的博物館歷史》（臺灣博物館系統叢書 7）（臺北：國立臺灣博物館，2009）；楊政賢，〈臺灣「國家原住民族博物館」的籌設歷程與當代建構〉，《臺灣原住民研究論叢》20 期（2016.12），頁 117-143。

4　椎名仙卓，《日本博物館發達史》（東京：雄山閣，1988〔昭和 63 年〕）；椎名仙卓，《明治博物館事始め》（東京：思文閣，1989）；加藤有次、椎名仙卓編，《博物館ハンドブック》（東京：雄山閣，1998）；椎名仙卓，《日本博物館成立史：博覽會から博物館へ》（東京：雄山閣，2005）。

5　三宅拓也，《近代日本「陳列所」研究》（京都：思文閣出版，2015）。

與其特質。

　　另外，本文也檢討明治 31 年（1898）設立「物產陳列館」與同時公告的〈臺灣總督府民政局物產陳列館規則〉、於明治 41 年（1908）設立的「臺灣總督府殖產局附屬博物館」與同時公告的〈臺灣總督府民政局付屬博物館規程博物館規程〉（這項博物館規程也被沿用至大正 4 年〔1915〕所設立的「臺灣總督府民政部殖產局附屬紀念博物館」直至日本戰敗為止），可以發現物產陳列館規則與博物館規程，或許詳細程度有所不同，但是基本目的與項目都具有一貫性與共通性，可以理解「物產陳列館」與「紀念博物館」是日治時期一脈相承的博物館事業。

　　然而，作為曾經是日本殖民地的臺灣，固然繼承日本為了產業發展而舉辦的共進會、博覽會至博物館的設置發展脈絡，但是臺灣作為被殖民地的歷史烙印，不會消除亦不會被遺忘。在世紀轉換之初，受到世界關於後殖民、脫殖民研究的影響，臺灣學者們致力於殖民地博物館作為宗主國展示權力與統治成就工具性的討論，在此同時，為了展望博物館未來的發展，本文回顧近代博物館興起發展的普遍價值，以曾為殖民地而留存的遺緒（legacy），作為推動臺灣未來博物館發展上可以善加利用的價值。

二、臺灣博物館的創設沿革簡史

（一）具有與世界共通起源的「物產陳列館」時期

　　據尾崎秀真在〈總督府博物館の思い出〉裡，[6] 關於創設「臺灣博物館」的一段回憶，最初的設施是位於臨接氣象局的臺北第一高女子

6　尾崎秀真，〈總督府博物館の思い出〉，收於阪上福一編，《創立三十年記念論文》（臺北：臺灣博物館協會，1939〔昭和 14 年〕），頁 373-375。

圖 1 標示處為明治 36 年（1903）〈臺北全圖〉中「物產陳列館」所在位置，圖片來源：黃蘭翔，《臺灣建築史之研究：他者與臺灣》（臺北：空間母語文化藝術基金會，2018），頁 155。

學校的一個角落，興建於明治 31-32 年（1898-1899），稱為「商品陳列館」的建築（圖1、圖2、圖3）。[7]明治31年（1898）6月4日，以〈物

<hr />

7 這裡所稱的「商品陳列館」，應該是「物產陳列館」。在《臺灣日日新報》裡有多篇提及這棟「物產陳列所」的記述。〈物產陳列館も出品勸誘〉，《臺灣日日新報》（1898.5.19），版 2；〈物產陳列館の上棟〉，《臺灣日日新報》（1898.6.4），版 2；〈物產陳列館の出品及寄贈品に就て〉，《臺灣日日新報》（1898.7.21），版 2；〈物產陳列館の休館〉，《臺灣日日新報》（1901.1.5），版 2 等。

圖 2
明治 33 年（1900）由臺灣總督
府殖產局所設立的「物產陳列
館」，圖片來源：黃蘭翔，《臺
灣建築史之研究：他者與臺
灣》（臺北：空間母語文化藝
術基金會，2018），頁 155。
原件由國立臺灣圖書館典藏。

產陳列館の上棟〉的記載，稱這棟物產陳列館於是年的 6 月 4 日舉行
上樑儀式，而將在同年的 7 月初完工。[8]

　　明治 31 年（1898）公告的〈臺灣總督府民政局物產陳列館規
則〉（簡稱〈陳列館規則〉）其中比較重要的是第二條與第三條，[9] 以
此說明物產陳列館要蒐集與陳列的物產類與範圍，包括以臺灣為中心
的臺灣島、日本與外國各處，有關的工業、美術及美術工藝、農業及
園藝、水產、林業、礦業及冶金術、機械、殖民、教育及學術、蓄俗
及生產物等十大項目的物質標本與模型：

　　　　第二条　本館は左記の物品を陳列し公衆の觀覽に供すると
　　　　　　　　す。一本島物産、二内地物産、三外国物産、四物産

8　　〈物產陳列館の上棟〉，《臺灣日日新報》（1898.6.4），版 2。

9　　「物產陳列館規則告示一九號同程（訓令第四六號）」（1898 年 3 月 18 日），〈明治
　　　三十一年永久保存追加第十一卷〉，《臺灣總督府檔案》，國史館臺灣文獻館，典藏號：
　　　00000325009。

に關する圖書。

第三条　陳列品は工業、美術及び美術工芸、農業及び園芸、
水産、林業、鉱業及び冶金術、機械、殖民、教育及
び學術、蕃俗及び生產物の十部も大別し更に各部を
類別す、其の類別は別に之を完む。

臺北城南門內的「臺灣總督府民政局物產陳列館」於明治 31 年 7
月落成，陳列的內容包含臺灣的物產、日本國內的物產、外國的物產
及與物產相關的圖書文獻。明治 35 年（1902）6 月 4 日，總督府公告
廢止〈民政部物產陳列館規則〉，將原來臺灣總督府的行政管理移轉
至地方行政的臺北廳。[10]

轉移的起因在於物產陳列館的設立原意是要培養臺灣人，使之具

10　「明治三十一年三月（應該是 35 年 6 月 4 日）告示第一九號民政部物產陳列館規則廢止（告
示第七四號）」（1902 年 6 月 4 日），〈明治三十五年甲種永久保存第二卷〉，《臺灣總督
府檔案》，國史館臺灣文獻館，典藏號：00000708006。

有殖產勸業的經濟發展想法，實際的發展逐漸擴大其規模，後來預算無法支應需求等種種因素，因此編列了一千五百圓的預算，將行政管理權移轉至臺北廳。[11]

在總督府廢除〈陳列館規則〉後幾天的 6 月 13 日，臺北廳以「臺北廳訓令第 25 號」，公告了〈臺北廳物產陳列館規程〉，[12] 接著在 7 月 11 日又以「臺北廳告示第 29 號」，公告臺北廳陳列館的開館活動。[13] 緊接著再於次年的明治 36 年（1903）8 月 23 日，以「臺北廳訓令第 24 號」，公告更完整的〈臺北物產陳列館規程〉。[14] 這項資訊，也可以在明治 36 年 8 月 8 日《臺灣日日新報》題為〈改正物產陳列館規則〉的報導得到更詳細的說明：

> 改正物產陳列館規則：臺北物產陳列館將要擴張。改正館則。前報曾經詳記。茲因廳報。既以改正館則頒示。即舉其要領述之。本館設於臺北城內南門街。陳列內外之物產。及關乎產業之圖書。供公 之縱覽欲寄贈者。又欲委託出品者。須附以說明書送至。本館有必需處。可將其委託品買入。該委託品。倘遇天災盜難。及一切難防之事。致有損壞亡失者。本館概不負其責任。而其界內。要設揭示廣告之場。又許以私費建設賣店等。若其職員。則置館長幹事各一名。書配看守若干名。俱以臺北職員充之。[15]

11 〈物產陳列館的所管變更〉，《臺灣日日新報》（1902.4.26），版 2。

12 「臺北廳物產陳列館規程（臺北廳訓令第二五號）」（1902 年 6 月 13 日），《臺灣總督府檔案》，國史館臺灣文獻館，典藏號：00000731060X002。

13 「物產陳列館開館（臺北廳告示第一二九號）」（1902 年 7 月 11 日），〈明治三十五年乙種永久保存第十九卷〉，《臺灣總督府檔案》，國史館臺灣文獻館，典藏號：00000731073。

14 「臺北廳訓令第二四號臺北物產陳列館規程ノ件」（1903 年 8 月 23 日），〈明治三十六年永久保存第二十三卷〉，《臺灣總督府檔案》，國史館臺灣文獻館，典藏號：00000823042。

15 〈改正物產陳列館規則〉，《臺灣日日新報》（1903.8.8），版 3。

這段描述應該是從明治 35 年（1902）6 月 4 日，總督府將「物產陳列館」轉移給臺北廳之後，至明治 37 年（1904）7 月 2 日，臺北廳以「臺北廳告示第 19 號」廢止了「臺北物產陳列館」，[16] 同時也以「臺北廳告示第 20 號」告示廢止了〈臺北物產陳列館規則〉為止約兩年的時間。[17] 臺北廳管理下的「臺北物產陳列館」並沒有延續太長的時間，起初雖有總督府殖產局編列一萬五千圓的預算挹注，但終究還是因為預算不足，最後遭到廢止。

可以想見的是，若臺北物產陳列館一旦遭到廢止，其所屬的蒐藏品以及陳列品，可能面臨變賣的命運。只是沒有想到，其舊有物品在臺北廳管理物產陳列館剛滿一年，即已經開始變賣。明治 36 年（1903）8 月 21 日〈物產陳列館の古品處分〉、同年同月的 22 日〈陳列館舊品〉，同年 10 月 25 日〈物產陳列館の委托品販賣〉等報導，皆為這類的消息。其中〈陳列館舊品〉的全文如下：

> 陳列館舊品：臺北物產陳列館。為欲擴張規模。前已變更其編制。結局自去 31 年（1898）開設之時。購之入物品。間有腐朽。此際將付還之臺北廳。俾該廳拍賣。抑或備應他用。尚未決定。此外其由當時寄託之陳列物品。亦即一律辦理。擬俟各本人承諾。乃順次付入札賣出之。按前記物品。多係日用物。若寄託品則係織物。及其他多少之有價物品焉。

既然有處置陳列館舊的蒐藏品與陳列品，亦有託售販賣物產品，那麼就有公告販賣結束的通告。載於明治 36 年 10 月 27 日〈陳列館賣

16 「臺北廳告示第十九號臺北物產陳列館廢止」（1904 年 2 月 7 日），〈明治三十七年永久保存第十八卷〉，《臺灣總督府檔案》，國史館臺灣文獻館，典藏號：00000945019。

17 「臺北廳告示第二十號臺北物產陳列館規則廢止」（1904 年 2 月 7 日），〈明治三十七年永久保存第十八卷〉，《臺灣總督府檔案》，國史館臺灣文獻館，典藏號：00000945020。

品〉、於同年 11 月 13 日〈物產陳列館競賣終了〉、於同年同月 14 日的〈物產陳列館競賣終了〉等都是這類的資訊。其中的〈陳列館賣品〉，有如下的全文：

> 臺北物產陳列館。茲改其制。內地及本島商店。現出陳同館以充參考品者。依各本人之希望。自一昨日（前天）起，悉行販賣矣。

明治36年11月14日的〈物產陳列館競賣終了〉，則有如下的記載：

> 物產陳列館競賣終了：臺北物產陳列館之古品。而前日來於館內。日々入札競賣。大抵賣結。尚有殘品多係日用之物。豫定本日畢其競賣。

從這些文獻的梳理，「臺北物產陳列館」於明治 31 年（1898）7月興建完成，隨著博物館的管理單位從總督府民政部遷移至臺北縣廳，至明治 36 年（1903）11 月 14 日的蒐集品陳列品處置結束為止，正式走入歷史。後來這些空下來的物產陳列館建築被充用為「國語學校內並置之小學校校舍」之用。[18]〈物產陳列館充用校舍〉中有如下全文的記述：

> 物產陳列館充用校舍：學齡兒童日增。小學校益形狹溢。南門街之物產陳列館。欲權充校舍之用。臺北廳經向當道申請。於再昨日蒙認可。先以國語學校內所並置之第一小學校。移轉來

18　〈物產陳列館の校舍流用〉，《臺灣日日新報》（1902.2.3），版 2；同年 4 月 7 日版 2 的〈女子補修科の始業〉、同年同月 8 日版 3 的〈女子補修科之始業〉中均可見相關報導。

圖 4
國語學校附屬小學校及測候所位置
圖（1905），圖片來源：「3-3b 臺北市
區改正圖—明治三十八年（下）」，黃
武達編，《日治時期臺灣都市發展地圖
集（1895-1945）》（臺北：南天書局，
2006）。

此。加以修繕。至次年度即四月。可得開始授業（圖4、圖5）。

另外，在〈女子補修科之始業〉，記述了臺北廳長及臺北廳囑托
的教師們蒞臨原來的物產陳列館，在那裡舉行了開學典禮：

女子補修科之始業：日前認可之第一小學女子補修科。來十日
在元物產陳列館內。總是廳長及各囑托講師等臨場。行授業開
始之式。

（二）仍以殖產興業為中心的「臺灣總督府殖產局附屬博物館」
時期

在「臺灣總督府殖產局附屬博物館」（簡稱「殖產局博物館」）新
成立時，館長為殖產局技師川上瀧彌，其下三位學藝員之一的素木

得一在〈博物館創設當時を顧みて〉文章提及，[19] 要在臺灣設置博物館是後藤新平於擔任民政長官的時候即有的構想。後來於明治41年（1908），適逢臺灣縱貫鐵道的全線開通，作為鐵道竣工紀念祝賀活動之一，正可以向來臺參與祝賀活動的皇族親王與達官顯貴展示臺灣，於是總督府制定了〈臺灣總督府民政局付屬博物館規程博物館規程〉（簡稱〈博物館規程〉），利用剛完工，但因中止彩票發行，不被使用的彩票局建築做為博物館。

根據尾辻國吉的回憶，明治39年（1906）總督府發布了彩票局規程，以「慈善、衛生、廟社保存」為目的，設置彩票局，販賣臺灣彩票。在日清戰爭之後，景氣轉為熱絡，彩票也甚為受歡迎，並擴展至日本國內販賣，但這卻與日本國內之大政官所公告發生抵觸，造成依法取締上的混亂，隔年（1907）停止販售。此時彩票局建築尚未建成，便即擱置，後來建築就充作博物館使用，直到大正4年（1915）野村一郎設計的新臺灣博物館落成之後（圖6、圖7、圖8），彩票局建築轉作臺灣總督府的圖書館使用（圖9、圖10、圖11）。[20]

據〈訓令第83號〉及〈博物館規程〉所示，博物館本身附屬於殖產局，館長由殖產局的高官充任。博物館設置的宗旨之一，為其作為臺灣殖產興業成果的一部分。它收集陳列的物品，是關於臺灣在學術、技藝及產業上有價值的標本與參考品，以供大眾庶民參考、參觀

19　素木得一，〈博物館創設當時を顧みて〉，收於阪上福一編，《創立三十年記念論文》（臺北：臺灣博物館協會，1939〔昭和14年〕），頁 377-379。

20　彩票局是近藤十郎的設計，有後藤氏、依田氏、荒木氏等人協助製圖，現場的監督由山名氏負責，建築完成於明治41年（1908）。參看尾辻国吉，〈明治時代の思い出その一〉，《臺灣建築會誌》13輯2號（臺北：財團法人臺灣建築會，1941〔昭和16年〕），頁 11-18；〈明治時代の思い出その二〉，《臺灣建築會誌》13輯5號（臺北：財團法人臺灣建築會，1941〔昭和16年〕），頁 41-49；〈明治時代の思い出その三〉，《臺灣建築會誌》14輯2號（臺北：財團法人臺灣建築會，1941〔昭和16年〕），頁 1-20；黃蘭翔，〈他者國家在臺灣的臨現：解讀日人統治臺灣最早期的建築特徵與意義〉，《臺灣建築史之研究：他者與臺灣》，頁 145-184。

圖 5
第一女學校與測候所位置圖（1932），
圖片來源：「3-10b 臺北市區計畫街
路並公園圖（下）── 1932」，黃武
達編，《日治時期臺灣都市發展地圖
集（1895-1945）》（臺北：南天書局，
2006）。

之用。[21]

　　明治 41 年（1908）8 月 12 日，《臺灣日日新報》有一則記者與
當時的民政部殖產局長宮尾舜治（1868-1937；民政局長任期 1907 年 4
月 1 日 -1910 年 9 月 15 日）同船由臺灣前往東京的船上，順便進行訪
談的訪談紀錄。[22] 宮尾在殖產局長任內代理過土木部、鐵道部與臺灣總
督府民政長官，在當時是具有相當行政影響力的人。

　　宮尾提及殖產局博物館時說明，殖產局博物館有時被世人視為只
是展覽會或是博覽會、生產博物館，但是，即使目前的殖產局博物館

21　明治 41 年（1908）8 月 26 日《臺灣日日新報》〈博物館規程〉一文相關記述，包括可以提供
　　陳列的物品類別、不可提供陳列的物品、提供與贈與物品的相關辦法手續，參觀券與入門票的
　　相關規定。參看〈博物館規程〉，《臺灣日日新報》（1908.8.26），版 2，雜報。
22　〈博物館の本旨〉，《臺灣日日新報》（1908.8.12），版 2。

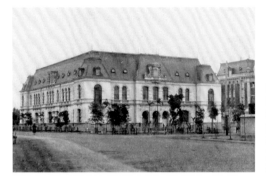

規模仍小，它作為一處自然科學博物館，首先主要以收集臺灣的動物、植物、礦物等所有的標本，配置那些收集來的博物產品，假以時日，讓已經消失的歷史做一目了然的陳列，雖然無法在一開頭就獲得完美的物品，但在十年、二十年、五十年後，必然對世界學會將有所貢獻。……假若能夠理解博物館計畫與目的，就不會斤斤計較（彩票局內）公會堂空間內部大小的問題，反而會贊同企圖對世界學界貢獻微薄之力的博物館，期待它將來有更大規模的發展。今日的殖產局博物館雖小，但是往後幾年必然擴大其規模，期待在動物、植物館、礦物館、人種館、風俗館、歷史館、生產博物館等所有面向，都能發展完全。

明治 41 年（1908）所制定的〈博物館規程〉，或是宮尾舜治所談的博物館設置的用意，是剛設立「殖產局博物館」最初的願景期待，事後的發展又是如何？在前文提及的素木得一於昭和 14 年（1939）所寫的回顧文〈博物館創設當時を顧みて〉中提到，當時的博物館陳列

圖 7
「彩票局」建築正立
面圖，圖片來源：
《臺灣日日新報》
（1907.2.2），版2。

是以臺灣的自然科學為主體，於歷史部門進一步分為「土俗」[23]與「蕃族」[24]個別展出珍貴陳列品，讓世人知道臺灣的特殊文化特質，這是博物館值得驕傲的部分。至於自然科學部分，要提出純正的科學性展示是有困難的，乍看之下有如產業館性質的展示樣態乃是有不得已的苦衷。[25]雖然如此，仍有臺灣縱貫鐵路的大安溪鐵橋或是魚藤坪隧道的模型，牡丹坑、金瓜石金山精煉模型、出礦坑石油坑模型可以吸引觀眾目光的作品。在植物方面，另外製作了一間臘葉室，藏置了標本。礦物、動物方面製作了昆蟲標本作為展示之外，也藏置了不少標本，可以提供好學之士作為研究與參觀的材料。另一方面，注意相關資料文獻的搜集，打下了當時設置圖書館的基礎。[26]

23　係指當地的人民與風俗。
24　係指原住民族。
25　素木得一，〈博物館創設當時を顧みて〉，頁 377-379。
26　素木得一，〈博物館創設當時を顧みて〉，頁 378。

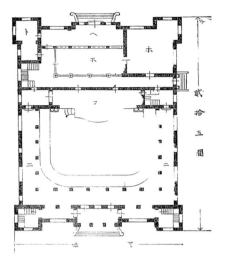

圖 8
「彩票局」建築平面圖，
圖片來源：《臺灣日日新報》，
（1907.2.2），版 3。

「殖產局附屬博物館」開館當時，明治 41 年（1908）10 月 22 日及 23 日的《臺灣日日新報》，前後刊出日文與漢文版，同樣以〈殖產局博物館〉為題，忠實描述當時陳列規程中十二種類型的蒐集陳列品與陳列物品的內容：[27]

> 殖產局博物館：殖產局博物館本日仰蒙閑院宮殿下辱臨。備極光榮。因開館以為紀念。自明日以往。准眾庶觀覽。其陳列品。分有十二種。為列如下。
>
> 第一部　為地質及礦物。設在後面樓上南隅之一室。陳列有用礦物、石、土壤、化石等標本。且備置天文、地理、

27　《臺灣日日新報》於明治 41 年 10 月 22 日，刊出日文版之〈殖產局博物館〉，接著又在翌日的 23 日，又刊出漢文版的〈殖產局博物館〉。

氣象等圖表。

第二部　　為植物。陳列樓上北邊之廣室。川上、森其他斯業篤
　　　　　學家、冒險探集者最多。顯花植物、隱花植物，有用
　　　　　植物等之腊葉（藏收酒精中者），以及圖書、寫真等
　　　　　暨本島植物，充滿室內。別選後面樓上北隅之一室，
　　　　　藏標本一千餘種。此皆足表明植物各科者也。

第三部　　為動物。占有樓上廣室大半。陳列哺乳類、鳥類、爬
　　　　　蟲類、魚類、兩棲類、節足動物、軟體動物、下等動
　　　　　物剝製（藏收酒精中者）、圖畫等。其數不遑枚舉。
　　　　　其中本島特產甚多。皆足珍奇也。

第四部　　乃人類器用，竝蒐集本島蕃人物貨，以家屋模型、衣
　　　　　服、食物、用具、武器、土器、石器暨圖畫等。多半
　　　　　附錄伊能梅陰氏手記，以說明之。一見令人如目睹蕃
　　　　　人蕃族之感。以此一部充塞後面樓上中央之廣室，亦
　　　　　可謂盛矣。

圖 10
原「彩票局」被轉用為總督府
圖書館內部，圖片來源：黃蘭
翔，《臺灣建築史之研究：他
者與臺灣》（臺北：空間母語
文化藝術基金會，2018），頁
157。原件由國立臺灣圖書館
典藏。

第五部　為歷史及教育資料。以後面樓下南隅之一室當之。而
　　　　現代物概不陳列，務蒐列古代文書、雕刻、宗教、服
　　　　裝、家什、其他珍寶及精巧模型等，又有關係教育圖
　　　　表等。一入此室，可知本島風俗變遷之一斑矣。

第六部　為農業材料。列在廣室中段，有本島農產物及施工之
　　　　物各種，而果實珍品種類尤多。

第七部　為林業資料。列在廣室前面之上段，有竹材、木材、
　　　　纖維植物、樹皮、其他林產物數種。並將精巧森林寫
　　　　真數十張，插迴轉臺上。

第八部　為水產物。在廣室北邊之中段，陳列魚介、海藻、其
　　　　他產物，竝養殖用具、圖書等。

第九部　為礦業資料。其標本與第一部同室，又模型在廣室。
　　　　但此一項別誌之。

第十部　為工藝品。在廣間南方之中段，集列本島萬般工藝品。

第十一部　題曰貿易。在後面樓下中央之室，陳列各種輸入品

圖11 臺灣總督府民政部殖產局附屬紀念博物館正面設計圖，圖片來源：「臺北公園使用許可申請認可（臺北廳）」（1913年4月1日），〈大正二年永久保存第三十五卷〉，《臺灣總督府檔案》，國史館臺灣文獻館，典藏號：00002122001。

之標本。本島人所愛用物貨，尤極明晰也。

第十二部　大廣室。此館原擬充當彩票局，故抽籤場中最高壇，仍置抽籤器，轉令追想當時形勢。左右陳列樟腦，其前面安置燈臺模型，頗極精鍊與工巧。中央壇邊有美櫃，納生蕃模型，明示隘勇線設備，及巡查隘勇監視之狀。且於線內腦丁之作業，一一摹造偶人，□□逼真□□。鹽田模型，各種設施及功夫作業等，歷歷如在目前。其左方有糖務局出陳之精糖標準、甘蔗標準。其左方有出礦坑石油樽之模型。廣室而外接中庭，有美麗棚架，裝置藺草、製剪花，可與內地美貨，競呈華美。□此博物館，為科學大博物

館之階梯。其場屋雖不免狹小，然能蒐集各種材料，
備極陳列之巧，亦可見其經營之熱心矣。

　　文中前五項陳列品，符合殖產局長宮尾舜治的期待，以自然科學
博物館或是屬於民俗博物館的歷史文化陳列展示。後五項與已經廢除
的「物產陳列館」性質相符，也就是宮尾所提的「生產博物館」概念
的陳列品陳列。無怪乎素木得一的回憶裡，指稱博物館事務移至商工
課，館長亦由商工課長兼任，其陳列方式也逐漸轉變成商品陳列館式，
與自然科學博物館的性質越來越遠。雖然如此，博物館仍致力於各年
度資料的收集，雖然臺灣島內的資料停止於設置當初的狀態，並沒有
進一步收集與展示，但是關於對岸南方中國及南洋地方的產業、「土
俗」等珍貴資料則有了豐富的搜集，其與臺灣「蕃俗」有一對比的關
係，成為博物館一個引人注意的亮點；在鳥類、獸類、魚類、貝類各
方面盡可能努力於展示其原有自然的狀態。[28]

　　綜上，殖產局博物館的設置宗旨是以臺灣為主體的自然科學與「土
俗」文化與「蕃族」民族歷史人文相關資料的收集、展示、研究與教
育為的博物館，但是就如同〈博物館規程〉[29] 所提及學術、技藝與產業
三大方向的發展，並且就其所轄直屬的殖產局，這座博物館本來就被
賦予了振興臺灣產業與經濟發展的任務角色。從這座博物館所屬的管
轄亦可以知道其具有產業經濟發展與歷史文化的社會教育特質。

　　必須一提的，是博物館館長由殖產局高等官擔任，歷任多位來
自不同管理單位的長官。創設之初由殖產局農務課技師川上瀧彌擔
任（1908 年 10 月至 1911 年），後來的館長依序由殖產局商工課長立

28 素木得一，〈博物館創設當時を顧みて〉，頁 377-379。

29 「訓令八十三號博物館設置告示九十六號同規程ヲ定メ同百二十九號同觀覽料ノ件」（1908
年 4 月 21 日），〈明治四十一年永久保存第四十八卷〉，《臺灣總督府檔案》，國史館臺灣
文獻館，典藏號：00001407008。

川連兼任館長（1912 年）、再次回到農務課川上瀧彌技師兼館長（1913年至 1915 年 8 月）。到了大正 5 年（1916），博物館遷移至新公園的「兒玉總督後藤民政長官紀念博物館」之後至大正 9 年（1920），仍由殖產局所轄的商工課長田阪千助兼任館長。但是自從大正 9 年以後，改由文教局的學務課或是社會課課長兼任館長。在日治時期最後一年的1945 年則直接由文教局局長松山儀藏兼任之。[30]

（三）脫離殖產興業特質的「紀念博物館」

　　明治 39 年（1906），為紀念兒玉源太郎與後藤新平，在臺北新公園內已拆除的臺北天后宮舊址上籌建紀念館，大正 4 年（1915）8 月，以「臺灣總督府民政部殖產局附屬紀念博物館」之名開館。我們再回到素木得一的文章，他提到「兒玉總督後藤民政長官在職紀念博物館」為一座總建坪 510 坪，工程費二十七萬圓，兩層樓堂堂希臘羅馬的古典復興樣式（素木稱其為「羅馬樣式」）的建築；紀念館樓上有兩個陳列室，樓下亦為兩個陳列室，一旦將陳列室分化成上述十二種類型陳列品的展示，就顯得狹小，因此將原先設計做為準備作業空間的地下室，也作為陳列展示的空間，才能符合預計展示的構想。[31]

　　「紀念博物館」是明治 44 年（1911）5 月 8 日，由臺北廳長井村大吉（臺北廳長在任：1909 年 10 月 25 日-1914 年 6 月 10 日），向當時的臺灣總督佐久間左馬太（臺灣總督在任 1906 年 4 月 11 日-1915年 5 月 1 日）請示，由「故兒玉總督後藤前民政長官紀念營造物建設會」（簡稱「紀念建設會」）委員長內田嘉吉（1866-1933；臺灣總督在任 1923 年 9 月 6 日-1924 年 9 月 1 日）向臺北廳提出的使用官有地（國

30　中央研究院臺灣史研究所，《臺灣總督府職員錄系統》，網址：〈 http://who.ith.sinica.edu.tw/mpView.action 〉（2020.4.30 瀏覽）。

31　素木得一，〈博物館創設 時を顧みて〉，頁 377-379。

庫業地）大加蚋堡臺北城內石坊街地番 2 及 3 的兩筆土地，作為「故兒玉總督後藤前民政長官紀念營造物」建設用地的認可申請案。在受殖民統治的臺灣，又是總督府最高級的行政官們所組成的「紀念建設會」的申請案，於大正 2 年（1913），由臺北廳長向總督報告，照案通過興建「紀念博物館」。[32] 這兩筆地土地是「大加蚋堡臺北城內石坊街圖」中，標示的「建二」與「建三」，目前不知道「建一」的相關資訊。當時的「建二」是臺北廳所管轄的公園預定地，只不過是雜草叢生的空地。而「建三」則民政部所轄，市區改正計劃裡，也是屬於公園預定地，當時已有陸軍經理部的宿舍興建在上面。

　　博物館興建所需的經費，興建營造物需要捐款三十萬圓。臺灣人必須負責十五萬圓，日本人也負責一半。也規定了官員按照薪俸多寡捐獻金額的多寡比例都有規定。[33]

　　大正 4 年〈1915〉3 月 13 日《臺灣日日新報》第 6 版刊載有〈博物館落成式〉為題的記述。另外於同年 5 月號《臺灣時報》中的「漢文時報」，亦有題為〈紀念博物館落成〉的如下記述：

> 紀念博物館落成……明治 39 年（1906）之將暮時，所議全成矣。遴選委員，募集捐款，計二十七萬有餘金。擇地於新公園北畔，比至大正 2 年 4 月興工，本年 3 月竣工。基地計 500 有餘坪，建築洋式，樓房二層，大廳內，奉安以兩公銅像（兒玉總督與後藤民政長官），結構宏壯，裝飾完備，真簡大觀也。乃以 4

32　「臺北公園使用許可申請認可（臺北廳）」（1913 年 4 月 1 日），〈大正二年永久保存第三十五卷〉，《臺灣總督府檔案》，國史館臺灣文獻館，典藏號：00002122001。

33　「臺北公園使用許可申請認可（臺北廳）」（1913 年 4 月 1 日），〈大正二年永久保存第三十五卷〉，《臺灣總督府檔案》，國史館臺灣文獻館，典藏號：00002122001。文件檔案裡保存了建造「紀念博物館」的經費籌措的方式與總經費之概算。文中並沒有透露制定該制度的精確年分時間，應該是立案開始的明治末年至大正 5 年竣工之前。

月 18 日，舉行落成式。屆時、天陰、幸得不雨。……[34]

　　「紀念博物館」於大正 4 年 3 月完工，面積大小有 500 餘坪，為二層樓的洋式建築（其實應該稱為「古典的希臘羅馬復興樣式」），於 4 月 18 日舉行落成儀式典禮。接著在同年 9 月號的《臺灣時報》，以〈臺灣博物館開館〉為題，指出了如下的幾件事情：「紀念博物館」的陳列品直接從書院街的「殖產局博物館」移送過來，定於大正 4 年 8 月 20 日進行開館；第一室為地質、礦物室，第二室及第三室為蕃族室、[35] 第四室為南洋室、第五室與第六室為動物室；第七室為林業室、第八室農業室；陳列的內容更為充實，博物館建築造型獨特讓館員引以為傲（圖 12、圖 13、圖 14）。[36]

　　「紀念博物館」繼承明治 41 年（1908）以來「殖產局博物館」〈博物館規程〉所規定的陳列品分為十二種陳列展示規則，於 1915 年 10 月 4 日《臺灣日日新報》，以〈博物館及新設備：陳列裝置之完成〉為題，指出「臺北紀念博物館，轉移以來，為日尚淺。各品陳列後，其室內裝置多未改，故陳列裝置不至完成」。[37] 亦即，不但延續了〈博物館規程〉，其在新的博物管理的陳列也與舊的博物館一樣。不過，各室的主題已經逐漸放棄原來第五類型的漢人歷史及教育資料、第十類型的工藝品，或是將第二類型的植物併入第七室的林業室，第四類型的人類器用併入蕃族室，也就是將「生產博物館」特質，轉向「自然科學博物館」方向發展，關於人類器用部分更集中於臺灣原住民文化的收藏與陳列。

　　於大正 5 年（1916）8 月 8 日《臺灣日日新報》第 6 版，載有以〈博

34　〈紀念博物館落成〉，《臺灣時報》68 期（1915.05），頁 4-5。
35　指原住民室。
36　〈臺灣博物館開館〉，《臺灣時報》72 期（1915.09），頁 59。
37　〈博物館及新設備：陳列裝置之完成〉，《臺灣日日新報》（1915.10.4），版 4。

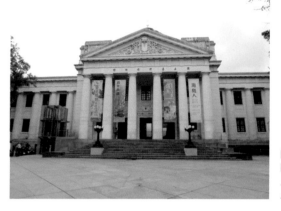

圖 12
國立臺灣博物館正立面，圖
片來源：作者攝於 2012 年 5
月 31 日。

物館近況〉為標題的記述：

博物館近況：7月中紀念博物館觀覽人員。總數六百九十六名。
此開館日數 19 日間。一日平均三十六名。其日數及觀覽者之少
者。蓋共進會（1916 年 4 月 10 日 -5 月 15 日）終後。各種寄贈
品陳列上。改從來之法。將陳列棚新行配置。自 6 月 20 日。至
7 月 10 日尚休館。今則向共進會時湘南木工場讓受其陳列場。
而同時新設之歷史部、南洋及蕃族部、動物部等。近來整備全
足。各部陳列品點數。合從來之分。歷史室九百六十二點。南
洋及蕃族室兩千八百點。動物室一萬五千五百五十點。此新式
陳列臺收容可倍于舊。向後必能保其餘裕也。[38]

38　〈博物館近況〉，《臺灣日日新報》（1916.8.8），版 6。

圖 13　國立臺灣博物館中央大廳，圖片來源：作者攝於 2012 年 5 月 31 日。　　　13｜14

圖 14　國立臺灣博物館中央大廳仰視圖頂，圖片來源：作者攝於 2012 年 5 月 31 日。

　　昭和 8 年（1933）1 月號的《臺灣時報》，以〈督府博物館の革新〉為題，指出臺灣總督府自從明治 41 年（1908）創設「殖產局博物館」以來，經過了二十五年，已經過了陳列材料的蒐集時代，開始進入科學性見解整理的時代，動物學如臺北帝大青木文一郎教授（1883-1954）與臺灣總督府臺北第二師範學校堀川安市教諭；礦物地質學如臺北帝大早坂一郎教授（1891-1977），歷史學有臺北帝大岩生成一助教授（1900-1988），土俗學有臺北帝大移川子之藏教授（1884-1947）與宮本延人助教（1901-1987）等先進菁英積極地從事研究，還有植物學等種種新的部門亦有新的學者參與。[39]

39　〈督府博物館の革新〉，《臺灣時報》158 期（1933.01），頁 180-181。

三、臺灣總督府圖書館的設立

　　原本陳列於彩票局的「殖產局博物館」展品移轉至「紀念博物館」
之後，彩票局的使用也是注目的焦點之一。實際上，為了要搜集各方
的資訊與陳列品的種種相關文獻資料，物產陳列館、商品陳列館或是
博物館等設施，與圖書館的設置都有密切的關連性。在日本殖民地的
臺灣最早設立「物產陳列館」當時所制定的〈陳列館規則〉（1898）中
所規定的四大類陳列物品之中，關於物產的圖書就是其中的一類。可
見當時的臺灣總督府對於相關圖書的收集、展示與普及之重視程度。
同樣的，在明治 41 年公布的〈博物館規程〉中，所列的十二種類的陳
列品中，也都強調各類相關圖書、文獻、資訊的收集與展示。[40] 於素木
得一的回憶文中，也提及了「殖產局博物館」：「也藏置了不少標本，
可以提供好學之士作為研究與參觀的材料。另一方面也注意相關資料
文獻的搜集，打下了當時設置的圖書館之基礎」，[41] 忠實描述了當時的
狀態。

　　雖然對於一時搬空的「殖產局博物館」（彩票局），曾經打算將
樓上作為「紀念博物館」分館南洋館，樓下作為遞信部使用。[42] 關於分
館的南洋館，在 1999 年 6 月出版的《臺灣省立博物館創立九十年專刊》
中載有歐陽盛芝與李子寧共著稱為〈博物館的研究：一個歷史的回顧〉
中提到，[43]「殖產局博物館」遷至「紀念博物館」是在大正 4 年（1915）8
月 20 日，後來在 11 月 1 日「殖產局博物館」以分館名義重新開館，

40　〈殖產博物館〉，《臺灣日日新報》（1908.10.22），版日 4；〈殖產博物館〉，《臺灣日日新報》
　　（1908.10.23），版漢 4。
41　素木得一，〈博物館創設當時を顧みて〉，頁 378。
42　〈博物館及新設備：陳列裝置之完成〉，《臺灣日日新報》（1915.10.4），版 4。「又從來以
　　書院街舊館為分館。除新設本館之臺灣關係各陳列品之全部，以分館樓上為南洋館，階下為遞
　　信館，且得其餘裕，將別置歷史部。若各以來十日完成之。同時本館、分館則可全部完然」。
43　歐陽盛芝、李子寧，〈博物館的研究：一個歷史的回顧〉，收於李子寧編，《臺灣省立博物
　　館創立九十年專刊》（臺北：臺灣省立博物館，1999），頁 114-189。

館內主要陳列南洋各島的參考品;又在翌年 1916 年 3 月 17 日,廢除規程裡的分館相關規定,實際上則於大正 6 年(1917)3 月 15 日,才真正停止分館的運作。同時將分館的陳列品搬遷至本館(紀念博物館),新設南洋陳列室,至此合併為一館。[44]

不過,大正 4 年(1915)7 月 7 日《臺灣日日新報》第 2 版報導,在 6 月 15 日,就已經把總督府圖書館移轉進入原來的「殖產局博物館」裡。[45] 從大正 3 年(1914)與大正 5 年(1916)圖面相比較,有相同的驗證(圖 15、圖 16)。

實際上,臺灣總督府圖書館的圖書收藏量是超過陳列館與博物館內的收藏。大正 3 年(1914)1 月 1 日〈臺灣總督府圖書館官制〉敕令案所載設置圖書館的理由書中說明,臺灣設置圖書館是為了輔助對臺灣居民的教育普及,其目的顯而更為基本與周延。[46]

根據蘇芷萱在〈國史館臺北辦公室——原臺灣總督府交通局遞信部的建築〉文中考證,[47]「總督府殖產局博物館,完工於 1908 年,1915 年殖產局臺灣博物館遷至新公園(今紀念公園)內的博物館,該館舍即做為總督府圖書館之用,1915 年 8 月 9 日,總督府圖書館開館,並接收『臺灣文庫』藏書」;[48]「登瀛書院……1880 年由臺北知府陳星聚合官民募資所建,日治時期改名為『淡水館』,1901 年『臺灣文庫』亦在此開設,為臺灣第一座公共圖書館」;[49]「1906 年,淡水館拆除,

44　歐陽盛芝、李子寧,〈博物館的研究:一個歷史的回顧〉,頁 122-123。此處引用的幾個時間點都與《臺灣日日新報》的報導有出入,因為與本文的論旨沒有違背,所以此一課題留待後日再做求證修正。

45　〈開館期近〈總督府圖書館〉,《臺灣日日新報》(1915.7.7),版 2。

46　「大正三年度豫算二伴フ官制改正」(1914 年 1 月 1 日),〈大正三年永久保存第一卷〉,《臺灣總督府檔案》,國史館臺灣文獻館,典藏號:00002212002。

47　蘇芷萱,〈國史館臺北辦公室——原臺灣總督府交通局遞信部的建築〉,《國史館館訊》1 期(2008.12),頁 144-161。

48　蘇芷萱,〈國史館臺北辦公室——原臺灣總督府交通局遞信部的建築〉,頁 145。

49　蘇芷萱,〈國史館臺北辦公室——原臺灣總督府交通局遞信部的建築〉,頁 144。

圖 15　臺灣總督府殖產局附屬博物館位置圖（1914），圖片來源：底圖，中央研究院人文社會科學研究中心地理資訊科學研究專題中心，《臺灣百年歷史地圖》，網址：〈http://gissrv4.sinica.edu.tw/gis/taipei.aspx〉（2020.4.30 瀏覽）。

『臺灣文庫』關閉，圖書移交『東洋協會臺灣支部』保管。該批圖書原本收藏在新公園中的『天后宮』，後移至大稻埕六館街板橋林本源商號所有之房屋內，最後為臺灣總督府圖書館接收。目前剩餘約三千冊的圖書，由國立中央圖書館臺灣分館保管」。[50]

　　此外，大正 3 年（1914）10 月 25 日的《臺灣日日新報》所載〈圖書館と準備〉一文中，提及即將搬遷進入「殖產局博物館」建築：「圖書館在開館之前，必須有一段相當長的時間與場所，進行圖書整理分類與購買之準備工作，當下暫時利用艋舺祖師廟內，舊國語學校附屬女學校所借用的民宅充當準備室。所整理的圖書多少是繼承官民原來所有的圖書，還有就是因為有新館舍的使用，調查新的圖書並進行購買的工作」。

50　　蘇芷萱，〈國史館臺北辦公室——原臺灣總督府交通局遞信部的建築〉，頁 145。

　　由此可見，大正 4 年（1915）「殖產局博物館」開館的圖書館基礎，
是原來博物館內已經收藏並提供專家研究與民眾閱覽的圖書，但圖書
來源不止於此，亦有原來藏書在淡水館之臺灣文庫，以及搜集自當時
官民所有的藏書與新購的圖書。

四、迎賓館與商品陳列館

　　素木得一曾經對於大正 4 年（1915）興建完成的「紀念博物館」
的特質作過如下的評論：

> 其形態已經齊備，陳列展示的形式也完全更新了，但是仍然無
> 法脫去商品陳列館的氣質，這在當時的情況而言，也是不得已
> 的現象之呈現。大正 5 年（1916），臺北舉辦始政二十年紀念
> 臺灣勸業博覽會，興建了位於植物園內的迎賓館，博覽會結束

後仍被留存下來，這裡被作為純粹的商品陳列館，發揮其本來的主要功能角色。[51]

素木氏所說的博覽會，就是由當時的民政長官內田嘉吉，於大正4年（1915）7月21日宣布，展期從大正5年（1916）4月10日至5月15日，吸引八十一萬人次的臺灣第一次大型博覽會——臺灣勸業共進會。第一會場位於尚未完成的總督府廳舍，第二會場則位於臺北苗圃今之植物園內；第一會場的分館，即上述剛移入的臺灣總督府圖書館（「殖產局博物館」），同時，在「臺灣島門」市鎮的基隆，設置160坪的大水族館。

大正4年9月24日《臺灣日日新報》〈共進會建築計畫迎賓館〉提及迎賓館：

> 迎賓館：本館以永久保存計。工事頗要十分注意。即擬採純日本樣式。當日計畫。欲半部起在池中。嗣後以費款關係。但決起於池畔。又建築材料。頗擬以阿里山檜材為主。但阿里山作業所供給如何。頗未可知。或至用內地材料。亦非所計。此建坪定150坪。帶樓為二層（圖17）。[52]

這意味在臺灣勸業共進會籌備階段，已經預計將迎賓館作為永久保存的建築物。在大正5年（1916）6月16日《臺灣日日新報》第2版，就有以〈商品陳列館計畫〉為題的陳述。亦即，「過去臺灣所產的商品都由『殖產局博物館』所收藏，今天若與『紀念博物館』設立意旨不同，另設商品陳列館，將現在所有的商品全部移至此處蒐藏管

51　素木得一，〈博物館創設當時を顧みて〉，頁377-379。

52　〈共進會建築計畫迎賓館〉，《臺灣日日新報》（1915.9.24），版5。

圖 17
1916 年興建完成，曾作為臺灣
勸業共進會迎賓館的殖產局臺
北商品陳列館，圖片來源：包遵
彭，〈國立歷史博物館的創建與
發展〉，《國立歷史博物館館
刊》創刊號（1961.12），頁3-7。

理」，[53] 指出作為最為商品陳列館，收藏剛結束的共進會所陳列展示，
不適合收藏於博物館的商品。又於同年 8 月 8 日《臺灣日日新報》第
6 版，以〈籌設商品陳列所〉為題，其陳述提及：「此番共進會閉會。
苗圃內存有舊迎賓館。為殖產局主管。可以襲用。但此新設費款。應
一萬圓。來年度預定進行。其陳列品擬由各地遍蒐。使商業家常有新
概念云」。[54] 確認了將迎賓館作為商品陳列館使用。又，商品陳列館要
遍蒐各地的陳列品，使從事商業活動的商家經常可以獲得新的概念。

　　臺灣勸業共進會的迎賓館被轉用為殖產局的「商品陳列館」，
其建築本體也一直被留存至戰後。這棟建築用阿里山檜木興建，被稱
為日本樣式，按現代日本建築史的術語，可以稱為「近代和風建築樣
式」。它於民國 44 年（1955）12 月 4 日，被轉用為國立歷史博物館

53　〈商品陳列館計畫〉，《臺灣日日新報》（1916.6.16），版 2。

54　〈籌設商品陳列所〉，《臺灣日日新報》（1916.8.8），版 6。

的館舍，直至民國 51 年（1962）開始增改建，逐次地拆除殆盡。[55]

大正 5 年（1916）11 月 18 日《臺灣日日新報》〈迎賓館將為陳列場南支南洋兩物產〉指出：

> 苗圃內迎賓館。為前項開共進會時所建。當局以擬改為商品陳列所。業經酌量研究。第為經費無可確指。置不實行。茲已立定適當方法。擬網羅南支南洋物產，在該館陳列。現方計畫中。至本島物產。現仍擬陳列博物館。待他日逢有適當時機。再講陳列之道。若迎賓館雖名二層。然面積僅百坪。得以陳列之處。上下樓總數亦但二百。陳列本島物產。面積似嫌太小。以為南支南洋之陳列館。頗為適當。然非經多少日，亦難實現也。[56]

這條報導見報之時，作為南支南洋物產陳列館的迎賓館商品陳列館尚未開館，而臺灣的物產品則仍然放在「紀念博物館」陳列。大正 6 年（1917）5 月，迎賓館商品陳列館成立，於 6 月開館；換言之，商品陳列館於臺北市南門町正式開館之後，將殖產類標本移至商品陳列館，使「紀念博物館」的性質由「綜合性」轉變為真正的自然史博物館。[57]

五、結論

總的來說，臺博館的草創，起源於明治 31 年（1898）7 月，在鄰接當時氣象局的一高女子學校的一個角落，設立了「臺灣總督府物產

55 黃蘭翔，〈臺灣的明清宮殿建築復興樣式美術館之出現〉，《臺灣建築史之研究：他者與臺灣》，頁 309-330。

56 〈迎賓館將為陳列場南支南洋兩物〉，《臺灣日日新報》（1916.11.18），版 6。

57 歐陽盛芝、李子寧，〈博物館的研究：一個歷史的回顧〉，頁 122-123。

陳列館」，以臺灣島上的物產品、日本殖民宗主國內的物產品、海外的物產品，再來是與物產品有關的圖書為展示目的。換言之，物產陳列館要蒐集與陳列的物產類與範圍，包括以臺灣為中心的臺灣島、日本與外國各處，有關的工業、美術及美術工藝、農業及園藝、水產、林業、礦業及冶金術、機械、殖民、教育及學術、蕃俗及生產物等的10大項目的物質標本與模型。不過，因為預算不足，明治35年（1902）6月4日移轉給臺北廳，之後，又於37年（1904）7月2日，遭到廢止，陳列品也都作變賣處理。而物產陳列館本身的建築庭院，於1904年2月3日充做小學校校舍使用。

重啟臺北設置博物館的構想來自後藤新平擔任臺灣民政長官之時（在任1898-1906）。明治41年（1908）4月21日，臺灣總督府公告了〈臺灣總督府民政部殖產局附屬博物館規程〉，於同年10月24日，成立「臺灣總督府民政部殖產局附屬博物館」。根據規程，一方面以自然科學博物館，或屬於民俗博物館的歷史文化進行陳列展示。另一方面，與在明治37年（1904）廢除的「物產陳列館」的收集展示類似，也就是所謂的「生產博物館」概念的陳列品陳列。當時的博物館事務移至商工課管轄，館長亦由商工課長兼任，陳列方式逐漸轉變成商品陳列館式，與自然科學博物館的性質越來越遠，不過，仍致力於各年度資料的收集。就臺灣島內的資料並沒有進一步收集與展示，但關於南方中國及南洋地方的產業、「土俗」等珍貴資料則有了豐富的搜集，臺灣「蕃俗」資料成為博物館一個引人注意的亮點；在鳥類、獸類、魚類、貝類各方面盡可能展示其原有自然的狀態。

到了大正5年（1916），「臺灣總督府殖產局附屬博物館」核心陳列品，被移至新公園的「臺灣總督府民政部殖產局附屬紀念博物館」，8月舉行開館儀式。對於「紀念博物館」而言，仍然延續了〈博物館規程〉，新的博物管理與陳列，也與舊的博物館一樣。不過，各室的主題逐漸放棄原來第五類型的漢人歷史及教育資料、第十類型的工藝品，或是將第二類型的植物併入第七室的林業室，第四類型的人

類器用併入蕃族室，也就是將「生產博物館」特質，轉向「自然科學博物館」方向發展，關於人類器用部分更集中於臺灣原住民文化的收藏與陳列。

　　為了要搜集各方的資訊與陳列品等種種相關文獻與資料，物產陳列館、商品陳列館，或是博物館等設施，與圖書館的設置都有密切的關連性。〈陳列館規則〉（1898）所規定的四大類陳列物品中，物產圖書的收集展示就是其中的一大類；明治41年〈1908〉所公布的〈博物館規程〉中所列的十二種類陳列品，也都強調各類相關圖書、文獻、資訊的收集與展示的重要性。雖然設立臺灣總督府圖書館的理由與目的，比之於〈陳列館規則〉與〈博物館規程〉所界定的圖書收集更為基本而周延，但是，大正5年（1916）8月9日當時是以博物館的藏書為中心，並將原有「殖產局博物館」（彩票局）的機能被改為圖書館，才讓臺灣總督府圖書得有獨立的發展。

　　就如素木得一所述，在大正4年（1915）所興建完成的「紀念博物館」，形態雖然已經齊備，陳列展示的形式也完全更新，但是，仍然無法脫去商品陳列館的氣質。事實上，在「紀念博物館」成立之前，過去與自然科學博物館設立意旨不同的臺灣商品，都由『殖產局博物館』所收藏，如今既然「紀念博物館」往自然科學博物館方向發展，則需另一商品陳列館，收藏、管理、展示那些不適宜於博物館的商品。於是，大正6年（1917）位於南門町的臺灣勸業共進會迎賓館商品陳列館成立之後，將關於南支南洋與臺灣的殖產類標本移至商品陳列館，才真正使「紀念博物館」的性質回歸原有計劃，成為真正的自然科學史博物館。

　　明治31年（1898），臺灣設立「物產陳列館」開始，經由明治41年（1908）的「殖產局博物館」，至大正4年（1915）的「紀念博物館」、大正5年（1916）的臺灣總督府圖書館及大正6年（1917）的臺灣總督府商品陳列館，自始至終就隱含著博物館、商品陳列館及圖書館三種功能於一身的陳列館或是博物館，因為圖書館的分離與商品

陳列館的開設，而出現了較為純然的博物館。其管理單位也因為其特性曖昧不明，因此其館長的職務，由殖產局農務課、殖產局工商課，到大正 9 年（1920）之後，就由文教局學務課的課長兼任之。

　　21 世紀，京都工藝纖維大學三宅拓也的《近代日本「陳列所」研究》序章中提及，[58] 日本從 1970 年代末期開始，已有了「博物館史領域」、「經濟史領域」、「媒體傳播史／設計史／工藝史／美術史領域」、「建築史／都市史領域」等多元多樣的觀點進行對「陳列所」（或稱為「陳列館」）的解析與追溯日本各學術領域的成立史與特質，亦從國際性的的觀點「商業博物館（Commercial Museum）」來分析近代日本與國際發展的關係。換言之，近代的「陳列所（館）」隱含著許多近代化的多元多重的特質，是論述臺灣的博物館起源與特質時，不可忽略的範疇。

58　　三宅拓也，《近代日本「陳列所」研究》（京都：思文閣出版，2015）。

參考書目

· 〈女子補修科の始業〉,《臺灣日日新報》,1904.4.7,版 2。
· 〈女子補修科之始業〉,《臺灣日日新報》,1904.4.8,版 3。
· 〈共進會建築計畫迎賓館〉,《臺灣日日新報》,1915.9.24,版 5。
· 〈改正物產陳列館規則〉,《臺灣日日新報》,1905.8.8,版 3。
· 〈物產陳列館の校舍流用〉,《臺灣日日新報》,1904.2.3,版 2。
· 〈物產陳列館の所管變更〉,《臺灣日日新報》,1904.4.26,版 2。
· 〈迎賓館將為陳列場南支南洋兩物產〉,《臺灣日日新報》,1916.11.18,版 6。
· 〈紀念博物館落成〉,《臺灣時報》68(1915.05)頁 4-5。
· 〈博物館の本旨〉,《臺灣日日新報》,1908.8.12,版 2。
· 〈商品陳列館計畫〉,《臺灣日日新報》,1916.6.16,版 2。
· 〈博物館及新設備:陳列裝置之完成〉,《臺灣日日新報》,1915.10.4,版 4。
· 〈博物館近況〉,《臺灣日日新報》,1916.8.8,版 6。
· 〈博物館規程〉,《臺灣日日新報》,1908.8.26,版 2。
· 〈殖產博物館〉,《臺灣日日新報》,1908.10.22,版日 4。
· 〈殖產博物館〉,《臺灣日日新報》,1908.10.23,版漢 4。
· 〈督府博物館の革新〉,《臺灣時報》158(1933.1),頁 180-181。
· 〈臺灣博物館開館〉,《臺灣時報》72(1915.09),頁 59。
· 〈籌設商品陳列所〉,《臺灣日日新報》,1916.8.8,版 6。
· 「大正三年度豫算二伴フ官制改正」(1914 年 1 月 1 日),〈大正三年永久保存第一卷〉,《臺灣總督府檔案》,國史館臺灣文獻館,典藏號:00002212002。
· 「明治三十一年三月(應該是 35 年 6 月 4 日)告示第一九號民政部物產陳列館規則廢止(告示第七四號)」(1902 年 6 月 4 日),〈明治三十五年甲種永久保存第二卷〉,《臺灣總督府檔案》,國史館臺灣文獻館,典藏號:00000708006。
· 「物產陳列館規則告示一九號同規程(訓令第四六號)」(1898 年 3 月 18 日),〈明治三十一年永久保存追加第十一卷〉,《臺灣總督府檔案》,國史館臺灣文獻館,典藏號:00000325009。
· 「物產陳列館開館(臺北廳告示第一二九號)」(1902 年 7 月 11 日),〈明治三十五年乙種永久保存第十九卷〉,《臺灣總督府檔案》,國史館臺灣文獻館,典藏號:00000731073。
· 「訓令八十三號博物館設置告示九十六號同規程ヲ定メ同百二十九號同觀覽料ノ件」(1908 年 4 月 21 日),〈明治四十一年永久保存第四十八卷〉,《臺灣總督府檔案》,國史館臺灣文獻館,典藏號:00001407008。
· 「臺北公園使用許可申請認可(臺北廳)」(1913 年 4 月 1 日),〈大正二年永久保存第三十五卷〉,《臺灣總督府檔案》,國史館臺灣文獻館,典藏號:00002122001。
· 「臺北廳告示第二十號臺北物產陳列館規則廢止」(1904 年 2 月 7 日),〈明治三十七年永久保存第十八卷〉,《臺灣總督府檔案》,國史館臺灣文獻館,典藏號:00000945020。
· 「臺北廳告示第十九號臺北物產陳列館廢止」(1904 年 2 月 7 日),〈明治三十七年永久保存第十八卷〉,《臺灣總督府檔案》,國史館臺灣文獻館,典藏號:00000945019。
· 「臺北廳物產陳列館規程(臺北廳訓令第二五號)」(1902 年 6 月 13 日),《臺灣總督府檔案》,國史館臺灣文獻館,典藏號:00000731060X002。
· 「臺北廳訓令第二四號臺北物產陳列館規程ノ件」(1903 年 8 月 23 日),〈明治三十六年永久保存第二十三卷〉,《臺灣總督府檔案》,國史館臺灣文獻館,典藏號:00000823042。
· 三宅拓也,《近代日本「陳列所」研究》,京都:思文閣出版,2015。
· 中央研究院人文社會科學研究中心地理資訊科學研究專題中心,《臺灣百年歷史地圖》,網址:〈http://gissrv4.sinica.edu.tw/gis/taipei.aspx〉(2020.4.30 瀏覽)。

- 中央研究院臺灣史研究所，《臺灣總督府職員錄系統》，網址：〈http://who.ith.sinica.edu.tw/mpView.action〉（2020.4.30 瀏覽）。
- 王飛仙，〈在殖民地博物館展示歷史：以臺灣總督府博物館為例（1908-1945）〉，《政大史粹》2（2000.6），頁 127-145。
- 加藤有次、椎名仙卓編，《博物館ハンドブック》，東京：雄山閣，1998。
- 包遵彭，〈中國博物館之沿革及其發展〉，《國立歷史博物館館刊》2（1962.12），頁 1-3。
- 包遵彭，〈國立歷史博物館的創建與發展〉，《國立歷史博物館館刊》創刊號（1961.12），頁 3-7。
- 尾辻国吉，〈明治時代の思い出その一〉，《臺灣建築會誌》13.2（1941），頁 11-18。
- 尾辻国吉，〈明治時代の思い出その二〉，《臺灣建築會誌》13.5（1941），頁 41-49。
- 尾辻国吉，〈明治時代の思い出その三〉，《臺灣建築會誌》14.2（1941），頁 1-20。
- 尾崎秀真，〈總督府博物館の思い出〉，收於阪上福一編，《創立三十年記念論文》，臺北：臺灣博物館協會，1939，頁 373。
- 李子寧，〈殖民主義與博物館——以日據時期臺灣總督府博物館為例〉，《臺灣省立博物館年刊》40（1997.12），頁 241-273。
- 李尚穎，《臺灣總督府博物館之研究（1908-1935）》，桃園：國立中央大學歷史研究所碩士論文，2005。
- 素木得一，〈博物館創設當時を顧みて〉，收於阪上福一編，《創立三十年記念論文》，臺北市：臺灣博物館協會，1939，頁 377-379。
- 陳其南，〈博物館的文化政治——臺灣博物館的誕生與日本殖民統治〉，《國立臺灣博物館學刊》61.3（2008.09），頁 85-117。
- 陳其南、王尊賢，《消失的博物館記憶：早期臺灣的博物館歷史》（臺灣博物館系統叢書 7），臺北：國立臺灣博物館，2009。
- 椎名仙卓，《日本博物館成立史：博覽會から博物館へ》，東京：雄山閣，2005。
- 椎名仙卓，《日本博物館發達史》，東京：雄山閣，1988。
- 椎名仙卓，《明治博物館事始め》，東京：思文閣，1989。
- 黃武達編，《日治時期臺灣都市發展地圖集（1895-1945）》，臺北：南天書局，2006。
- 黃蘭翔，《臺灣建築史之研究：他者與臺灣》，臺北：空間母語文化藝術基金會，2018。
- 楊政賢，〈臺灣「國家原住民族博物館」的籌設歷程與當代建構〉，《臺灣原住民研究論叢》20（2016.12），頁 117-143。
- 漢光建築師事務所，《臺灣省立博物館之研究與修護計畫》，臺北：臺灣省立博物館，1991。
- 歐陽盛芝、李子寧，〈博物館的研究：一個歷史的回顧〉，收於李子寧編，《臺灣省立博物館創立九十年專刊》，臺北：臺灣省立博物館，1999，頁 114-189。
- 蕭宗煌，《從日治時期臺灣總督府博物館的殖民現代性——論臺灣博物館系統的建構願景》，臺北：臺北藝術大學藝術行政與管理研究所碩士班學位論文，2007。
- 錢曉珊，〈殖民地博物館與「他者」意象的再現——三個日本殖民地博物館的分析比較〉，臺北：臺灣大學人類學研究所碩士論文，2006。
- 蘇芷萱，〈國史館臺北辦公室——原臺灣總督府交通局遞信部的建築〉，《國史館館訊》1（2008.12），頁 144-161。

地方美術館打造的
新美術史

◎並木誠士

地方美術館打造的新美術史 [*]

並木誠士 [**]

摘要

　　日本在 1990 年代以後，隨著地方政府經濟狀況惡化，地方政府所屬的公立美術館逐漸無法採購新的作品或舉辦大規模的展覽會。這種狀態雖然限制了美術館的活動，然而從另一角度而言，卻也增加調查地方出身的、認真而並不起眼地作家與其作品的機會，讓這些作家作品獲得曝光展覽的機會大為增加。在這些展覽活動裡，亦有透過仔細調查過去不為人知的作家，因而展示了他們的生平與作品的企畫。2019 年春天，於島根縣立美術館所舉辦的「堀江友聲」特展就是這樣的策展活動之一。江戶時代，以出雲（即現在的島根縣）為

[*]　　本篇原文以日文撰寫，繁體中文版由綱川愛實翻譯。
[**]　京都工藝纖維大學建築設計系教授。

活動據點的友聲，他應用了傳統的表現方法，同時又在時代之先採用了近代性手法創作出具新風格的作品，就是因為有了這次展覽會舉辦的契機，堀江友聲開始受到眾人注意。

　　然而，大部分這類的地方性作家，都被既有的日本美術史記述所忽略。究其原因，是因為目前的日本美術史體系是以明治時代的岡倉天心以降，聞名於首都中央的作品為中心而建構完成的。因此，今後將隨著對地方上不出名作家的進一步研究，納入這些作家於由中央所建構的、既有的日本美術史體系裡，因而形塑出新的日本美術史來。換言之，透過地方美術館扎實但不起眼的活動，未來有可能在日本美術史體系裡加上新的一頁。

圖 1
青森縣立美術館。

一、前言

　　在日本，由於 2006 年 7 月青森縣立美術館的成立（圖 1），所有
的都道府縣都有了公立的美術館。雖然在此後因經濟低迷等原因，業
界始有將美術館與博物館統一的趨勢，但基本上，目前所有的都道府
縣皆有公立美術館。此外，當然有些縣廳所在地以外的大都市也會有
美術館。

　　現在，在各個都道府縣公立美術館的功能上，將發掘當地作家及
地域美術，以及將此介紹給大眾是佔重要的位置。本論文試圖考察這
種設立在「地方」的公立美術館的活動，以及在「中央」形成的日本
美術史之間的關係。[1]

1　　毋庸諱言，在這裡說的「地方」與「中央」是沒有明確的定義，「中央」可以想像是研究機關
　　與出版社集中的東京，並且也可以指擁有權威性的場所。相對的「地方」，可以是各個縣的縣
　　政府所在地，同時在空間上與中央有一定的距離，也可以之未曾擁有過權威性的地方。

圖 2
尚一弗朗斯瓦・米勒，〈播種者〉，1850，
山梨縣立美術館藏。

二、地方美術館的理想狀態

　　1978 年開館之山梨縣立美術館，當時由 2 億日圓購買之尚一弗朗斯瓦・米勒（Jean-François Millet）〈播種者〉（The Sower）（圖 2）所象徵的是，從 1970 年代開始設立之公立美術館，隨著日本經濟上升，往往有購買有名畫家作品作為該館「重點館藏」的傾向。其實山梨縣與米勒之間無任何直接的關聯性，無論試圖找任何理由，最大的理由僅可以說是因為它是「著名作品」。甚至因為有了它，在山梨縣立美術館的米勒作品前面的地板磨損嚴重，就此故事表示這些「重點館藏」非常成功地招攬到遊客。甚至有很多觀光旅行團為了觀賞米勒的名作，而專程拜訪山梨縣立美術館；同樣的，直到 1990 年代設立的許多公立美術館仍偏好購買「重點館藏」。因此趨勢，許多美術館收藏日本人所喜愛的印象派畫家；即奧斯卡一克洛德・莫內（Claude Monet, 1840-192）、皮耶一奧古斯特・雷諾瓦（Pierre-Auguste Renoir, 1841-1919），以及保羅・塞尚（Paul Cézanne, 1839-1906）。若要舉辦小型的莫內展，

收集日本國內所收藏的作品即可。鑑於此現況，這些有名畫家的傑作，也許反而變成沒什麼個性的作品。

此事件一方面象徵了注重由外部給予評價的日本人的態度——重視「是否有名」，就是日本人對美術的看法。不過，就像羅浮宮的〈米洛的維納斯〉（Vénus de Milo）或國立故宮博物院的〈翠玉白菜〉也有同樣的情況，因此也許這不是只有日本人的問題，而可說是美術館整體的問題。

反正，引起公立美術館變化的原因是 1990 年代初開始的日本泡沫經濟的泡沫破裂，隨著景氣後退，美術館購買作品的經費開始拮据。公立美術館的預算被排擠，以致後來公立美術館購買作品的策略，變成以跟當地有關係的作家及作品為主，否則難以得到預算。在縮小預算的情況下，舉辦展覽時，支撐當地美術館的自治體開始重視作家與當地的關聯性。因此，形成鼓勵購買、收藏及展示當地作家的作品，進而培養公立館的自我認同，如此的價值觀逐漸浮現。在這樣的情況下，逐漸增加了將焦點放在當地作家的展示。雖然公立美術館的館員盡力研究當地作家及其作品，但由於這些曾經被認為是不起眼的主題，造成美術館在選材上敬而遠之。然而由於最近情況的轉換，而開始被關注。[2]

然而，這些情況變化產出的不是負面的結果。本文指出，由於注重當地作家的趨勢，那些曾經不被注意的當地作家開始引人注目，對這些作家的瞭解也被深化，結果導致呈現出新的美術面貌。

2　有關這樣的日本美術館的興建資料，彙整於《現代美術館學》（並木誠士等編，昭和堂，1998）、《變貌する美術館——現代美術館學Ⅱ》（並木誠士等編，昭和堂，2001）、《美術館の可能性》（並木誠士及中川理，學藝出版社，2006）裡。這兩本書籍，在臺灣也已經譯成中文出版了《日本現代美術館學 來自日本美術館現場的聲音》（五觀藝術管理有限公司，2003），而《美術館の可能性》有《美術館的可能性》（典藏藝術家庭，2008）中譯版的出版。

三、所謂「日本美術史」，這個體系

我們在此簡單地回顧一下這篇的另外一個主題：「日本美術史」。

眾所周知，在日本最早概括「日本美術史」的著作，是出品於1900 年巴黎萬國博覽會之 *HISTOIRE de L'ART du JAPON*（圖 3）。[3] 這本書籍出品之目的，就是為表示日本美術之歷史與卓越。另一方面，這本書是最早敘述日本美術的通史；隔年之 1901 年，基於法文版本，由農商務省出版了日文版《稿本日本帝國美術略史》（以下稱稿本）。[4] 這本書將自古代以來的日本的美術分別以繪畫、雕刻、美術的工藝及建築而敘述，書中不只有照片圖版，還有精緻的彩色圖版。*HISTOIRE de L'ART du JAPON* 除了在萬國博覽會上展示，還有贈送至歐洲各國的王室等。

這本日本美術史的構想，當初是由岡倉天心（1863-1913）主導。然而，由於所謂的「美術學校騷動」，岡倉天心離開東京美術學校，因此在這本書上沒有天心的名字。這本書所採用之形式，將領域分為繪畫、雕刻、美術的工藝，以及建築此四種，將古代至現代（迄明治時代）的作品分為由天皇或豐臣、德川等時代而順序敘述的方式，此注重時代區分的美術史的敘述形式，影響到後來的日本美術史的敘述。然而，這種敘述形式將各個領域分開來討論，沒有縱斷領域之間的關係，因此助長了如「鎌倉時代的雕刻」或「室町時代的繪畫」等輕易

3　關於巴黎萬國博覽會及日本美術史的成立，已有幾篇既有研究論文，請參考下列文獻。並木誠士、高松麻里、永島明子，〈日本美術史形成期的研究（1）《稿本日本帝國美術略史》的作品選擇與記述〉（「日本美術史形成期の研究（1）《稿本日本帝国美術史略》の作品選擇と記述」），《人文京都工藝纖維大學工藝學部紀要》47 號（1998）；並木誠士，〈1900 年巴黎萬國博覽會與 Histoire de l'art du Japon〉（「1900 年パリ万国博覽會と Histoire de l'art du Japon」），收於霞會館資料展示委員會、久米美術館編，《美術工藝的半世紀——明治的萬國博覽會 [3] 邁向新的時代》（「美術工芸の半世紀——明治の万国博覽會 [3] 新たな時代へ」）（東京：霞會館，2017）。

4　東京帝室博物館，《日本帝國美術略史》（京都：隆文館，1916）。

圖 3
1900 年發行的法文版《日本美術史》
（*HISTOIRE de L'ART du JAPON*）封面。

的分組，結果停滯了縱斷繪畫與雕刻之間關係之動態展開的理解。

另外一個問題是，以中央集權式的傑作主義的敘述。在此本書裡提及作品，不包含古寺廟的佛像，委託舊東京帝室博物館（現東京國立博物館）保管的收藏品在內，主要是以在東京的人們容易觀賞到的作品為中心。而這些選材名單反映著濃厚的天心美術觀。

舉個典型的例子，在該書裡面沒有收錄任何一張桃山時代的隔扇畫（襖繪）。現在可說是日本美術之中心畫家的狩野永德（1543-1590）、長谷川等伯（1539-1610），關於他們所畫的在京都寺院和神社的隔扇畫，書中沒有記載其圖版，甚至連名字也沒提及。[5] 這些隔扇畫首次被研究，是由京都研究日本美術史的土田杏村（1891-1934）所

5　並木誠士，〈近代「桃山」的發現〉（「近代における「桃山」の發見」），《美術フォーラム 21》28 號（2013.11）。

撰寫之〈智積院障壁畫論〉一文。[6] 在天心的概念的背景上，他是很明顯的認為隔扇畫是屬於建築的一部分，因此非屬獨立的藝術品，同時亦表示他排斥在中央（即東京）看不到的作品之傾向。這個現象不覺間表示著「日本美術史」是以中央的眼光而形成的，這種中央集權式的美術史敘述，可以說已經相當深入在日本美術界。[7]

四、美術館發掘的美術史

我們回顧一下地方公立美術館如何影響到在中央形成之「日本美術館」。

首先，舉個例子來看看。這是最近的例子，在 2019 年春天，島根縣立美術館舉辦了關於堀江友聲（1802-1873）的展覽，而展示這位繪師的整個故事（開館二十週年紀念展「堀江友聲—京に挑んだ出雲の繪師—」（堀江友聲—挑戰京之出雲的繪師—），2019 年 4 月 24 日至 6 月 3 日，圖 4）。[8] 他出生於出雲（即現在的島根縣），曾經巡遊過京都以及其他諸國，1852 年以後在出雲繼續畫作。堀江友聲雖然在當地有些名氣，但在其他地區完全是不知名的。當然他的名字不會出現在由「中央」編纂之「日本美術史」的書籍或全集上。

然而，這次展示的作品是策展人扎實又認真的作品發掘以及研究

6　土田杏村，〈智積院障壁画論〉，《東洋美術》7 號（奈良：飛鳥園，1930）；並木誠士，〈近代「桃山」的發現〉，《美術フォーラム 21》28 號（2013.11）。

7　作為學問體系之「日本美術史」成立的過程，可參見太田智己，《連結社會的美術史學》（「社會とつながる美術史學」）（東京：吉川弘文館，2015）。根據太田的研究，知道在 1910 年代到 1950 年代這段期間，逐漸地讓：一、高等教育的美術史課程；二、研究機關；三、專門的學術期刊，這些學術的基礎架構組織得以成立與擴充。正如太田指出的，最早設立的高等教育機關為 1906 年設立的「京都帝國大學文科大學哲學科美學美術史專攻」，而澤村專太郎就是該機構最早期的 1909 年的畢業生，後來澤村也任教於京都帝國大學。順便一提的是，論述智積院障壁畫之土田杏村就是澤村的門生。

8　對於這次的展覽，筆者訪問負責策展之學藝員大森拓土先生，採訪了從策劃階段到展覽結束的種種資訊。

圖 4
「堀江友聲—挑戰京之出雲的繪師」視覺設計。

的結果，對美術史而言，這些作品群是相當有趣的。代表江戶時代幕
末時期畫壇的堀江友聲，其卓越的技巧與先行近代的新鮮構圖及色彩
令觀眾著迷。這次展覽獲得好評並廣泛相傳，而有許多「中央」研究
者也前來參觀，首次接觸到「友聲體驗」。結果，展覽結束後，舉辦
這次展覽的當地報社開始考慮在東京及京都舉辦同樣的展覽。

先不談是否在東京舉辦展覽，但由地方的公立美術館所主導之友
聲的「發現」，早晚形成「友聲在內的日本美術史」的可能性甚高。
這樣的「發現」也許在資訊過載的現代社會上是很罕見的，但是仍然
有很多作品只有到當地才得以欣賞。總而言之，地方美術館的活動若
能產生出新的美術史，那麼對美術館以及美術史而言是非常好的事情。

另外，於 2018 年秋天在鳥取縣立博物館舉辦之「鳥取画壇の祖 土
方稻嶺—明月來タリテ相照ラス」（Torei HIJIKATA. A Retrospective，
2018 年 10 月 6 日至 11 月 11 日，圖 5）特展，其展覽的主題是鳥取藩
的繪師土方稻嶺（1741-1807），土方是出生於鳥取藩家老（譯註：日
本大名的家臣之首）家庭，他有一段時間在京都生活，後半輩子回到

圖5
特展「鳥取画壇の祖土方稲嶺——
明月來タリテ相照ラス」。

鳥取蕃當繪師。與上述堀江友聲的例子相同，展覽主題明確地表示其
由當地繪師發展而來的畫壇脈絡，以及美術史上的地位。

這些是最近的例子，所以需要期待未來的發展。接下來介紹地方
的活動影響到中央，改寫「日本美術史」的具體的案例。

在 1998 年舉辦於栃木縣立博物館與神奈川縣立歷史博物館之「關
東水墨畫的兩百年：從中世紀看到的型樣式與形象的系統」展（關東
水墨画の 200 年中世にみる型とイメージの系譜；栃木：1998 年 9 月
26 日至 10 月 25 日，神奈川：1998 年 10 月 31 日至 11 月 29 日，圖6），
是兩館的策展人積極研究關東地方的水墨畫家，而全面性的蒐集當地
畫家作品之展覽。[9] 通常在多個美術館舉辦展覽時常採用巡展的方式，
而這次的展覽則是限制在關東地方為止的展示，其範圍設定的背後是

9 對於這次的展覽，在展覽會期中，筆者得有機會訪談到策劃負責人相澤正彥先生（當時為神奈
 川縣立歷史博物館的學藝員），以及橋本慎司先生（當時為栃木縣立美術館的學藝員）。

圖6
「關東水墨画の200年
中世にみる型とイメージの系譜」。

由兩館的學藝員（策展人）共同進行以關東地區為範圍的水墨畫普查。

在此展覽中，有系統地介紹在關東地方獨自展開之水墨畫發展的脈絡，加上明確地提出，這些樣式不僅是在一個地方發展的樣式，而是透過鎌倉接受中國南宋時期的水墨畫，再加以發展的獨特的樣式。後於2007年出刊了大型圖版《關東水墨画—型とイメージの系譜》（關東水墨畫—樣式與形象的系統）（國書刊行會，2007，圖7）。

在此之前的日本水墨畫史的書寫方式如下：以室町將軍家為中心，開始接受南宋繪畫，與將軍關係緊密之周文（生卒年不詳）及狩野派的繪師將此展開，同時訪問大明王朝的雪舟（1420-1502／1506）展開了獨特的樣式，如此以中央（京都＝將軍家）為中心的看法位居主流。雖然雪舟在京都的創作期間很短，主要在山口活動，但是因為他訪問過水墨畫的中心（即中國明朝）的關係，在中央的美術史上因此也佔據特別的位置。

如此以京都為中心的日本美術史的水墨畫的視野裡面，似乎沒有關東水墨畫進入的空間。後來研究發現狩野派的出身地為關東，但被

圖 7
《關東水墨畫——樣式與形象的系統》書封。

討論的仍然是他在京都的活動。然而，由於這次展覽的契機，日本水墨畫史就此改寫。關東水墨畫具吸引力的作品群呈現出與京都（即中央）所不同的個性。透過這次展覽的成果，可以說明了初期狩野派的作品特徵，即自從狩野派的首代正信（1434？-1589？）上京都，後來他侍奉室町時代將軍家的那段時間的狩野派繪師的樣式特徵，由此，之前被認為是獨立畫家之常陸（茨城縣）的畫家雪村（1492？-1589？），也成功地被納入在為關東水墨畫界的一分子。

　　而現在，書寫日本美術史的過程中，關東水墨畫已經成為不可或缺的一部分。雖然將離東京很近的橫濱或宇都宮稱呼為「地方」仍有一點猶豫，但是關東水墨畫的「發現」，是修正日本美術史的重要案例，因此應該要好好地記住。

五、為了書寫新的日本美術史

　　即使有人說現在是「地方的時代」，或文化廳（相當於臺灣的文

化部）勸言地方的文化由地方管理；但以東京為中心的單極化趨勢不易改變，尤其是出版「日本美術史」的出版界就是其中的好例子。

事實上，國書刊行會的《關東水墨畫》獲得 2008 年的第 20 屆國華獎；而鳥取縣立博物館的特展「鳥取画壇の祖 土方稻嶺—明月來タリテ相照ラス」（Torei HIJIKATA. A Retrospective）的圖錄，獲得 2019 年第 31 屆國華展覽會圖錄獎。這些例子表示其成果受到中央好評，希望地方美術館的活動能逐漸得到重視，並以此為契機，在中央形成新的美術史。

不過，若預先提出接下來的任務，問題在於上述的成果發表方式是以展覽為基礎這一點。即使圖錄編得多精彩，由於能否讓觀眾親自體驗作品此一點，圖錄不能與實體的展示相提並論。因此，未來也應該積極地採用透過特展而發表的研究成果方式。但是上述舉例的特展，來館觀眾人數不到一萬人；相對的，有些大都市圈的美術館及博物館的觀眾則高達數十萬不等。換言之，好不容易由特展的方式而發表成果，但是能親自體驗地方美術館作品的人數卻是很少的。這也許是地方美術館的命運，但筆者認為是時候想出一些改善的方法了。例如，一個可能的方法是組織一個團體，從而企劃地方美術館之特展的巡展，將在地方美術館舉辦之獨特的、並從美術史的方面來看較為有趣的特展做包裝，在「中央」舉辦巡展之類。日本的美術作品的材質主要是脆弱的紙張和絹布（絲綢），因此實際上，特展的包裝是有其難度的。但若這樣的制度能夠發揮很好的作用，從地方發聲的新美術史的形成，應該會更加活躍。

六、作為轉換點的 1990 年代

最後，將焦點放在日本美術史的周圍，從此回顧一下美術館的活動。

日本美術史研究所關注的一向是「時代」與「作品」，而這些在

1990 年代遇到重大轉變。若要歸納這個變化，一是「近代」即研究明治時代以後的工作全面化，二是與此連結的「工藝」研究也變得很充實。

　　有一群研究日本近代，即以明治時代為中心的此段時期的研究者在 1984 年建立「明治美術研究學會」，此會在 1989 年改稱為「明治美術學會」迄今，並從 1992 年起刊行學會雜誌《近代畫說》。此外，在近代美術研究上著先鞭之北澤憲昭的著作《眼之神殿──「美術」受容史筆記》[10] 在 1989 年刊行，北澤再繼續撰寫《境界的美術史──「美術」形成史筆記》[11]、《前衛之後的工藝──尋求「作為工藝之物」》[12]、《美術的政治學──以「工藝」的形成為中心》[13] 等，探討近代美術以及工藝的著作。此外，佐藤道信在 1996 年刊行《〈日本美術〉誕生：近代日本的「語言」與戰略》[14]，以後撰寫了《明治國家與近代美術美的政治學》[15]、《美術的認同：為了誰、為的是什麼》。[16] 透過這些研究被關注的是將美術及工藝作為一個概念，並揭示其近代性。

　　這些研究主要關心的核心是檢討在明治政府的方針下，所建立之「美術」與圍繞著它的種種制度的過程，以及這些與現代美術史研究的關係。而研究這些的範圍內，討論的話題往往是以明治政府（意即東京）為中心。

10　北澤憲昭，《眼の神殿──「美術」受容史ノート》（東京：美術出版社，1989）。
11　北澤憲昭，《境界の美術史──「美術」形成史ノート》（東京：ブリュッケ，2000）。
12　北澤憲昭，《アヴァンギャルド以後の工芸──「工芸的なるもの」をもとめて》（東京：美學出版，2003）。
13　北澤憲昭，《美術のポリティクス──「工芸」の成り立ちを焦点として》（東京：ゆまに書房，2013）。
14　佐藤道信，《〈日本美術〉誕生近代日本の「ことば」と戰略》（東京：講談社，1996）。
15　佐藤道信，《明治国家と近代美術美の政治學》（東京：吉川弘文館，1999）。
16　佐藤道信，《美術のアイデンティティー誰のために、何のために》（東京：吉川弘文館，2007）。

同時，為了補充這些趨勢，在國／公立各種美術館及博物館開始舉辦近代美術與工藝相關的展示。這樣的傾向不一定與上述 1990 年代以後，泡沫經濟的泡沫破裂及減少經費等的趨勢有所關聯。總之，這種日本美術史研究的趨勢，很明確地影響到各地美術館有關「近代」作家的研究，或者是發掘當地的工藝。由此在美術館，以作品為主題，積極的研究當地的畫家或有區域性之工藝。先前的近代美術及工藝的研究是以概念、定義為中心的，但是由於美術館或展示成為一個基盤後，終於開始以作品為主的討論。

　　另外，雖然無法提出具體的統計數字，但筆者發現到此時期的美術史學會組織中，快速的增加了許多美術館或博物館的學藝員（策展人）。同時，在學會上所發表的研究方向也出現了變化，即關於地方美術或工藝的發表逐年增加，越來越多的相關研究被投稿至學會雜誌《美術史》上。這個現象表示著，在大學或研究所就讀美術史相關科系或課程的學生們，畢業後能在美術館或博物館就職並從事研究這些議題。

　　在日本，美術館自從明治初期出現以來，在「殖產興業」或培養國家意識等方面，常被「利用」。然而 21 世紀的現在，美術館無疑是美術史研究的重要研究機構。產生此情況之原因之一，可說是獲取「地方」與「工藝」此兩種視角的 1990 年代以後的兩者之間的關係。

　　另外，關於這一時期，有必要指出這一時期以後與美術館相關的一個傾向，就是大規模的特展的增加。光是日本美術，自從 1990 年代以後，尤其是進入 21 世紀後，如伊藤若冲（1716-1800）、曾我蕭白（1720-1781）等過去沒有特別提出的畫家開始受到關注，接連著舉辦特展而使觀眾有機會看到這些畫家的全貌。[17] 再加上，一連串地舉辦

17　「伊藤若冲逝世兩百週年特展」（「後 200 年若冲 Jakushu！伊藤若冲」特別展覽會），京都國立博物館，2000 年；「曾我蕭白・無賴的愉悅特展」（「曾我蕭白・無賴という愉悅」特

雪舟、狩野永德、長谷川等伯、運慶（？-1324）等大人物的特展，各特展都吸引了近五十萬人次的來館遊客。[18] 這些特展是由東京國立博物館、京都國立博物館、九州國立博物館等博物館所策展並舉辦，予人一種國家性計畫的感覺，同時表示這方面的研究工作正踏實地推進。

　　這種大規模的特展可以預期吸引許多觀眾，所以可以投入一定規模的準備時間與經費，在此過程中，新的作品或未發表的資料往往被發現並介紹。但是有一件事情要先注意，現在策展與研究工作中，引起他們主要的關注的是以下兩種觀點：即其（一）展示的規模是否夠大，（二）展示的作品中是否加上新的視角。因此對作品的真偽評估有時不太嚴謹，如果其在真偽評估上發生問題，他們還可以將作品以參考資料的名義展出。而且，有時甚至會考量到與古美術商的關係而決定展出的作品。以上筆者提出之論點，甚至有歪曲日本美術史的可能性，因此必須注意；換句話說，這些論點是站在美術館展開以作品為主的美術史研究的風險性之上。我們必須瞭解這些問題，並建構理想的美術館與美術史研究的關係。

七、結語

　　2020 年的現在，地方美術館發掘當地作家的工作仍然沒有停止。例如在秋田縣立近代美術館舉辦「逝世 130 年平福穗庵展」（2019 年11 月 16 日至 2020 年 2 月 2 日，圖 8）。雖然其兒子平福百穗（1877-1933）是全國著名的日本畫家，但他的父親穗庵（1844-1890）的活動，

別展覽會），京都國立博物館，2005 年。

18　「雪舟特展」（「雪舟特別展覽會」），京都國立博物館，2002 年；「狩野永□」（特別展覽會「狩野永□」），京都國立博物館，2007 年；「長谷川等伯展」（「長谷川等伯展」），京都國立博物館，2010 年；「『運慶』與興福寺中金堂重建紀念特展（興福寺中金堂再建紀念特別展「運慶」），東京國立博物館，2017 年。

圖 8
「逝世 130 年 平福穗庵展」展覽海報。

還不為人所知。透過這次特展介紹穗庵的作品群，為思考明治時代初
期的繪畫議題上，無疑擁有重大的意義。[19] 希望這樣踏實的活動今後繼
續下去，繼續更新日本美術史。

19　對於這次的展覽，筆者得有機會訪問到該館館長仲町啟子女士，以及負責策劃之學藝員鈴木京
　　先生。

參考文獻

- 土田杏村，〈智積院障壁画論〉，《東洋美術》7，奈良：飛鳥園，1930。
- 太田智己，《連結社會的美術史學》（「《社會とつながる美術史學》」），東京：吉川弘文館，2015。
- 北澤憲昭，《眼の神殿──「美術」受容史ノート》，東京：美術出版社，1989。
- 北澤憲昭，《境界の美術史──「美術」形成史ノート》，東京：ブリュッケ，2000。
- 北澤憲昭，《アヴァンギャルド以後の工芸──「工芸的なるもの」をもとめて》，東京：美學出版，2003。
- 北澤憲昭，《美術のポリティクス──「工芸」の成り立ちを焦点として》，東京：ゆまに書房，2013。
- 東京帝室博物館，《日本帝國美術略史》，京都：隆文館，1916。
- 佐藤道信，《〈日本美術〉誕生近代日本の「ことば」と戰略》，東京：講談社，1996。
- 佐藤道信，《明治国家と近代美術美の政治學》，東京：吉川弘文館，1999。
- 佐藤道信，《美術のアイデンティティー誰のために、何のために》，東京：吉川弘文館，2007。
- 並木誠士、高松麻里、永島明子，〈日本美術史形成期的研究（1）《稿本日本帝国美術略史》的作品選擇與記述〉（「日本美術史形成期の研究（1）《稿本日本帝国美術史略》の作品選擇と記述」），《人文京都工藝纖維大學工藝學部紀要》47（1998），頁 137-162。
- 並木誠士、中川理，《美術館の可能性》，京都：學藝出版社，2006。
- 並木誠士，〈1900 年巴黎萬國博覽會與 Histoire de l'art du Japon〉（「1900 年パリ万国博覽會と Histoire de l'art du Japon」），收在霞會館資料展示委員會、久米美術館編，《美術工藝的半世紀──明治的萬國博覽會 [3] 邁向新的時代》（美術工芸の半世紀──明治の万国博覽會 [3] 新たな時代へ），東京：霞會館，2017。
- 並木誠士，〈近代「桃山」的發現〉（近代における「桃山」の發見），《美術フォーラム 21》28（2013.11）。
- 並木誠士、薛燕玲等譯，《日本現代美術館學：來自日本美術館現場的聲音》，臺北：五觀藝術管理有限公司，2003。
- 並木誠士、蔡世蓉譯，《美術館的可能性》，臺北：典藏藝術家庭，2008。
- 並木誠士等編，《現代美術館學》，東京：昭和堂，1998。
- 並木誠士等編，《貌する美術館──現代美術館學 II》，東京：昭和堂，2001。

地方美術館がつくる新しい美術史

並木誠士

梗概

　日本では、1990年代以降、地方自治体の経済状況が悪化するなかで、地方の公立の美術館で作品の新規購入や大規模な展覧会が開催できなくなっている。このことは美術館の活動にとって制約ではあるが、一方で、地元出身の作家やその作品の調査を地道に進めて、展覧会を開催することも多くなっている。それらの展覧会のなかには、これまで知られていなかった作家を詳細に調査して、その経歴や作品を紹介する企画もある。2019年春に島根県立美術館で開催された「堀江友聲」の展覧会もそのひとつである。江戸時代に出雲地方（現島根県）を中心に活動していた友聲は、伝統的な表現を駆使すると同時に、近代を先取りする

ような新しい感覚の作品も生み出しており、展覧会開催を
契機ににわかに注目を集めることとなった。

　　そして、このような地方の作家の多くは、現在の日本
美術史の記述からは抜け落ちている。その理由は、これま
で語られてきた日本美術史の体系は、明治時代の岡倉天心
のそれ以来、中央で知られている作品を中心に形成されて
いたからである。今後も、地方の無名であった作家研究が
進み、その作家が中央で形成された既成の日本美術史の体
系に組み込まれることにより、新たな日本美術史が形成さ
れる可能性がある。つまり、地方美術館の地道な活動によ
り、日本美術史の体系にあらたな１ページが加えられる可
能性があるのである。

図1
青森縣立美術館

はじめに

　日本では、2006年7月に青森県立美術館(図1)が開館したことにより、すべての都道府県に公立の美術館が設置された。その後、景気の低迷などにより、美術館と博物館の一本化が模索されるなど状況の変化はあるものの、基本的に、すべての都道府県には公立美術館が存在する。また、言うまでもなく県庁所在地やそれ以外の大規模な都市にも公立美術館が存在する。

　現在、各都道府県に設立された公立の美術館においては、地元の作家、地域の美術の発掘・紹介が、活動内容の重要な部分を占めている。本稿では、そのような「地方」に設置された公立の美術館の活動と「中央」で形成される日本美術史とのかかわりについて考察を加えてみたい。[1]

1　言うまでもなく、ここでいう「地方」と「中央」に明確な定義があるわけではない。「中央」は、研究機関や出版関係が集中的に存在する東京が想定できるが、それ以上に権威づけられ

図2
ジャン―フランソワ・ミレー，〈種まく人〉，
1850，山梨縣立美術館藏。

一、地方美術館のあり方

　1978年に開館した山梨県立美術館が当時2億円で購入したミレー《種まく人》（図2）に象徴されるように、1970年代から設立されるようになる公立美術館は、景気が良くなるにつれて、有名作家の作品を「目玉」として購入する傾向があった。山梨県とミレーとのあいだには直接の関係はなく、どのように理由をつけたとしても、最大の理由は「有名だから」であったと考えてよいだろう。そして、山梨県立美術館のミレーの作品の前の床がすり減ったというエピソードが語られるように、それらの「目玉」作品は、集客のために大いに役立った。山梨県立美術館に行き、あのミレーの名作だけを見て帰る観光ツアーも多かったようだ。1990年頃までに設立さ

た場を意味している。それに対する「地方」とは、具体的には各県の県庁所在地などが想定できるが、それは同時に中央から距離的に隔てられると同時に、権威づけられることがなかった場でもある。

れた公立美術館の多くがこのように「目玉」を購入している。それにより、モネやルノワール、セザンヌなど、日本人が愛する印象派の作品を収蔵する美術館が多くなった。ちょっとしたモネ展ならば、国内の美術館が収蔵する作品だけで十分に成立するほどだ。「目玉」であったはずが、実際には、個性のない一作品になってしまった感がある。

このことは、「有名だから」という、外側から与えられた価値づけを優先しがちな日本人の美術についての見方を象徴する。もっとも、ルーブル美術館の《ミロのヴィーナス》や故宮博物院の「白菜」の前に殺到する人が多いことから考えれば、これは日本人だけの問題ではなく、美術館訪問全般の問題と言うべきかもしれない。

それはともかくこのような地方の公立美術館の様相が変わったのは、やはり、1990年初頭を境としてバブルが崩壊し、景気の後退とともに作品購入費用が充分ではなくなったことを契機とする。公立美術館の予算に対する締め付けがはじまり、結果として、公立美術館の作品購入に関しては、地元にかかわる作家・作品についてでないと予算の計上が難しいという事態がおこってくる。展覧会の開催についても、予算が削減されるなかで、公立美術館を支える自治体の側から地元との関係を求めるようになってくる。結果として、地元の作家や作品を購入し、展示公開することが公立館のアイデンティティーであるという考え方が浸透してくる。そのような状況のなかで、当たり前のことではあるが、地元の作家に焦点を当てるような展示が徐々に増えてきた。公立美術館の学芸員がそれまでも細々と地道に続けてきた地元の作家や作品の研究と、集客が見込めないので敬遠されていた地味な展示に日の目があたることになったのだ。[2]

2　このような日本の美術館をめぐる状況については、『現代美術館学』（並木誠士ほか編、昭和堂、1998年）、『変貌する美術館－現代美術館学Ⅱ』（並木誠士ほか編、昭和堂、2001年）、『美術館の可能性』（並木誠士・中川理、学芸出版社、2006年）にまとめた。なお、前記2冊は『日本現代美術館学　來自日本美術館現場的聲音』（五觀藝術管理有限公司、2003年）

しかし、このような変化はけっしてマイナスの結果を生んだわけではなかった。それにより、第Ⅲ章で指摘をするように、それまでは埋もれていた地方の作家についての理解が深まり、結果として、新しい美術の様相が呈示されるようになったからである。

二、「日本美術史」という体系

　　さて、ここで、もうひとつのテーマである「日本美術史」という体系についても簡単に眺めてみよう。

　　日本で最初にまとめられた「日本美術史」が、1900 年のパリ万国博覧会に出品されたフランス語版の "HISTOIRE de L'ART du JAPON"（図 3）であることはひろく知られている。[3] 日本における美術の歴史と優秀さを示すための出品であるが、これがわが国で最初の日本美術の通史であり、翌 1901 年、フランス語版の原稿をもとにして農商務省から日本語版『稿本日本帝国美術略史』として刊行された。古代以来の日本の美術を絵画・彫刻・美術的工芸・建築にわけて記述しており、写真図版のほかに精緻な色刷りによる図版が挿入されていた。"HISTOIRE de L'ART du JAPON" は、博覧会で展示されただけではなく、ヨーロッパ各国の王室などにも贈られた。

　　この日本美術史の構想は、当初岡倉天心（1863-1913）の主導で進められたが、いわゆる「美校騒動」で天心が東京美術学校を離れたため、こ

　　として、『美術館の可能性』は『美術館的可能性』（典藏藝術家庭、2008 年）として、台灣で翻訳出版されている。

3　パリ万国博覧会と日本美術史の成立については、いくつかの先行研究がある。以下を参照のこと。並木誠士・高松麻里・永島明子「日本美術史形成期の研究（1）『稿本日本帝国美術略史』の作品選択と記述」（『人文　京都工芸繊維大学工芸学部紀要』47 号、1998 年）、並木誠士「1900 年パリ万国博覧会と Histoire de l'art du Japon」（霞会館資料第 39 輯『美術工芸の半世紀　明治の万国博覧会〔3〕新たな時代へ』、2017 年）。

の書に天心の名前はない。絵画・彫刻・美術的工芸・建築の4分野につい
て古代から同時代（明治時代）までを、天皇名や豊臣、徳川などの名を冠
した時代ごとに順に記述する形式は、時代区分が優先される美術史記述
として、以降の日本美術史づくりに大きな影響を与えることになる。しかし、
ジャンルごとの美術の流れを分断するこのような構成は、「鎌倉時代の彫
刻」「室町時代の絵画」といった安易なグルーピングを助長し、結果として、
絵画や彫刻のダイナミックな展開に対する理解を停滞させたことは否定で
きない。

　そして、もうひとつの問題が、中央集権的な名品主義的記述である。
この本で扱われる作品は、古寺の仏像などを別にすれば、帝室博物館に
寄託されていたものも含めて、東京で目に触れやすいものが中心である。ま
た、そこには天心の美術観が色濃く反映されている。

　典型的なひとつの事例をあげてみれば、本書には桃山時代の襖絵
が一切収録されていない。いまや日本美術の中心的画家ともいえる狩野
永徳（1543-1590）や長谷川等伯（1539-1610）が描いた京都の寺社を飾る

襖絵については、図版が挿入されていないだけでなく、言及すらされていないのである。これら襖絵がはじめて研究の俎上にのぼるのは、京都にあって日本美術史を研究した土田杏村（1891-1934）による「智積院障壁画論」（『東洋美術』7、1930）であった。[4] 天心の考えの背景には、襖絵が建築に付随するものであり、自立した芸術作品ではないという見方があることは明らかであるが、同時に、中央（＝東京）で見ることのできないものが排除されるという傾向でもある。このことは、「日本美術史」が中央からの視線のなかで形成されていることを図らずも示している。このようなある意味で中央集権的な美術史記述はかなり深く根を下ろしていると言ってよいだろう。[5]

三、美術館が発掘する美術史

　では、あらためて、中央で形成される「日本美術史」に地方の公立美術館がどのようにかかわりうるかを見てみよう。

　まずは、ひとつの事例をあげてみよう。

　直近の例ではあるが、2019年春、島根県立美術館で堀江友聲（1802-73）という絵師の全貌を明らかにする展覧会が開催された（開館20周年記念展「堀江友聲—京に挑んだ出雲の絵師—」2019年4月24日-6

4 並木誠士「近代における「桃山」の発見」（『美術フォーラム21』28号、2013年）。
5 学問体系としての「日本美術史」が確立する過程については、太田智己『社会とつながる美術史学』（吉川弘文館、2015年）に詳しい。太田によれば、「一、高等教育の美術史課程；二、研究機関；三、専門学術ジャーナルという三つの学術インフラのいずれもが、一九一〇年代から五〇年代にかけて、徐々に成立・拡充していった」ことになる。太田が指摘するように、もっとも早くに設置された高等教育機関が1906年の京都帝国大学文科大学哲学科美学美術史専攻であり、そこを最初期に卒業した一人が1909年の澤村専太郎である。澤村はのちに京都帝国大学で教壇に立っている。ちなみに、智積院障壁画について論じた土田杏村は澤村に師事をしている。

図4
「堀江友聲─京に挑んだ出雲の絵師」

月3日、図4)。[6] 出雲国（現在の島根県）に生まれ、京都も含め諸国を巡ったのちに1852年以降は出雲にあって作画を続けたこの堀江友聲は、地元では多少知られていたが、その他の地域ではまったくの無名の存在であり、言うまでもなく「中央」で編纂された「日本美術史」の書籍や全集にもまったく登場しない。

　ところが、担当学芸員の地道な作品発掘と研究の結果として展覧会で示された作品群は、美術史的にきわめて興味深いものであった。展覧会では、幕末期の画壇を代表すると言ってもよい卓越した技術と近代を先取りするかのような新鮮な構図や色彩に、訪れた多くの人びとが魅了されていた。その評判がひろがり、「中央」からも多くの研究者が展覧会を訪れて、はじめての「友聲体験」をした。その結果、展覧会終了後には、主催した地

6　同展覧会については、企画担当学芸員の大森拓土氏より、企画が進行する段階から展覧会終了時まで随時ヒアリングをおこなった。

図5
「鳥取画壇の祖　土方稲嶺―
明月來タリテ相照ラス」

元の新聞社なども、東京や京都での展覧会開催を口にするようになったという。

　　展覧会の開催はともかく地方の公立美術館による友聲の「発見」が、近いうちに「友聲のいる日本美術史」の形成につながる可能性は高い。このような「発見」は、情報過剰ともいえる現代社会では珍しいことかもしれないが、まだまだ地方でしか見ることのできない作品が多いことは事実である。とはいえ、地方美術館の活動が新しい美術史を生み出すようになれば、それは美術館にとっても、美術史にとっても素晴らしいことと言えるだろう。

　　また、2018年秋に鳥取県立博物館で開催された展覧会「鳥取画壇の祖土方稲嶺―明月來タリテ相照ラス」(2018年10月6日-11月11日、図5)は、鳥取藩の家老の家に生まれ、一時期京都に出るものの後半生を鳥取藩の絵師として過ごした土方稲嶺(1741-1807)に焦点をあてた展覧会であり、やはり、地元の絵師による地方画壇の形成とその美術史的な位置が明確に示されていた。

図6
「関東水墨画の200年
中世にみる型とイメージの系譜」

　　これらは直近の例であり、今後の展開に期待することになるが、ここ
では具体的に中央の「日本美術史」の書き換えにつながった事例について
紹介してみたい。
　　1998年に栃木県立博物館と神奈川県立歴史博物館で開催され
た「関東水墨画の200年中世にみる型とイメージの系譜」展（栃木：1998
年9月26日-10月25日、神奈川：1998年10月31日-11月29日、図6）は、
両館の学芸員が精力的に研究を進めた関東地方の水墨画家の作品を網
羅的に展示した展覧会であった。[7] 複数の美術館でおこなう展覧会として
は、通常では巡回展形式をとることが多いが、この場合は、関東というエリ
アに限定しての展示であった。その理由は、両館の学芸員が共同して進め
ていた関東地方に所在する水墨画の悉皆的調査の存在である。

7　　この展覧会については、展覧会開催時に企画担当の相沢正彦氏（当時神奈川県立歴史博物館
　　学芸員）と橋本慎司氏（当時栃木県立美術館学芸員）から話を聞く機会を得た。

図7
『関東水墨画－型とイメージの系譜』

　この展覧会では、関東地方で独自に展開した水墨画の作品を網羅的に紹介し、さらに、それが単なる地方様式ではなく、鎌倉を窓口として、中国の南宋時代の水墨画を受容し、変容させたものであることを明確に示した。2007年には大型図版として『関東水墨画－型とイメージの系譜』（国書刊行会、2007年、図7）が刊行された。

　それまで、日本の水墨画史は、室町将軍家を中心に受容した南宋絵画を、将軍に近い場にいた周文（生没年不詳）や狩野派の絵師が展開させ、同時に、明に渡った雪舟（1420-1502/06）が独自の様式を生み出すという中央（＝京都＝将軍家）を中心とした見方が中心であった。雪舟は、京都での活動期間は短く、山口でおもに活動するが、水墨画における中央であるところの中国（明）に渡ったという点で、中央の美術史記述のなかでも別格扱いされていた。

　そのような日本美術史における水墨画観のなかに関東水墨画の入ってくる余地はなかった。狩野派の出身が関東であることが明らかになっても、語られるのは京都での活動であった。しかし、この展覧会を契機として、日

本の水墨画史が書き変えられることになる。関東水墨画の魅力的な作品群は、京都（＝中央）の水墨画とは異なる個性を示している。この展覧会により、狩野派の初代正信（1434？-1530？）が京都にのぼり、やがて室町時代将軍家に仕えるまでに至る時期の初期狩野派に属する絵師たちの作品の様式的特徴が説明可能になり、これまで孤立した画家として捉えられていた常陸（茨城県）出身の画家雪村（1492？-1589？）も、関東水墨画のなかに見事に位置づけられることになる。

　　そして、いまや日本美術史の記述のなかで関東水墨画を落とすことはできない。横浜や宇都宮に所在する美術館を「地方」美術館と呼ぶことは若干ためらわれるものの、この関東水墨画の「発見」は、地方美術館の活動が中央の日本美術史の記述を修正した事例として記憶されるべきである。

四、新しい日本美術史のために

　　「地方の時代」と言われ、文化庁が地域の文化は地域で管理するように勧めても東京一極集中の傾向は、そう簡単には変わらないだろう。「日本美術史」を世に出す出版界はその良い例だ。

　　しかし、国書刊行会刊行の『関東水墨画』が 2008 年の第 20 回国華賞を、鳥取県立博物館の展覧会「鳥取画壇の祖土方稲嶺―明月來タリテ相照ラス」のカタログが 2019 年第 31 回国華展覧会図録賞をそれぞれ受賞していることも事実である。いずれも、その業績が中央で評価されたことを示している。このような動向により、徐々に地方美術館の活動が汲み上げられてゆき、それが、中央において新しい美術史の形成につながることが期待できる。

　　ただ、もしここでつぎの課題をあげておくとすれば、それぞれの成果発表が展覧会を基本としているという点である。作品を実体験できるという点で、いくらカタログが優れていても、実物が並ぶ展覧会と比較すること

はできない。したがって、研究成果が展覧会を通して発表されるということ自体は、むしろ積極的に進めてゆくべきだろう。しかし、ここにあげたそれぞれの展覧会の入場者数は1万人にも満たない。大都市圏の美術館・博物館では観客数が数十万人という例もあるのにである。つまり、せっかく展覧会というかたちで発表をしても、作品に実際に接することのできる人が少ないということになる。地方美術館の宿命と言えばそれまでだが、なにか改善の方法を考えた方が良い時期に來ていると思う。

　たとえば地方の美術館で開催されたユニークな、そして、美術史的にみて興味深い展覧会をパッケージ化して「中央」へ巡回するという事業を企画する組織を立ち上げるという可能性もあるかもしれない。日本の美術作品は、紙や絹など脆弱な素材により成り立っているものが多いため、パッケージ化は簡単にできることではない。しかし、このようなシステムがうまく機能するようになれば、地方からの発信によるあらたな美術史の形成も、より活発になるのではないだろうか。

五、換点としての1990年代

　最後に視点を日本美術史研究の側に移して、そこから美術館の活動を振り返ってみたい。

　日本美術史研究が対象とする「時代」と「作品」は、1990年代に大きく転換することになる。その変化は、要約すれば、「近代」つまり明治時代以降を対象とする研究が本格化することと、そして、それとリンクするかたちで「工芸」についての研究が充実するという点になる。

　日本近代の、つまり、明治時代を中心とする時期の美術を対象とする研究者が「明治美術研究学会」をつくったのが1984年で、1989年に「明治美術学会」と改称して現在に至っている。1992年からは、学会誌『近代画説』を刊行する。また、近代美術研究の先鞭をつけた北澤憲昭『眼の神殿──「美術」受容史ノート』（美術出版社）は1989年に刊行されてお

り、北澤はその後、『境界の美術史——「美術」形成史ノート』(ブリュッケ、2000年)、『アヴァンギャルド以後の工芸——「工芸的なるもの」をもとめて』(美学出版、2003年)、『美術のポリティクス——「工芸」の成り立ちを焦点として』(ゆまに書房、2013年)など、近代美術、工芸を対象にした著書をあらわしている。また、佐藤道信は、1996年に『〈日本美術〉誕生近代日本の「ことば」と戦略』(講談社)を刊行、以降、『明治国家と近代美術美の政治学』(吉川弘文館、1999年)、『美術のアイデンティティー 誰のために、何のために』(吉川弘文館、2007年)をあらわしている。これらの研究により注目されたのは、概念としての美術や工芸であり、また、その近代性を明らかにすることであった。つまり、明治政府の方針として、「美術」やそれを取り巻く諸制度が整備されてゆく過程の検証であり、そのことと現代の美術史研究とのかかわりであった。そして、そうである限り、話題は明治政府＝東京を舞台とする傾向が強かった。

　一方、同時期には、このような動向を補完するかのように、国公立さまざまな美術館・博物館で近代美術や工芸を主題とする展覧会が開催されるようになった。

　このような傾向は、バブル崩壊と予算削減という、さきに指摘した1990年代以降の動向とかならずしもリンクしているわけではないが、とはいえ、このような日本美術史研究の動向が各地の美術館における「近代」作家研究、あるいは、地元の工芸発掘という動きに拍車をかけたことは明らかである。それにより地元出身の画家や地域性のある工芸についての研究が、美術館という場で作品を主体に活発に進められるようになってきたのである。美術館やそこでの展覧会が基盤となることにより、概念、定義を中心に進められていた近代美術研究、工芸研究が、ようやく作品レベルで検証されるようになったということもできるだろう。

　また、統計的な数字は出せないものの、この時期に美術史学会の会員に美術館・博物館の学芸員が急増していることは実感している。そして、それにともない学会における研究発表についても変化が生じている。地方

の美術についてや工芸についての発表が年々増えており、学会誌『美術史』にも多くが投稿されるようになっている。これは、美術史に関連する講座・専攻をもつ大学・大学院を卒業・修了した学生の多くが美術館・博物館に勤務をして研究を続けるようになったことを意味している。

　日本では、美術館は、明治時代のはじめに登場して以來、殖産興業の推進や国家意識の醸成などさまざまに「利用」されてきた。しかし、21世紀の現在、美術館が美術史研究に密接な場であることは疑うことができない状況になっている。そのような状況を生み出したひとつの要因こそが、「地方」と「工芸」というふたつの視点を獲得した1990年代以降の両者の関係であると考えてよいだろう。

　一方で、この時期に関しては、時期以降の美術館を巡るもうひとつの傾向についても指摘しておく必要がある。それは、大規模企画展の増加である。

　日本美術に限っても、1990年代以降、とくに21世紀に入ると、伊藤若冲（1716-1800）、曾我蕭白（1720-1781）といった、それまで本格的に取り上げられてこなかった画家が注目を集め、その全体像を明らかにするような展覧会がつぎつぎに開催されるようになった。[8] さらに、雪舟、狩野永徳、長谷川等伯、運慶（？-1324）、などのいわゆるビッグネームの大規模展が続き、いずれも50万人に迫るような入場者を集めた。[9] これらの展覧会は、東京国立博物館、京都国立博物館、九州国立博物館などが企画をして開催をしており、国家プロジェクト的な色彩さえ感じられるものであり、研究が着実に進んでいることを示している。

8　特別展覧会「没後200年若冲 Jakushu！伊藤若冲」（京都国立博物館、2000年）、特別展覧会「曾我蕭白・無頼という愉悦」（京都国立博物館、2005年）。

9　特別展覧会「雪舟」（京都国立博物館、2002年）、特別展覧会「狩野永徳」（京都国立博物館、2007年）、「長谷川等伯展」（京都国立博物館、2010年）、興福寺中金堂再建記念特別展「運慶」（東京国立博物館、2017年）。

図 8
「没後 130 年 平福穂庵展」

　このような大規模展は、入場者が見込めるということで、準備にもある程度の時間と費用をかけることができ、そのなかで、新たな作品や未発表の資料が発見・紹介されることもしばしばある。

　ただ、ひとつ気をつけておきたいのは、大規模に、しかも新しい視点を加えて作品を出すということが優先されて、作品についての真贋の評価に甘さが生じている場合があることだ。真贋についての問題が生じても、参考資料として位置づけるという「逃げ」が可能になる場合もある。ときには、古美術商との関係のなかで展示作品を決めるということもないとは言えない。このような点については、逆に日本美術史をゆがめる可能性すらあることに気をつけておく必要があるだろう。これは、作品をベースに美術館で展開する美術史研究の危うさと言ってもよいかもしれない。それも含めて、われわれはこれからも美術館と美術史研究の理想的な関係を構築してゆく必要があることは疑うことができないだろう。

おわりに

　2020年になっても地方美術館による地元作家の発掘は続いている。秋田県立近代美術館では「没後130年 平福穂庵展」（2019年11月16日-2020年2月2日、図8）を開催した。息子の平福百穂（1877-1933）は全国区で有名な日本画家であるが、その父穂庵（1844-1890）の活動については、これまで知られていなかった。この展覧会により明らかになった穂庵の作品群は、やはり明治時代初期の絵画を考えるうえで重要なものばかりであった。[10]

　このような地道な活動が今後も続けられて、日本美術史のアップデートが図られることを願ってやまない。

10　この展覧会については、同館館長の仲町啓子氏、担当学芸員の鈴木京氏からお話をうかがうことができた。

臺灣文化資產保存之「周圍環境真實性」保存課題

◎堀込憲二

臺灣文化資產保存之
「周圍環境真實性」保存課題

堀込憲二 *

摘要

　　本文係針對進行遺址、古蹟、歷史建築之保存工作時，所面臨如何保存其周圍歷史環境之真實性及整體性的課題，進行相關論述。

　　文化資產包括建築物之周圍環境及景觀，與該文化資產之建立與歷史皆有深切關聯，一般來說其具有整體性的價值。文化資產所在之地區，其所擁有的歷史意義及環境景觀，可讓文化資產超越單一之自身價值，且與周圍地區形成一完整系統，進而讓人們可以更深入認識既有的傳統文化。但是，一直以來對於文化資產的評價，主要都是由建築、美術、考

*　　國立臺灣大學藝術史研究所兼任副教授。

古學的學術觀點來評斷，不管是上述哪一面向的觀點，都是以建築物本體為重點保存的對象。

在本體建築物的周圍設置「緩衝區」（Buffer Zone），是歐美國家文化資產常見的保存手法，以及源自世界遺產公約之常識，這緩衝區具有「保護區域」與「不可分區域」的兩種功能，前者是指保護本體的空間，後者則是指與文化資產無法分割的周圍環境和當地固有的歷史背景條件。根據世界遺產公約，還有另一個重要的項目，即為「真實性」（Authenticity）指標中的「周圍環境（Location and Setting）之真實性」。本文所論述之周圍環境，係指緩衝區之「不可分區域」；真實性則是指「周圍環境之真實性」。

將文化資產予以保存，並以其為地域再生行動之中心，如此即可逐漸尋回均質化現代都市的環境特色與個性。若能理解文化資產與周圍環境為一整體，將有助於地區整體之向上發展，而今後亦有必要努力推廣此整體性發展，將有助地方再生之理念。

在此以「新竹市歷史建築新竹孔廟」及「臺中市歷史建築水湳菸樓」作為上述論述之實例予以進一步說明。

一、前言

　　臺灣的文化資產保存，於《中華民國文化資產保存法》（1982年5月施行）之制度創設後正式開始，至今已歷經三十八年。這段期間持續經由國、縣、市各級機關進行調查及指定、登錄等相關工作，也留下可觀的保存成果。現在已有古蹟（九百七十件）、歷史建築（一千五百零九件）、紀念建築（十四件）、聚落建築群（十六件）等兩千五百件以上建築物相關的指定或登錄成果（2020年5月數據）。本文即是以此成果為原點，進一步探討遺址、古蹟、歷史建築、紀念建築保存時，所面臨的「周圍環境真實性」的相關保存問題。

　　文化資產建築物之周圍環境及景觀等，對於該文化資產之成立或歷史等有相當深切之關係，一般來說其具有整體性之價值。從文化資產的周圍或地區所保有的歷史環境及景觀，可以形成超越單一文化資產價值之區域體系，也可以促進固有文化的再認識。但是，一直以來的文化資產評價，通常取決於建築、美術、考古學等面向之學術成果，因此不管從哪一面向來說，都僅止於就單一具體物為討論對象。若僅單就建築物本體進行保存，即使是在現地保存也無法充分展現「遺構」的保存意義，而只是類似在收集保存「遺物」，無法發揮其真正的文化資產價值。

二、歷史環境、從點到面、緩衝區、環境之真實性

　　在歐洲各國，很早就開始重視「歷史環境」的價值並予以保存。比如廣為人知的「英國國民信託運動」（National Trust），早在1895年創立以來就充分掌握自然與歷史環境不可分之理念。法國則是在1913年制定《保護自然遺產與具藝術、歷史、學術、傳說及美觀價值

的特色景觀之重編相關法律》，[1] 其在保存各個文化資產的「點」之外，更將「點」為中心的 500 公尺範圍內制定現況變更的許可制，亦即擴及到「面」的層級來進行保護工作。其後，並在 1930 年制定《歷史性建築物相關法律》、[2] 1962 年制定《法國之相關於補足保存美觀之歷史性遺產之法律，以及促進不動產修復之法律》（通稱 Loi Malraux 法），[3] 充實了歷史環境保存的相關法令。

文化資產保存手法中，歐美國家視設置「緩衝區」（Buffer Zone）為常識。例如：在推薦世界遺產之時，會在地圖上明白表示出緩衝區範圍，並要求須清楚載明其規模、用途及相關規範內容。若欲進行緩衝區之變更，則必須得到世界遺產委員會的認可。這顯示出，緩衝區已經是實質上必須設置的項目。世界遺產所重視的「緩衝區」，具有兩種特質，即為「保護區域」和「不可分區域」等性質。前者是為保護資產本體，後者則是保存與文化資產融為一體的環境與固有歷史。現在，對於後者的期待更是持續在擴大之中。超越了原本登錄資產的緩衝區機能及資產本體的連續性或一體性，更要求具有共有的精神性。而除了保護緩衝區之外，更進一步強調除了所有者、行政部門、專家之外，更必須加強市民、地區居民之參與性。

此外，世界遺產公約還有一項重要項目，就是在「真實性」（Authenticity）[4] 指標之中所陳述的「周圍環境之真實性」。真實性的指標大致可分為以下四點：（一）材料、材質之真實性；（二）工法、技法之真實性；（三）形狀、設計之真實性；（四）周圍環境之真實性。上述之（一）、（二）、（三）項目，在臺灣修復單一建築時常被充

1 Loi du 31 décembre 1913 sur les monuments historiques.

2 Loi du 2 mai 1930 ayant pour objet de réorganiser la protection des monuments naturels et des sites de caractère artistique, historique, scientifique, légendaire ou pittoresque.

3 Loi n° 62-903 du 4 août 1962 complétant la législation sur la protection du patrimoine historique et esthétique de la France et tendant à faciliter la restauration immobilière.

4 現有各種翻譯方式，日本則多翻譯為「真正性」。

266 臺灣文化資產保存之「周圍環境真實性」保存課題

分檢視與重視，但關於（四）之「周圍環境之真實性」（Location and Setting），則是目前臺灣較少考量到指標項目。

本文所論述之周圍環境，係指緩衝區中與資產本體不可分之「不可分區域」，真實性指標則是指「周圍環境之真實性」。以上論述則以「新竹市歷史建築新竹孔廟」及「臺中市歷史建築水湳菸樓」兩個臺灣實例進行相關說明。

三、新竹市歷史建築：新竹孔廟

「新竹孔廟」前方所面對的「十八尖山」，為清代創建「學宮」建築群時非常重視的一體化景觀。為了能有匹配學宮所需之前面景觀，乃選定了具有秀麗、吉祥外觀的「十八尖山」，雖然現在因為都市快速發展，在孔廟前已經幾乎看不到這片山巒的景象了。

學宮是清代在臺灣各城市（府、縣、廳城）的重要設施之一。以孔廟為中心的學宮，因為地靈人傑的考量，所以非常重視利於文運的良好環境。「學宮」為了創造出適合文人、學生作學問的良好環境，特別注重其前方可觀看之山（丘），亦即所謂「案山」。「案山」通常都是選定山姿優美秀麗、外觀吉祥之山巒，為了能夠在學宮前好好地觀賞到選定的優美案山，所以學宮的方位、位置會配合案山來設置，有一些城市為了所選定的案山景觀，也有將「學宮」遷至城外的例子。

「臺灣府城」（現臺南市）的「臺灣府學宮」之案山，為南門城外之「魁斗山（別名：三峰山）」，為三峰（三臺）形的山。[5]《重修臺郡各建築圖說》之〈臺灣府學宮圖〉，該圖之南端（圖之最下部）描

5　　「城南有魁斗山，狀若三臺星，為府文廟拱案」，參見王必昌修，〈山水志‧山〉，《重修臺灣縣志（卷二）》（清乾隆 17 年〔1752〕修本；臺北：臺灣銀行經濟研究室，1961）。

大南門　魁斗山

圖 1
臺灣府學宮圖，圖片來源：
《重修臺郡各建築圖說》。

繪了具備三峰姿態的「魁斗山（魁斗峰）」（圖 1）。[6]特別值得注目
的是，主要是描繪建築群的學宮圖，該圖之中卻特別畫了山，由此可
看出學宮跟案山被視為一體的概念，而其間的連結也非常受重視。

　　此外，「鳳山縣城」與「諸羅縣城」之學宮，皆是設置在城外，
其為了興盛學風及文運，而特別選定可以遠望秀麗案山的位置與方
位，[7]建造學宮於優美環境之中。比起安全的城內，案山的景觀更是選
址之優先條件，由此即可彰顯出學宮與案山關係之重要性。

6　蔣元樞纂，《重修臺郡各建築圖 》（清乾隆 40-43 年〔1775-1778〕纂修；臺北：臺灣銀行經
　　濟研究室，1970），圖 7。

7　「鳳山縣城」（左營之鳳山舊城）學宮為面對蓮池潭設於城外位置，案山為現在鳳山市區內之
　　「鳳彈山」，「鳳彈……文廟視此為案山」（陳文達修，《鳳山縣志》卷一〈山川〉，清康
　　熙 58 年〔1719 修〕），以及「鳳彈山……學宮拱案也」（王瑛曾，《重修鳳山縣志》，乾隆
　　29 年〔1764〕修）之記載。此外，「諸羅縣城」（之後的嘉義縣城）之學宮，設置於城外北
　　西方位，案山為「玉案山」（現在臺南市關子嶺之「枕頭山」），「玉案山，舊名玉枕……是
　　學宮之對山也。」參見周鍾瑄，〈山川〉，《諸羅縣志（卷一）》（清康熙 51 年〔1717〕修）。

圖 2 淡水廳城中之學宮，圖片來源：《淡水廳志》。

　　而前述之「新竹縣城」（舊淡水廳城）學宮之案山，即為「十八尖山」。《新竹縣采訪冊》中記載有：「十八尖山在縣東南三里，其山自金山面東南來，雲羅棋布，翠若列屏，環繞縣城，尖峰韶秀，為學宮之案山」之內文，[8] 像棋石一般緊密排列，也像翠綠的屏風一般，目前仍留存的歷史建築「新竹孔廟」，為戰後民國 46 年（1957）時，因舊市區快速都市化而荒廢的學宮建築群，將其中孔廟建築部分移築到現址而保留至今。由《淡水廳志》之〈淡水廳城圖〉（圖 2）[9] 可看出，學宮以前是在城內之東南側，其正面是面對東南方（座西北向東南）。學宮的舊位置，在現在的文昌街及大成街附近，十八尖山位於其東南方位，為其案山。現在的孔廟，大約從城內原址移築到約 1 公里遠的

8　〈山川〉，《新竹縣采訪冊（一）》（清光緒 20 年〔1894〕修；臺北：臺灣銀行經濟研究室編，1962）。

9　《淡水廳志》（清同治 9 年〔1870〕修；臺北：臺灣銀行經濟研究室編，1963），廳治圖。

圖 3
新竹孔廟前所眺望之十八
尖山景觀，山巒有如波浪
般綿延起伏，圖片來源：
作者攝於 1982 年。

新竹公園內，當時雖僅移築孔廟建築，但到新址時，仍然選定能正面
觀賞十八尖山的位置。一般移築保存的建築物，通常跟新址之土地沒
有歷史關係，但是新竹孔廟卻再度選定能正面觀賞十八尖山的位置。
這應該可說是採用了庭園設計之「借景」手法，而保留了原有文化與
景觀的特色。

　　只可惜，從清代創建延續至今，廟與十八尖山一體的配置理念已
被遺忘，新蓋建築與公園的樹木幾乎完全遮蔽了望向十八尖山的視線。
筆者於 1980 年代初，第一次在新竹孔廟前拍攝到十八尖山的照片，那
時還可以看到數座連綿的山峰，但現在就只能看到一兩座山峰的頂端
而已（圖 3、圖 4）。

四、臺中市歷史建築：水湳菸樓

　　「水湳菸樓」，是日治時代至戰後時期臺灣重要產業之一的菸
業（菸草產業）之產業建築。「水湳菸樓」原本與農家合院建築、聚

圖 4
近幾年新竹孔廟前所眺
望之十八尖山景觀，幾
乎都已被前面的建築、
樹木所遮蔽，目前只能
看到一至二個山峰，圖
片來源：作者攝於 2017
年。

落內古道及土地公廟有相當緊密之連結，但因為都市更新而造成其原
有周圍環境及景觀幾乎消失殆盡，結果只在新闢道路中殘留一角。

　　臺灣有屏東、花蓮、嘉義、臺中、宜蘭等五大菸葉栽培區。「水
滴菸樓」位於臺中地區，1957 年之生產量最大時佔了臺灣菸葉栽培
面積的 51.2%，由此可知當時臺中菸葉的興盛程度。「水滴菸樓」是
1944 年新建於某農家三合院旁的菸業建築，除了增建菸樓之外，亦配
置了住居空間。菸業屬高經濟收入之產業，其在菸葉之收穫及乾燥作
業時期，短期間需要動員全家之勞力來支援，尤其在乾燥時需日夜調
節溫度跟濕度，是需要耗費大量體力的工作。而就因為在短期間需要
高度集中的大量勞動力，也相對地可得到較高收入，所以有許多農家
都從事菸業工作。但是，約在 1970 年前後達到菸業高峰之後，該產業
就逐漸沒落了，許多未繼續使用的菸樓也跟著漸漸破敗消失。其中有
些菸樓建築的一部分轉做住宅使用，因而能幸運地留存下來，「水滴
菸樓」就是這樣的案例。「水滴菸樓」所在的聚落，過去曾擁有六座

圖 5　再開發區內殘存之水湳菸樓，全棟是歷史建築，圖片來源：作者攝於 2018 年 6 月。

菸樓，現在則僅留存「水湳菸樓」這一棟而已（圖5）。[10]

　　屋頂設有通氣窗的乾燥室，約有4坪大小，其採用稱作「大阪式」的建築樣式，此外，本煙樓還附設有貯藏室跟作業空間。雖僅是小規模的建築，但卻是臺灣菸業發展技術史上的重要設施之一，蘊含地方產業的特色及歷史文化價值於其中，故在 2015 年被登錄為歷史建築。再加上此建築在戰後，透過公賣局研究指導，在「太子樓」（通氣用小屋頂）有非常精細的改良，因為這些留存下來，所以單就菸樓建築

10　臺中市政府，〈變更臺中都市計畫（整體開發地區單元九、十、十一）細部計畫書〉，《臺中市政府都市發展局》，網址：〈https://www.ud.taichung.gov.tw/media/178704/6111511263089.pdf〉（2020.9.5 瀏覽）。

圖 6　再開發區內之水湳菸樓與新設 10 公尺道路。

本身亦深具保存價值。

　　歷史建築「水湳菸樓」坐落在臺中市北屯區水湳里，位於「臺中第 14 期市地重劃區」（臺中市第 14 期再開發區域）之內（圖 6）。其登錄範圍包含菸樓與附屬建築，達 619.4 平方公尺，全屬公園用地，其周圍則屬住宅區。因再開發的整地工作，造成周圍的建物及地形、地貌、樹木全部都被剷除，且於緊鄰菸樓側邊新闢一條寬 10 公尺的道路，此外並在僅離菸樓建築 1.8 公尺的距離處設置了 2 公尺寬的人行道。除了緊貼菸樓新闢的道路之外，菸樓周圍的私有地，未來建設發展方向亦充滿不確定性。

　　菸樓的南側到西側區域，原為稱作永和巷的舊有聚落主要道路，據此可連接土地公廟。永和巷為農民將乾燥後菸葉運送出去的重要通

圖 7
水湳菸樓位置及
再開發前之 2010
年的周圍環境紋
理。

道，大家習慣在往返之時參拜該土地公。土地公廟是農地跟農業用水
的守護神，農民對其有虔誠之信仰。廟前有農業用水流經，後方有枝
葉繁茂的大榕樹，濃蔭下的廟宇就成了人們休息跟交流的場所。目前
菸樓跟土地公廟都是獨自被留存下來，原本連接兩者的水路、古道跟

圖 8　再開發區內之水湳菸樓與新設 10 公尺道路，圖片來源：作者攝於 2019 年 8 月。

聚落紋理，很可惜都在都市重劃時消失無蹤（圖 7）。[11] 水湳菸樓的未來，跟原本聚落構成的空間體系已無關聯，未來極有可能變成殘留在大樓山谷間的無個性建築（圖 8）。

五、「選地」、「地形」為主角之文化資產建築

除了新竹孔廟與水湳菸樓之外，另外再補充兩個周圍環境亦佔有重要地位的文化資產案例。

首先，舉淡水紅毛城（國定古蹟）為例。紅毛城，因為珍貴的要塞建築樣式而被指定為國定古蹟。而此城之另一重要價值，則是因其位於可以眺望淡水河及河口的特殊立地條件。此立地從 17 世紀的西班牙人、荷蘭人、英國人等相繼傳承下來，由此可知「選地」條件對於西方軍事防守與「眺望」景觀，跟建築具有同等的重要價值。

11　　底圖：2010 年〈臺中市地 14 期市地重劃區地形測量圖〉。

另一個要舉出來的案例是樂生療養院（文化景觀）。其過去曾為強制隔離漢生病患之醫院或居所，因此在近代公共衛生發展上具有重要的歷史價值。此地的保存無法遺忘其是為了「隔離」而「選地」的立地目的。建築本體雖然相當重要，但保存樂生療養院的重要意義之一即是此「立地」條件。以「隔離」為重點來設置的建築群與立地環境，皆是樂生療養院保存的本質。其「不可分區域」、「周圍環境」與其說是保存配角，更可以說是跟主體建築同等重要的主角。

六、結語

（一）新竹孔廟與水湳菸樓等二例

新竹孔廟屬於移築保存，一般來說根本無法考慮到原本應該要保存的周圍環境與景觀。但是，1957 年移築時，還是選定了能夠眺望到十八尖山這座「案山」的位置。因此，若是在不知不覺間忘卻了「學宮」與「案山」兩者間重要的連結關係，忽略了該景觀若消失，亦即消滅了該文化資產相當程度之本質與真實性，這也是本文極力論述的重點。特別是臺灣傳統建築非常重視風水學上的坐向，因此周圍的微地形、人工物、建物方位等都非常重要，所以不光只是保存建築物，更需要進行「建築背後資料」之保存。

水湳菸樓這個案例，則是讓大家理解周圍傳統農業環境若是被消滅掉，則會造成菸業產業史及菸農生活史之斷層，將欠缺非常多樣且寬廣的歷史與文化點滴，都市重劃其實已經忘了文化資產保存之本質與目的是文化保存，而非土地交易之利益。此外，水湳菸樓的例子，亦跟目前臺灣文化資產建築物的保存有共通的問題，我們必須要思考，在既存都市中進行保存，以及相對應於新都市開發區中留存的文化資產，應該擁有怎樣的新價值與作用。現代的都市，原本各自擁有的土地特色，被均質的近代化便利性所吞噬，不同空間的獨特性格也隨之逐漸喪失。就因為這樣的趨勢，在進行文化資產的保存之時，更應該

以其為中心進行再生，將現代都市的個性重新找回來，甚至進而創造出新的都市個性背後的文化。

在此所列舉的新竹孔廟與水滴菸樓，為周圍相關環境幾乎都已消失的案例。事實上在臺灣文化資產的保存案例中，還有其他許許多多不同狀況的案例，這些也都需要針對其個別的現況與課題，再進一步各自擬定相對應之保存對策。

（二）關於臺灣文化資產之周圍環境保存的今後課題

1.臺灣的保存地區範圍計畫中，常以「蛋黃（本體）」及「蛋白（周圍環境）」來說明概念，亦即將保存主體對象視為一顆蛋來整體性進行考量。蛋白雖然被視為相當於「緩衝區」來思考，但這蛋白並不只是單為保護主體的「防護區」，亦非裝飾主體的景觀美化區，故需理解其為生命體之一部分，與本體具有不可分之關係。蛋黃、蛋白之概念，將保存對象地區當作一顆蛋，亦即當成完整生命體來思考，因此如何闡述週圍環境的真實性與新的文化景觀保存方向，以及如何擴大民眾對於較艱深概念的理解，將是未來努力的方向。

2.「Integrity」包含「整體性」與「完整性」之概念，為目前適用於世界遺產之「自然遺產」或是與自然遺產深切相關之「文化景觀」的評估基準之一，最近此概念也常被運用在近代建築的保存考量之上。「自然遺產」或「文化景觀」可以說是活的世界遺產，由生態的多樣性、多種要素所構成，而這些要素彼此相關且交互影響，每每在伴隨時間流逝的過程中也隨之變遷。因為「自然遺產」及「文化景觀」具有隨時間有機地變化、發展的本質，所以也更需要重視變化中的「Integrity」（整體性）之保存課題。

就近代建築來說，為了維持其使用機能，周遭建物交替歷經數次增改建者相當常見，若將這些變動的建築群整體視為活的遺產來看的話，原貌部分與後來改變的部分應該劃分為數個等級予以評價，之後再據此進行相關的保存工作。而在此評價與保存的過程中，就有相當

多部分可以適用「Integrity」之概念。

　　臺灣因為多是都市化跟人口密集的區域，再加上常有新興的經濟活動，因此不僅文化資產之主體建築保存有難度，連周圍環境真實性之維持都不是件易事。雖然上述課題是眾所皆知的保存難題，但這類有關於文化資產保存本質的相關課題，今後在臺灣將是必須面對諸多討論與受到重視的新課題。

參考書目

· 臺灣銀行經濟研究室，《新竹縣采訪冊》（臺灣文獻叢刊第 145 種），臺北：臺灣銀行經濟研究室，1962。
· 王必昌〔清〕，《重修臺灣縣志》（臺灣文獻叢刊第 113 種），臺北：臺灣銀行經濟研究室，1961。
· 王瑛曾〔清〕，《重修鳳山縣志》（臺灣文獻叢刊第 146 種），臺北：臺灣銀行經濟研究室，1961。
· 周鍾瑄〔清〕，《諸羅縣志》（臺灣文獻叢刊第 141 種），臺北：臺灣銀行經濟研究室，1962。
· 陳文達〔清〕，《鳳山縣志》（臺灣文獻叢刊第 124 種），臺北：臺灣銀行經濟研究室，1961。
· 陳培桂〔清〕，《淡水廳志》（臺灣文獻叢刊第 172 種），臺北：臺灣銀行經濟研究室，1963。
· 蔣元樞〔清〕，《重修臺郡各建築圖 》（臺灣文獻叢刊第 283 種），臺北：臺灣銀行經濟研究室，1970。

排灣族與魯凱族
傳統人像雕刻的地域性風格
及族群移動意義

◎許勝發

排灣族與魯凱族傳統人像雕刻的地域性風格及族群移動意義

許勝發 *

摘要

排灣族與魯凱族是臺灣本島南島語族群中擁有傑出建築雕刻裝飾者，其運用資格與階層社會制度有關，裝飾內容多指涉祖先與其榮耀事蹟，裝飾型制則具有分布的地域性。各類雕刻裝飾依材質可區分為木雕與石雕兩類，以石雕的年代較為久遠，對應製作年代之推測，可以做為早期族群移動之參考。

石雕的主要型態有三類。第一類使用於標柱，並將整體構件處理成人型者多分布於魯凱族地區及恆春半島，可進一步區分成圓頭與方頭標柱兩種類型，其中圓頭者多見於歷史

* 　國立臺北藝術大學建築與文化資產研究所助理教授。

悠久之舊社，可能代表 15 世紀之前的族群移動狀況；後者局限於魯凱族霧臺地區，可能為前者的變形，代表族群移動後，經一段時間的地理隔離所產生之地方性創新風格。另兩類主要分布於西部排灣族地區，多被運用於家屋的主柱、壁板構件中，其雕刻裝飾有闊頤人頭紋與戴羽飾人頭紋紋兩類，前者出現於瑪家到泰武之間，可能與蛇生說祖先起源者之 Paiwan（排灣）系人群有關；後者出現於來義到望嘉之間，可能與太陽卵生說祖先起源者之 Chimo（基模）系人群有關，這兩類風格迴異的石雕紋飾可能代表排灣族中隱含兩股不同來源的人群，但最後被共同的社會制度（階層制度）與語言（排灣語）所包納融合成為今日族群分類範疇中更具規模性的一群文化群體者（排灣族）。

一、前言

　　排灣族與魯凱族是臺灣本島南島語族群中擁有傑出建築雕刻裝飾者，其運用資格與階層社會制度有關，裝飾內容多指涉祖先之榮耀事蹟，裝飾型制則具有分布的地域性差異。各類雕刻裝飾依材質可區分為木雕與石雕兩類。由於近代歷史中已不再製作石雕裝飾，部分的雕像甚至風化嚴重，顯示石雕裝飾可能屬於歷史較為久遠之作品，相對保留較為早期的裝飾風格樣貌，對應地理分布狀況，可以做為早期族群移動之參考。本文旨在探討石雕裝飾風格差異及其間隱含的可能之族群移動關係。

二、風格類型

　　現存之排灣族與魯凱族石雕裝飾原先多施作於標柱或家屋的主柱、壁板等部位，其中標柱的雕刻裝飾形態多變，有將整座標柱體的輪廓處理成人體形態者，亦有在標柱體雕刻紋樣者。主柱、壁板之裝飾則以紋樣雕刻為主。這些在標柱、主柱或壁板上雕刻之紋飾內容多為人像紋、人頭紋及蛇紋三類。人像紋與人頭紋可能指涉具體的人物或是首級，與祖靈信仰及首級靈力尊崇有關，紋飾的頭部紋樣表現風格可區分為「闊頤人頭紋」與「戴羽飾人頭紋」兩類，[1]而蛇紋的運用，主要伴隨「闊頤人頭紋」出現，成為其頭部之附屬紋樣。因此，石雕紋飾風格基本上可以說僅有「戴羽飾人頭紋」與「闊頤人頭紋」兩類，皆屬於人體紋的表現風格。

1　高業榮，〈凝視的祖靈——試論排灣族石雕祖先像的兩種風格〉，《第一屆山胞藝術季美術特展》（臺中：臺灣省立美術館，1992）。

三、人形輪廓標柱

標柱的運用廣泛見於整個魯凱族、排灣族居住區域，從高雄市茂林區到恆春半島，以及東部地區皆可見到。據說遠古時期，卑南族也曾設立此種標柱。[2] 換言之，標柱的使用地理分布範圍可能超越石板建築的分布界線，是物質文化表現相近的「泛排灣族群」（魯凱族、排灣族、卑南族）曾經共享的建築元素。然如觀察其實際留存的例子，主要集中於士文溪以北的魯凱族及排灣族石板建築分布地區，而士文溪以南到恆春半島，以及東部山地區域則相對較少使用，卑南族地區更無留存實例。

標柱的功能可能與設立的地點有關。設立於聚落中具特殊歷史意義之位置者可能與強化聚落界址的無形防衛概念有關，如魯凱族好茶社 dadaudawan 靈地北側有一摻有石英結晶的砂岩標柱，稱為 dama-ulal 的神祇，[3] 這個區位位於聚落北側最高處，緊鄰斷崖，傳說 dama-ulal 可阻擋自河谷低地飄來的煞氣，譬如天花這類傳染病，顯示其在超自然信仰上具有防衛聚落的功能。dama-ulal 設立的區域稱為 dadaudawan，在好茶聚落中是個神聖帶禁忌的區位，平常無人會靠近，這個區域可能是創社之初最早的聚落發源位置，因此，dama-ulal 標柱的設立，亦應帶有緬懷聚落創建歷史的紀念性意義。此外，好茶社男子出草所得的人頭需先懸掛在此標柱上，經過相關祭拜儀式後，才轉存放於人頭骨架永久收納，揭示了標柱周圍場域神聖儀典性意涵。而標柱如設立於頭目家屋前庭廣場或石砌平臺上，可能與頭目家族歷史的彰顯有關，用以標示頭目階層社會地位之尊貴。

2　鹿野忠雄著，宋文薰譯，《臺灣考古學民族學概觀》（南投：臺灣省文獻委員會，1955），頁83。

3　高業榮，〈得道黛灣之謎：談好茶部落和靈地〉，《藝術家》55 期（1979.12），頁 170-174。

4　參考童元昭，《內文映象》（臺北：國立臺灣大學人類學系，2009），頁 36；森丑之助，宋文薰譯《臺灣蕃族圖譜》（臺北：南天書局，1994），圖版第七十八及七十九版；黃俊銘，《排

型制			材質	主要分布區域	主要族群
	人形輪廓標柱		板岩為主少數砂岩	南部中央山脈兩側	魯凱族
	人像標柱		木	北葉	排灣族
	柱狀標柱		板岩、砂岩	南部中央山脈西側	
	雕刻紋樣標柱		板岩、砂岩	瑪家、kalievuwan、太麻里	

【表1】標柱型制的地方性分布表[4]

　　標柱的形制相當多樣（表1，圖1-4），包括整體標柱輪廓處理成人形者、整座標柱雕刻成人像者、單純之立石者，以及標柱表面雕刻紋樣者等型制。有些標柱的形態與家屋內的石板主柱類似，其頂部多有缺口，可供承接樑木之用，似乎曾經被作為建築物的柱子使用（見圖9）。這些型制對應地域與族群的分布可區分成下列幾項：

（一）人形輪廓標柱

　　將標柱整體輪廓處理成人形者主要出現在魯凱族的區域，橫跨中

灣族北部型住屋變遷之研究》（臺南：國立成功大學建築系碩士論文，1982），頁115。毛利之俊，葉冰婷譯，《東臺灣展望》（臺北：原民文化，2003），頁132；千千岩助太郎，《臺灣高砂族の住家》（臺北：社團法人臺灣建築會，1937），頁32；高業榮，《原住民的藝術》（臺北：臺灣東華書局股份有限公司，1997）等改繪製。

圖 1　魯凱族多納 lalegan 頭目（羅）家前庭之石板標柱，屬於圓頭形式。　　　1 │ 2

圖 2　魯凱族萬山社石板標柱殘件，屬於圓頭形式。

央山脈東西兩側。這些標柱主要皆為板岩質地，頭部輪廓有圓形與菱形兩種，前者主要出現在魯凱族大南群及濁口群歷史悠久之舊社，如大南社、萬山社、多納社等，後者主要出現在魯凱族隘寮群，如霧臺、德文等社（圖 5）。但排灣族內獅頭社及恆春半島 saqacengalj 亦各有一砂岩質地之圓頭人形輪廓標柱，[5] 是排灣族極少數人型輪廓標柱例。

　　由此類標柱的型態及所屬舊社歷史脈絡觀之，可進一步推測圓頭者為較古老的人形輪廓標柱型態，其地理分布可能代表較早階段的族群移動結果，如大南為魯凱族在東部歷史最悠久的聚落，而萬山、多

5　童元昭，《內文映象》（臺北：國立臺灣大學人類學系，2009），頁 36。

圖 3　排灣族佳平社標柱例。

圖 4　排灣族七佳社頭目家屋標柱例。

納亦為魯凱族較早由東部透過小群體往西部移動後再匯聚而形成的聚落，因此這些地區分別擁有攜自故居地的圓頭人形輪廓標柱，其時間可能不晚於西方航海勢力抵達遠東地區的年代（這些聚落在荷治時期前皆已出現）。而菱形頭部輪廓標柱出現在魯凱族遷往西部進一步墾拓後另形成之聚落，如霧臺由好茶分出，德文由來自霧臺魯凱族及一部分大社排灣族人所形成，這些聚落鄰近排灣族區域，兩者有許多文化交流機會，其菱形頭部可視為圓形頭部之形變，菱形頭部與百步蛇頭部輪廓形態相似，或許反映魯凱族在西部墾拓區域與擁有蛇紋的排灣族群體接觸後所出現之紋飾融合現象，代表異族群文化交流或與母文化地理隔離後之地方性風格創新。至於排灣族在恆春半島之砂岩製圓頭人形輪廓標柱，如內獅頭社、saqacengalj 等例，此區砂岩石板屋聚

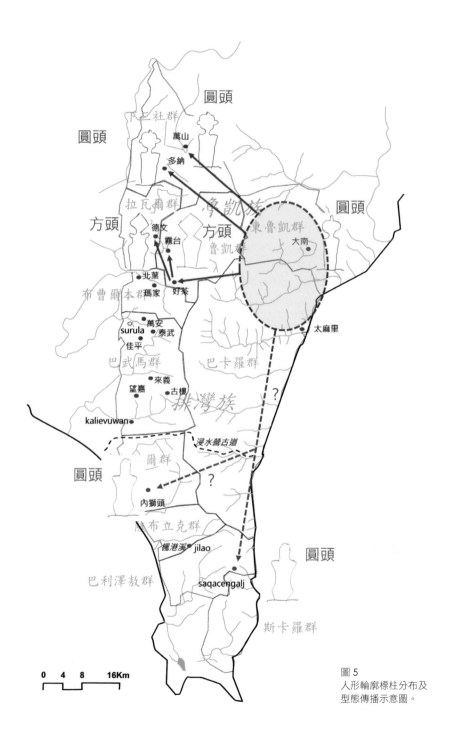

圓頭

圓頭

下三社群

萬山

圓頭

多納

拉瓦爾群

魯凱族

東魯凱群

圓頭

方頭

德文

方頭

大南

霧台

魯凱群

北葉

好茶

布曹爾本群

瑪家

太麻里

萬安

surula

泰武

佳平

巴武馬群

巴卡羅群

來義

望嘉

古樓

排灣族

?

kalievuwan

浸水營古道

爾群

圓頭

?

內獅頭

隆布立克群

圓頭

楓港溪

jilao

巴利澤敖群

saqacengalj

斯卡羅群

0　4　8　16Km

圖 5
人形輪廓標柱分布及
型態傳播示意圖。

落約發展於 15 至 17 世紀之間，[6] 顯示其圓頭人形標柱的製作時間不晚於 15 至 17 世紀之間，亦為人形輪廓標柱所屬文化群體較早的移動結果，但隨著該地砂岩石板屋聚落的停止發展而未能繼續沿用或發展出不同頭型輪廓之人形標柱。

（二）人像標柱

整座標柱雕刻成人像者僅見於北葉。標柱通常都是石質構件，此例極為特殊地通柱採用木頭雕刻而成，[7] 由於無其他部落使用例，較缺乏區域性脈絡可供比對討論。

（三）柱狀標柱

此為最普遍之標柱類型，主要出現在排灣族中央山脈西部到恆春半島地區，魯凱族區域除好茶社之外甚少見到這類柱狀標柱之使用。這類標柱皆為石質標柱，岩性以板岩、砂岩為主，柱體為扁平或方形斷面，頂部有凹頂、凸頂及平頂等不同型態，其中泰武社的 karagian 頭目家屋標柱高達 4.1 米，[8] 為目前所知最高之標柱例。

（四）雕刻紋樣標柱

前述的柱狀標柱少數在正面或背面雕刻有人頭、人像或蛇紋者，出現在排灣族西部的瑪家社、kalievuwan（望嘉舊社、歸化門社）與東部的太麻里社，魯凱族地區未見。瑪家社的例子為一板岩標柱，正面刻有一闊頤人頭紋之人像。kalievuwan 的例子為一砂岩標柱，雙面各雕刻一戴羽飾人頭紋之人像。太麻里社 baranoban 頭目家屋的板岩標柱則

6 許勝發，《魯凱族與排灣族傳統石板建築形式起源與地方性差異探討》（臺南：國立成功大學建築學系博士論文，2016），頁 279。

7 森丑之助，《臺灣蕃族圖譜》，圖版第七十八版。

8 千千岩助太郎，《臺灣高砂族の住家》（臺北：南天書局，1960），頁 53。

雕刻有人頭、人像及蛇紋等紋樣，[9] 與其屋內主柱的雕刻內容相似。

　　由前述資料可知標柱的多樣型制具有地理區位上的使用偏好。整體而言，標柱在石板建築生活空間中，紀念性意義的強化可能大於實際的機能性意義，乃有助於「場所精神」建立之特殊元素。而標柱指涉的對象雖可能因為設立地點的差異而有所區別，但由其構件輪廓與雕刻內容研判，主要仍與祖靈信仰、創社英雄或以人的形體詮釋創生傳說等神蹟之紀念性意義相關。

　　標柱在考古學中有時另被稱為「單石」，[10] 且被認為與麒麟文化（巨石文化）有關，[11] 可能的原因在於標柱的型態與麒麟文化之單石類同。麒麟文化與卑南文化相之遺址中皆可見到突出於地表的立柱狀構造物。麒麟文化的單石群量體一般較小，被認為與祭祀相關活動有關，而卑南文化的立柱量體相對較為龐大（圖6），但功能卻不明，雖曾被推測與建築物有關，但 1980 至 1990 年代卑南遺址密集的發掘調查，卻無法確認這些巨大立柱在建築空間中的實際位置與功用。若從地理區位而言，標柱與卑南文化的立柱較為鄰近，然量體卻接近麒麟文化所遺留之單石群。此外，魯凱族與排灣族較早時期所遺留之戶外穀倉的石質竿欄柱（圖7），形態上亦與標柱或麒麟文化之單石類似，但其間的關聯性目前並不清楚。

四、闊頤人頭紋與戴羽飾人頭紋

　　「闊頤人頭紋」一詞最早由高業榮於 1986 年提出，[12] 用來指稱石

9　千千岩助太郎，《臺灣高砂族の住家》，頁 60。

10　曾振名，《臺東縣魯凱、排灣族舊社遺址勘查報告》（考古人類學專刊第十八種）（臺北：臺大考古人類學系，1991），頁 50。

11　鹿野忠雄，《臺灣考古學民族學概觀》，頁 83。

12　高業榮，〈關於排灣族的尖頂闊頤人頭像〉《藝術家》134 期（1986.7），頁 204-211。

圖 6
卑南文化立柱例，此為卑南遺址之月形石柱，頂部有破裂後殘留之孔洞。

雕中帶有「闊頤」形態特徵之人頭紋樣者。「闊頤」為臉頰兩側寬大之意，此風格之人像頭部與身體連成一體，無明顯頸部，看起來像是擁有寬大臉頰的模樣。「闊頤人頭紋」之石雕像已知僅有零星數例，如瑪家 baborogan 家標柱、[13] 泰武 karagiyan 家床柱、Surula 社某家屋主柱（或標柱），皆位於排灣族布曹爾群北部之區域（圖 8、9）。

　　「戴羽飾人頭紋」則指另一類石雕中人像頭頂有類似羽毛或太陽紋樣者，其羽毛或太陽紋樣僅具有外部輪廓，無其他細部描繪（圖 10）。此類石雕主要集中於來義、古樓兩社，至 1960 年代，此兩社尚

13　　另依鹿野忠雄，《東南亞細亞民族學先史學研究》（第一卷）（東京：矢島書房，1946），頁 84 之資料顯示，瑪家社可能另有其他闊頤人頭紋之石雕立柱。

圖 7
Sadengendengenan 遺址之
戶外穀倉的石質竿欄柱。

保有此類風格之石雕像約十五、十六件，[14] 形式頗為一致，主要為家屋
主柱之雕刻，這些石質主柱高約 2-3 米，人像紋的範圍約在 1.5 米左右。
除主柱之外，此兩社的家屋石壁板亦可見類似風格之石雕紋樣。這些
雕刻作品的製作者皆不詳，族人僅知紋樣代表先祖，但多無法具體指
稱為何位先祖。[15] 類似風格之石雕像在南方的 Karuboan 社、恆春半島
的 jilao 社亦有紀錄，但數量相對偏少，其中 Karuboan 社為戶外砂岩標
柱之雙面人像雕刻，jilao 社為砂岩石板建築之室內壁板人頭紋雕刻。

14　高業榮，〈凝視的祖靈——試論排灣族石雕祖先像的兩種風格〉，《第一屆山胞藝術季美術特
　　展》（臺中：臺灣省立美術館，1992），頁 32。

15　陳奇祿，《臺灣排灣群諸族木雕標本圖錄》（臺大考古人類學專刊第二種）（臺北：國立臺灣
　　大學文學院考古人類學系，1978），頁 23。

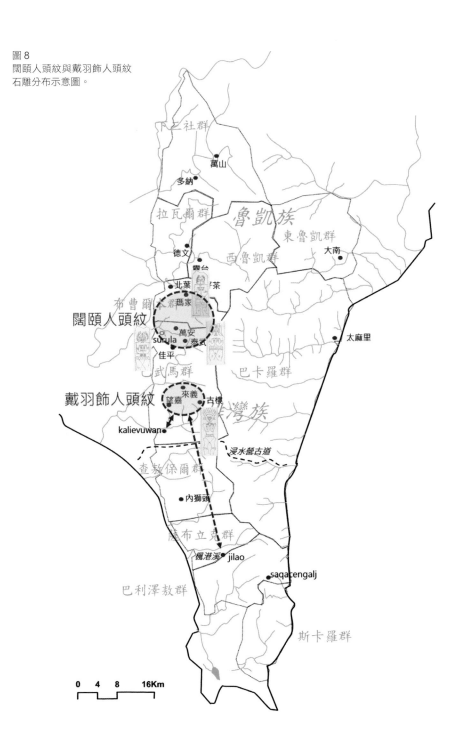

圖 8
闊頤人頭紋與戴羽飾人頭紋
石雕分布示意圖。

下三社群

萬山

多納

拉瓦爾群

魯凱族

東魯凱群

德文

西魯凱群

大南

霧台

北葉

佳茶

闊頤人頭紋

太麻 瑪家

surula

萬安

泰武

佳平

太麻里

武馬群

巴卡羅群

戴羽飾人頭紋

望嘉

來義

古樓

kalievuwan

臺灣族

浸水營古道

查敖保爾群

內獅頭

薩布立克群

楓港溪 jilao

saqacengalj

巴利澤敖群

0 4 8 16Km

斯卡羅群

293

圖 9

由左而右依序為瑪家 baborogan 家標柱、泰
武 karagiyan 家床柱、Surula 社某家屋石質
主柱之闊頤人頭紋樣。

改繪自森丑之助著，宋文薰編譯，《臺灣蕃族
圖譜》（臺北：南天書局，1994），圖版第
五十二版；鹿野忠雄著，宋文薰編譯，《臺灣
考古學民族學概觀》（臺中：臺灣省文獻委員
會，1955），頁 84；陳奇祿，《臺灣排灣群
諸族木雕標本圖錄》（臺北：臺大考古人類學
專刊第二種，1987），21G。

由於蛇紋的運用主要搭配於闊頤人頭紋兩側使用，戴羽飾人頭紋
周邊並無任何蛇紋之運用例。因此，辨別這兩類人頭紋造型，除了頭
部型態差異之外，另一類明顯差異乃在於有無運用蛇紋。[16] 而闊頤人頭
紋之頭部型態乃順著臉部兩側曲線蛇紋的彎曲弧線而成形的，即使忽
略兩側的曲線蛇紋，僅就闊頤人頭紋的頭部表現而論，亦與蛇紋之頭
部甚為類似，所以可視作百步蛇頭部之轉換，或者融合人首與蛇首兩
者之複合形態。

　　戴羽飾人頭紋之造型來源可能與排灣族群所保有的青銅刀把柄上
的立體人像有關，[17] 兩者在人像的造型上極為相似，高業榮甚至認為戴

16　高業榮，〈凝視的祖靈──試論排灣族石雕祖先像的兩種風格〉，頁 38。

17　青銅刀、陶壺、琉璃珠合稱排灣族群的「三寶」是貴族階級的重要家傳寶物，三者的製作技術

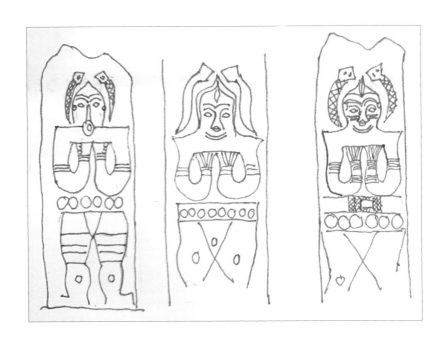

羽飾人頭紋可能模仿青銅刀柄之人頭像而來。[18] 青銅刀的青銅質把柄之立體雕像有數種形式，皆以表現人體臉部或全身形體為主。現存之青銅刀數量相當稀少，大抵分佈於排灣族巴武馬群區域，地緣上與來義社多有淵源關係，亦即為戴羽飾人像紋密佈之區域。青銅刀被視作神聖器或祭祀器物，因而保存於古老部落的頭目家，譬如來義 ruvaniau

皆已失傳。其中青銅刀是指附有青銅或黃銅質把柄的鐵製匕首，刀面呈柳葉狀，多為單面鋒刃。青銅刀的數量極為稀少，有大小兩種，大的為貴族所屬的主要祭師 Priest 所使用的祭刀，長可達 30 吋，最大寬約 14 吋；小的為貴族所屬的主要巫師 Magician 所使用的法器之一，長自 10餘吋至 20 餘吋不等，寬最大約 5、6 吋。鹿野忠雄，《東南亞細亞民族學先史學研究》，頁73-74；任先民，〈臺灣排灣族的古陶壺〉，《中央研究院民族所集刊》9 期（1960 春季號），頁 163。

18　高業榮，〈凝視的祖靈——試論排灣族石雕祖先像的兩種風格〉，頁 44。

家、古樓 tebulican 家、[19] 內文 rovaniau 家等，[20] 皆將大型青銅刀置於家屋室內後牆神龕中供奉。

除了型體的相似與地理分佈重疊外，另從排灣族人對於青銅刀與戴羽飾人像紋的稱呼，亦可見到兩者的關連性。依撒古流（排灣族拉瓦爾群大社）之說法，青銅刀的稱呼為「GikuzanniTagalraus（Dagalaus）」，亦即「Dagalaus（宇宙神）的拐杖」之意，是屬於 Dagalaus 神之器物（權杖），歸部落共有，並交由頭目代管；而戴羽飾人頭文乃被視作居於大武山之 Dagalaus 神的肖像，[21] 因而青銅刀與戴羽飾人頭紋兩者在文化認同與物質形態表現上必有所關連。青銅刀並非晚近之物，乃由來已久與排灣族群固有文化相並存者，[22] 古樓 tebulican 家屋床柱戴羽飾男像胸前刻有一青銅刀紋樣，顯示此構件進行雕刻製作時該文化集團已擁有青銅刀的使用，但難以斷定青銅刀與戴羽飾人像的石板雕刻何者先出現。由於石雕與青銅刀都已不再製作，兩者的製作技術久遠之前皆已失傳，因此，可以推論其共同描述的戴羽飾人像是具悠久歷史的固有形象之一。

將上述「闊頤人頭紋」與「戴羽飾人頭紋」兩類紋樣分佈區域對比創生神話類型之地理分布，可見兩類裝飾造型之分佈區域乃是蛇生說與太陽卵生說並列之區域。其中戴羽飾人頭紋分佈最密集之地區為來義、古樓兩社。來義在歷史紀錄中乃由 Chimo（箕模）與 Paiwan 兩種殊異起源之人群所組成，頭目家系大抵皆屬於 Chimo 系，Paiwan 系被視作後來加入之族群，兩者各有創生神話。Chimo 系屬於太陽卵生說者，而 Paiwan 系則以蛇生說為主。Chimo 系在早期甚且有食蛇之慣

19　高業榮，〈凝視的祖靈——試論排灣族石雕祖先像的兩種風格〉，頁 44。

20　鹿野忠雄，《東南亞細亞民族學先史學研究》，頁 199。

21　撒古流，《排灣族的裝飾藝術》（屏東：屏東縣政府，1993），頁 38。

22　鹿野忠雄，《東南亞細亞民族學先史學研究》，頁 73-74；任先民，〈臺灣排灣族的古陶壺〉，頁 163；高業榮，〈凝視的祖靈——試論排灣族石雕祖先像的兩種風格〉，頁 44。

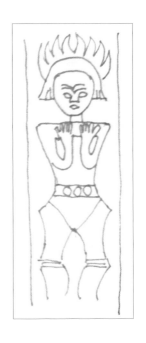

圖 10
古樓社某家屋石質戴羽飾人頭紋立柱。
改繪自陳奇祿，《臺灣排灣群諸族木雕
標本圖錄》（臺北：臺大考古人類學專
刊第二種，1987），24A。

習，[23] 並且未持有裝飾蛇紋之陶壺，[24] 應與蛇紋的運用群體無關連，因
此在此可假設未涉及蛇紋飾的戴羽飾人頭紋乃 Chimo 系所擁有之祖像
造型，而該部落之 Paiwan 系乃在 Chimo 系生活領域建立後，始自北方
南遷加入之族群，因此在頭目家系方面僅分享象徵性的權貴地位而較
少掌握實質性的土地資源。除來義社外，kalievuwan 戴羽飾人頭紋石雕
的使用亦都與 Chimo 人有關。由戴羽飾人頭紋代表 Chimo 人之先祖形
象，亦可解釋為何這類、紋樣始終見不到蛇紋的伴隨運用，而 Chimo
人為太陽卵生說之群體，因此，這類風格人像頭頂的羽飾有時被解釋

23　李亦園，《臺灣土著民族的社會與文化》（臺北：聯經出版社，1982），頁 86、106。
24　移川子之藏，〈パィワン族の石像〉，《南方土俗》1 卷 1 號（1931），頁 001-001_1。

為「太陽的光芒」，[25] 乃傳達太陽神子民之意象。

　　北方闊頤人頭紋分佈區域由於蛇紋的運用，以及人蛇同體概念的形體表現可推測屬於蛇生說族群固有先祖形像之裝飾風格，亦即屬於排灣族布曹爾本群分佈區域之裝飾風格，這或許解釋了為何屬於石生說的魯凱族或陶壺生之排灣族拉瓦爾群未出現闊頤人頭紋之石雕裝飾的原因之一。

　　兩類石雕風格現存數量及分布狀況可看出闊頤人頭紋之石雕數量較少，零星分布於偏北的區域；而戴羽飾人頭紋之石雕則數量較多，分布偏南，整體範圍較廣，但明顯集中於來義、古樓之間的小區域內（圖 8）。這樣的石雕風格數量及分布現象似乎顯示 Chimo 系族人一度較熱衷於石雕的創作，[26] 亦可能發展出較豐富的攻石技術，但礙於群體生存領域的窄小，因此戴羽飾人頭紋便僅能密集出現於以來義、古樓為中心之小地理區域內。相較之下，Paiwan 系族人似乎較不熱衷於石雕的製作，因此留存之石雕裝飾的數量便顯得較為稀少。無論如何，兩者最初之分佈領域甚為明顯地呈現一南（chimo 系——戴羽飾人頭紋）一北（paiwan 系——闊頤人頭紋）之現象，但在歷史推衍的稍後某個時期，上述兩類石雕裝飾風格或許由於技術層面的繁瑣困難等因素，皆停止繼續製作，而漸漸被整個排灣族群所遺忘，代之以木雕裝飾的廣泛發展。後續的木雕裝飾發展中，如簷桁、主柱及一般器物之裝飾紋樣，可看到上述兩類紋飾風格漸漸融合，打破原本一南一北的分布現象，不過，蛇紋的相關衍生形體似乎逐漸成為主要的裝飾母題，即便原本戴羽飾人頭紋密集分布的來義、古樓地區，晚近的木雕裝飾主題亦多為蛇紋之相關形體運用，而原本該區域不具有蛇紋形體的戴羽飾人頭紋則已很少出現。

25　屏東縣牡丹鄉華阿財，1994 年 4 月 2 日口述。

26　移川子之藏，〈パイワン族の石像〉，頁 001-001_1。

五、結論

　　排灣族與魯凱族傳統石雕的主要型態有三類。第一類使用於標柱，並將標柱處理成人型者多分布於魯凱族及恆春半島地區，可進一步區分成圓頭與方頭標柱兩種類型，其中圓頭者多出現於歷史悠久之舊社，可能代表 15 世紀之前的族群移動狀況；後者局限於魯凱族霧臺地區，可能為前者的變形，代表族群移動後經一段時間的地理隔離後地方性的風格創新。另兩類主要分布於西部排灣族地區，多被運用於家屋的主柱、壁板構件中，其雕刻裝飾有闊頤人頭紋與戴羽飾人頭紋紋兩類，前者出現於瑪家到泰武之間，可能與蛇生說祖先起源者之 Paiwan（排灣）系人群有關；後者出現於來義到望嘉之間，可能與太陽卵生說祖先起源者之 Chimo（基模）系人群有關，這兩類風格迥異的石雕紋飾可能代表排灣族中隱含兩股不同來源的人群，但最後被共同的社會制度（階層制度）與語言（排灣語）所包納融合成為今日族群分類範疇中更具規模性的一群文化群體者（排灣族）。

參考書目

· 千千岩助太郎，《臺灣高砂族の住家》，臺北市：南天書局，1960。

· 千千岩助太郎，《臺灣高砂族の住家》，臺北：社團法人臺灣建築會，1937。

· 任先民，〈臺灣排灣族的古陶壺〉，《中央研究院民族所集刊》9（1960春季號），頁163-219。

· 李亦園，《臺灣土著民族的社會與文化》，臺北：聯經出版社，1982。

· 高業榮，〈得道黛灣之謎：談好茶部落和靈地〉，《藝術家》55（1979.12），頁170-174。

· 高業榮，〈凝視的祖靈——試論排灣族石雕祖先像的兩種風格〉，收於《第一屆山胞藝術季美術特展》，臺中：臺灣省立美術館，1992，頁24-48。

· 高業榮，〈關於排灣族的尖頂闊頤人頭像〉，《藝術家》134（1986.7），頁204-211。

· 高業榮，《原住民的藝術》，臺北：臺灣東華書局股份有限公司，1997。

· 移川子之藏，〈パィワン族の石像〉，《南方土俗》1.1（1931），頁001-001_1。

· 許勝發，《魯凱族與排灣族傳統石板建築形式起源與地方性差異探討》，臺南：國立成功大學建築學系博士論文，2016。

· 陳奇祿，《臺灣排灣群諸族木雕標本圖錄》（考古人類學專刊第2種），臺北：國立臺灣大學文學院考古人類學系，1978。

· 鹿野忠雄，《東南亞細亞民族學先史學研究》（第一卷），東京：矢島書房，1946。（復刻版，臺北：南天書局，1995。）

· 鹿野忠雄著，宋文薰譯，《臺灣考古學民族學概觀》，南投：臺灣省文獻委員會，1955。

· 曾振名，《臺東縣魯凱、排灣族舊社遺址勘查報告》（考古人類學專刊第18種），臺北：臺大考古人類學系，1991。

· 童元昭，《內文映象》，臺北：國立臺灣大學人類學系，2009。

· 撒古流·巴瓦瓦隆，《排灣族的裝飾藝術》，屏東：屏東縣政府，1993。

世界、東亞及多重的現代視野
臺灣藝術史進路

The Advance of Taiwanese History of Art:
the Plural Perspectives of World, East Asia and Modernity.

發 行 人｜梁永斐
出 版 者｜國立臺灣美術館
地　　址｜403 臺中市西區五權西路一段 2 號
電　　話｜（04）2372-3552
網　　址｜www.ntmofa.gov.tw
總 策 劃｜梁永斐
策　　劃｜蔡昭儀、何政廣
編輯委員｜林志明、孫松榮、陳�怡、曾曬淑
　　　　　黃蘭翔、廖仁義、蔡昭儀
執　　行｜林振莖
編輯製作｜藝術家出版社
　　　　｜臺北市金山南路（藝術家路）二段 165 號 6 樓
　　　　｜電話：（02）2388-6715・2388-6716
　　　　｜傳真：（02）2396-5708
主　　編｜黃蘭翔
編務總監｜王庭玫
文章審定｜張書銘
文圖編採｜洪婉馨、周亞澄、蔣嘉惠
美術編輯｜王孝嫄、張娟如、吳心如、廖婉君、郭秀佩、柯美麗
行銷總監｜黃淑瑛
行政經理｜陳慧蘭
企劃專員｜朱惠慈
總 經 銷｜時報文化出版企業股份有限公司
倉　　庫｜桃園市龜山區萬壽路二段 351 號
電　　話｜（02）2306-6842
製版印刷｜欣佑彩色製版印刷股份有限公司
裝　　訂｜聿成裝訂股份有限公司
初　　版｜2020 年 11 月
定　　價｜新臺幣 700 元

統一編號 GPN　1010901498
ISBN　978-986-532-156-7（平裝）

法律顧問　蕭雄淋

國家圖書館出版品預行編目（CIP）資料

世界、東亞及多重的現代視野：臺灣藝術
史進路 = The advance of Taiwanese
history of art : the plural perspectivs
of world, East Asia and modernity /
黃蘭翔主編 . -- 初版 . -- 臺中市 : 國立臺
灣美術館，2020.11
302 面；15×21 公分 . -- （臺灣藝術論叢）

ISBN 978-986-532-156-7（平裝）

1. 藝術史　2. 臺灣

909.33　　　　　　　　　　　109015528

行政院新聞局出版事業登記證局版臺業字第 1749 號